Ln 27/14174

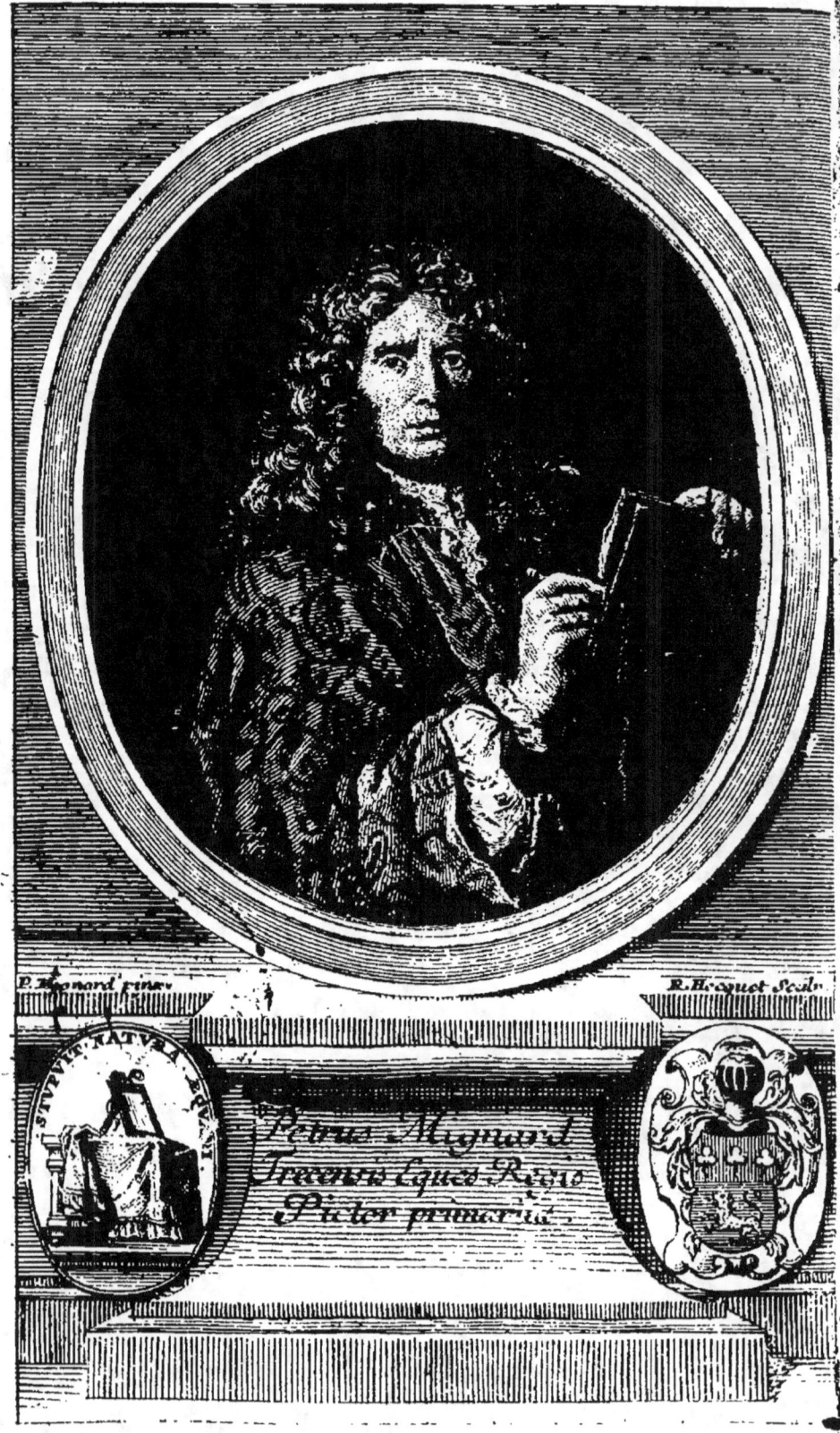

Petrus Mignard
Trecensis Eques Regio
Pictor primarius

LA VIE
DE
PIERRE MIGNARD
PREMIER PEINTRE
DU ROY,

Par M. l'Abbé DE MONVILLE,

AVEC

Le Poëme de Moliere sur les Peintures du Val-de-Grace.

ET

Deux Dialogues de M. de Fenelon Archevêque de Cambray, sur la Peinture.

A PARIS, Quay des Augustins,
Chez { JEAN BOUDOT, à la Ville de Paris,
&
JACQUES GUERIN, Libraire-Imprim.

M. DCC. XXX.

AVEC APPROBATION ET PRIVILEGE DU ROY.

Juvat me, præclara nomina Artificum (referre) quæ Græci ad Cœlum ferunt. *Cic. in Ver. de Sign. 6.*

AU ROY,

IRE,

L'homme celebre dont j'ose dédier la Vie à VOTRE MAJESTE', *eût l'honneur*

ā ij

d'être premier Peintre du Roi votre auguste Bisayeul. Le plus grand morceau de Peinture à fresque qui soit dans votre Royaume, la Coupe du Val-de-Grace, est l'ouvrage de cet habile Maître; Plusieurs appartemens du Château de Versailles sont ornés de sa main; & ses Tableaux ne tiennent pas un rang médiocre entre les excellens originaux dont le Cabinet de Votre Majesté est enrichi. Ces

considerations autorisent, Sire, la liberté que je prens : Les Arts méritent l'attention du Souverain ; Necessaires aux Princes vertueux, dont ils éternisent la gloire, Votre Majesté est particulierement interessée à les proteger : Le vulgaire n'en connoît pas toute la noblesse ; leur fin principale est d'honorer la vertu, le Genie les enfante, l'Emulation les perfectionne, & l'Honneur seul peut en être le digne

prix : Aussi furent-ils toujours & plus cultivés & plus estimés dans ces Siecles mémorables qui font l'étonnement & l'exemple du notre : Le Regne d'Alexandre, celui d'Auguste & celui de Louis le Grand, ont été le Regne des beaux Arts : Ils ne fleuriront pas moins sous le votre, Sire, le Grand Cardinal qui possede à si juste titre la confiance de Votre Majesté, vous en a inspiré le goût dès

votre enfance; Au titre glorieux de Pere des Peuples, Vous joindrés celui de Protecteur des Sciences.

Né dans le sein des Arts, & dans une famille dont le long & continuel service n'est pas inconnu à Vo͞re Majesté, je remplis un double devoir, quand j'entreprens de relever ici la gloire des beaux Arts; & que je vous consacre mon Ouvrage: Vous me l'avés permis, Sire, daignés re-

cevoir avec bonté ce foible
témoignage de mon Zele &
du très-profond respect avec
lequel je suis,

DE VOTRE MAJESTÉ,

SIRE,

Le très-humble, très-
obéïssant & très-fidele
Sujet & Serviteur,
MAZIERE DE MONVILLE.

PREFACE

L'Ouvrage qu'on donne au Public, est en quelque sorte le premier de cette espece qui ait paru en France jusqu'ici. M. Felibien & M. de Piles ont traité en general de la vie & des ouvrages des Peintres ; M. Perrault n'a donné qu'une idée legere de ceux dont il a fait l'éloge historique dans ses Hommes Illustres : & tous ceux qui ont écrit dans notre langue sur cette matiere, ont suivi à peu près la même route.

PREFACE.

L'Italie nous a donné des exemples bien differens; outre une infinité de gros volumes sur les vies des Peintres, il y a eu plusieurs vies particulieres qui ont été imprimées; on en compte trois du seul Michel Ange, deux de Raphaël, deux du Titien, &c. & à peine M. Poussin étoit mort, que M. Bellori à Rome, & M. Baldinucci à Florence, entreprirent son histoire, jaloux de rendre au mérite un hommage où l'amour de la patrie ne pouvoit avoir aucune part.

Il faut avoüer que les Italiens ont toujours sçû mieux

PREFACE.

que nous eſtimer les Arts. S'agit-il d'en loüer les productions, leur langue toute riche qu'elle eſt en ſuperlatifs, leur paroît encore inſuffiſante ? A-t'il été queſtion d'animer leurs *Virtuoſes* à ſe diſtinguer, titres honorables, récompenſes utiles, diſtinctions, prérogatives ; tout a été mis en œuvre ? Auſſi les Arts étoient-ils parvenus chez eux au plus haut degré de perfection, tandis qu'ils étoient à peine connus parmi nous.

Les Regnes de nos deux derniers Rois ont produit à la verité des hommes capables de faire voir qu'il n'eſt

point de gloire que notre Nation ne puisse acquerir. La protection des Princes & des Ministres a eu l'effet qu'elle aura toujours ; des talens qui ne demandoient qu'à éclorre, se sont developpés ; & jusqu'où ne les porteroit-on peut-être pas encore aujourd'hui dans tous les genres, sans l'obstacle que nous mêmes y apportons.

Je parle de ce goût difficile, qui est devenu si fort à la mode. Dans les autres Païs comme dans le nôtre, le Peintre cherche à abaisser le Peintre ; le Poëte déprime le Poëte ; le Musicien en

PREFACE.

use de même à l'égard du Musicien, & il en est ainsi en toute sorte de sciences & de talens: mais au moins ne trouve-t-on de prévention & de rivalité que dans sa profession.

En France, on va plus loin; il n'est pas necessaire d'être Poëte, Musicien, Peintre, &c. pour juger de Poësie, de Musique, de Peinture en rival, & en rival jaloux: quelle est la source de ce penchant qui nous est particulier, la vanité, l'envie de montrer de l'esprit, la manie de se distinguer par la délicatesse & la superiorité de son goût? On est en garde contre son propre plaisir; on

cherche à trouver à redire, on veut condamner, avec quelle hauteur encore, & quel acharnement? Ne nous y trompons pas néanmoins; à force de nous accoutumer à être délicats & difficiles, peut-être devenons-nous moins connoisseurs; & peut-être malgré toute notre suffisance, sommes-nous déja arrivés au point qu'il faut que ce soient les Nations voisines qui nous apprennent à connoître nos bons tableaux & nos bons livres. Je finis cette digression & je reviens à mon sujet.

Pourquoi n'oserions-nous pas enfin imiter l'Italie? C'est

PREFACE. xv

l'Italie qui nous a appris la Peinture, qu'elle nous apprenne à rendre aux excellens Peintres toute la justice qui leur est dûë, & à ne pas refuser à nos compatriotes les éloges que nous accordons avec moins de peine aux Etrangers.

Telle a été l'intention que j'ai euë en faisant paroître la vie de M. Mignard; il seroit à souhaiter pour sa gloire, que cet Ouvrage fût tombé en de meilleures mains; & que deux Auteurs(a) propres à lui donner toutes les graces dont il étoit susceptible, l'eus-

(a) Feu.M. de la Chapelle de l'Academie Françoise, & M. de Ramsay.

sent entrepris, comme ils l'avoient fait esperer; tous deux successivement en sont restés au projet, & je me suis chargé de l'executer, quoiqu'une juste défiance de moi-même & un grand respect pour le Public, m'eussent fait jusqu'ici supprimer mes amusemens : je n'aurois peut-être jamais changé d'idée, si des personnes illustres, qui m'honorent de leur amitié, n'eussent exigé cette preuve de mon attachement : pensant comme je fais, c'étoit assurément la plus forte que je pusse leur donner.

Ce n'est pas que je me sois laissé entraîner au préju-

gé vulgaire, & que mon sujet m'ait paru sterile & peu interessant : si mes efforts n'ont pas un succès heureux, c'est à moi seul qu'il faut s'en prendre, & non à la matiere.

Qu'est-ce en effet qu'un Peintre digne de ce nom ? C'est l'homme de tous les talens. Un genie élevé & fecond, une imagination vive & brillante, un jugement exquis, un esprit capable de prendre toute sorte de formes; la noblesse, la grace, dons précieux qu'on reçoit avec la vie, mais qu'il faut cultiver sans cesse par un tra-

vail opiniâtre. Fidele imitateur, ou plutôt rival de la nature, un sçavant Peintre non content de l'étaler toute entiere à nos yeux, l'embellit encore & la perfectionne; son muet langage intelligible également à toutes les Nations, plaît, frappe, instruit; avec un peu de couleurs, il touche, il remuë; les sentimens du cœur, les passions de l'ame, il sçait les rendre en quelque maniere sensibles & visibles: effort qui semble tellement au-dessus de l'humanité, que M. Dufrenoy (a) ose dire qu'il

───────

(a) Charles-Alphonse Dufrenoy, né à Paris, Peintre habile, & Auteur d'un Poëme sur

PREFACE.

faut participer de la Divinité pour operer de si grandes merveilles.

Hæc præter : motus animorum , & corde repostos
Exprimere affectus, paucisque coloribus ipsam
Pingere posse animam, atque oculis præbere videndam ;
Hîc opus, hic labor est.

Dis similes potuere manu miracula tanta.
 Lib. de Arte Graphicâ.

Or, je le demande, la vie d'un tel homme n'ouvre-t-elle pas une assez belle carriere à un Ecrivain qui seroit capable de la fournir ? Cette varieté prodigieuse dans les sujets qu'il a à décrire, ne doit-elle pas en écarter l'ennui ? Ce qu'il a fallu de soins & la Peinture, digne de passer à la posterité la plus reculée : cet hom-

me illustre est mort en 1665. âgé de 54. ans.

d'études pour arriver à la perfection d'un Art qui est sans bornes comme son objet, n'offre-t'il pas une matiere digne de l'attention de tout Lecteur judicieux ? Et l'Auteur peut-il trouver un motif plus noble, que la pensée que son Ouvrage sera éternellement utile à tous ceux qui suivent une profession, qu'on a appellée la mere, (*a*) la nourrice & la maîtresse des beaux Arts ; & cela dans la Grece même, dans cette patrie de toutes les Scien-

(*a*) Socrate qui étoit fils d'un Statuaire, & qui avoit d'abord embrassé la même profession, disoit : Que cet Art lui avoit enseigné les premiers preceptes de la Philosophie.

Diogene Laërce vie de Socrate.

PREFACE. xxj

ces. *Ipsam Picturam bonarum Artium matrem, alumnam, Disciplinarumque omnium dominam vocavere.* (a)

D'ailleurs le Public a reçû avec assez de satisfaction la vie d'un grand nombre de nos Poëtes, * pour pouvoir me flatter qu'il recevra favorablement celle d'un de nos plus fameux Peintres. La Poësie & la Peinture n'ont point d'avantages qui ne doivent leur être communs: Ce (b) sont

(a) Natalis Comes Myth. lib. 7.
* On en trouve le Catalogue dans la Bibliotéque de la France du P. le Long, page 885.
(b) Ut Pictura Poësis erit ; similisque Poësi Sit Pictura ; Refert par æmula quæque sororem, Alternantque vices, & nomina ; muta Poësis Dicitur hæc, Pictura loquens solet illa vocari. Quod fuit auditu gratum cecinere Poëtæ, Quod pulchrum aspectu, Pictores pingere curant ;

PREFACE.

deux sœurs si parfaitement semblables, qu'elles changent tour à tour & de nom & d'emploi ; la Peinture parle aux yeux, on la nomme une Poësie muette; la Poësie peint à l'esprit, & souvent on l'appelle une Peinture qui parle; l'une ne chante que ce qui peut flatter, charmer l'oreille ; l'autre ne montre que ce qui peut satisfaire, enchanter les yeux; & le Peintre ne trouve pas à s'occuper dignement où le Poëte ne pourroit pas dignement s'exercer.

Sans pousser plus loin un parallele dont la justesse se fait sentir, disons quelque

Quæque Poëtarum numeris indigna fuere,
Non eadem Pictorum operam studiumque
 merentur :
Ambæ, &c.

PREFACE. xxiij

chose des honneurs qui ont été rendus dans tous les tems à la Peinture,

Athenes & la plûpart des Republiques de la Grece prenoient des Magistrats & des Ambassadeurs parmi ces mêmes hommes, des mains de qui elles recevoient les images de leurs Divinités. *Et, pour parler le langage du plus ingenieux Auteur de l'Antiquité, les Phidias & les Policlete se sont fait adorer dans leurs Ouvrages. On les reveroit avec les Dieux qu'ils avoient faits.* (J'unis par tout la Peinture & la Sculpture, ces deux Arts pouvant être regardés comme n'en formant qu'un

Lucien

qu'un seul, puisqu'ils reconnoissent également le *Dessein* pour baze, & l'imitation des objets visibles pour fin.) L'on préparoit des entrées publiques à Polignote (*a*) dans toutes les villes de la Grece, où il y avoit des tableaux de sa main. Et il fut ordonné par un Decret des Amphyctions, dont Plutarque nous a conservé la mémoire, qu'il seroit défraié aux dépens du Public dans tous les lieux où il iroit. Un

(*a*) Il parut environ dans la quatre-vingt-quatriéme Olympiade, c'est lui qui le premier a sçû donner de la legereté & de l'expression à ses figures, & qui a commencé à employer des couleurs vives & éclatantes.

PRÉFACE. xxv

Tableau de Parrhasius (a) fait pour Ephese sa patrie, lui fit donner par ses concitoyens une robbe de pourpre & une couronne d'or. Alexandre avoit mis Apelle & Lysippe au rang de ses Favoris. *Ce n'étoit pas,* dit Ciceron, (b) *par un simple desir d'être bien représenté, qu'il vouloit que seuls ils fissent, l'un son portrait, & l'autre sa statuë; mais parce qu'il croïoit que la superiorité qu'ils avoient acquise dans leur Art, contribuëroit autant à sa*

(a) Ce Peintre parut peu de tems après Polignote. Il excelloit dans la partie du dessein, & dans l'expression des passions de l'ame.

(b) *Epist. fam. Lib.* 5. 12. *ad Lucceium.*

gloire qu'à la leur. Pour ne pas risquer d'ensevelir sous les ruines de Rhodes un Peintre dont l'habileté étoit célebre, Demetrius Poliocertes leva le siege de cette ville. Ce Prince ne pouvant y mettre le feu par un autre endroit que par celui où travailloit

(c) *Neque enim Alexander ille gratiæ causâ ab Apelle potissimùm pingi, & à Lysippo (a) fingi volebat. sed quòd illorum Artem, cum ipsis, tum etiam sibi fore gloriæ putabat.*

(a) M. Nodot dans son Commentaire sur Petrone, à la remarque sur Lysippe, après avoir rapporté ces vers d'Horace Ep. 1. Liv. 2.

Edicto vetuit ne quis se præter Apellem Pingeret, aut alius Lysippo duceret æra Fortis Alexandri vultum simulantia...

Ajoute: *Cet exemple doit être imité par les Princes qui portent le nom de Grands..... Il semble aussi que le Ciel veut qu'il n'y ait que les grands Peintres qui peignent les grands Heros, & il y pourvoit. N'a-t-il pas fait naître Mignard pour Louis le Grand.*

Protogenes, il aima mieux, au rapport de Pline, épargner la Peinture, que de recevoir la victoire qui lui étoit offerte.

Hist. Nat. Lib. 35.

Les Romains devenus les Maîtres du monde, regarderent les Ouvrages des Peintres & des Sculpteurs Grecs, comme la portion la plus précieuse de leurs conquêtes. Les Chef-dœuvres de ces grands Maîtres faisoient le principal ornement de la Capitale de l'Univers ; *Romanam pulchritudinem* : c'est ainsi que Cassiodore les appelle. Et Tacite (*a*) nous apprend ,, que

Diversf. lec. Lib. 7. cap. 13.

(*a*) Opes tot vic- toriis quæsitæ, & Græ-

PREFACE.

„ malgré la magnificence de
„ Rome renaissante, les
„ Vieillards échappés aux
„ flâmes qui avoient consu-
„ mé l'ancienne Rome sous
„ Neron, ne pouvoient se
„ consoler de la perte irré-
„ parable de ces miracles de
„ l'Art.

L'on dira peut-être que Ciceron n'en avoit pas une si grande idée, comme en effet on peut l'inferer de certains endroits de ses ouvrages (*a*) Mais après tout, cela

carum artium decora, exin monumenta ingeniorum antiqua & incorrupta, quamvis in tanta resurgentis Urbis pulchritudine multa seniores meminerant quæ reparari nequi-bant. *Ann. Lib.* 15.

(*b*) Dicet aliquis, quid ? Tu ista permagno æstimas ? Ego vero, ad meam rationem usumque non æstimo. *In Verr. de Sign.* 7.

PREFACE. xxix

ne prouveroit autre chose, sinon que l'Orateur Romain qui se connoissoit assez mal en Poësie, pour estimer ses vers, n'avoit pas autant de goût que d'éloquence. Je sçais qu'on l'a soupçonné de n'avoir parlé de la sorte, que pour contredire son rival Hortensius, qui portoit jusqu'à l'idolâtrie l'amour qu'il avoit pour les tableaux & les statuës de Grece. Et il est certain qu'il ne seroit pas difficile d'opposer Ciceron à lui-même. Mais voici, je crois, la veritable raison qui lui a fait chercher quelque fois à déprimer les

Arts. Ciceron ne doutoit pas qu'il n'eût égalé Demosthenes, & ne pouvoit ignorer, lui qui se picquoit d'être connoisseur (a), que les Romains n'avoient ni des Myron ni des Zeuxis à opposer à la Grece. Quel parti prendr-t-il donc ? Celui d'insinuer qu'ils ont dédaigné de s'y appliquer : *Facile erat vincere non repugnantes.* Pour ce qui est de l'éloquence, ajoute-t-il, elle a été cultivée parmi nous avec tant de succès, que nous ne cedons point aujourd'hui à la Grece. (b) Ne concluroit-

<small>Tusculan. Quest.Dib.2.</small>

(a) *Nam nos quoque ad nostram ætatem, aut oculos eruditos habemus.* Parad. 5.
(b) *Ut non multùm nihil omnino Græcis sederetur:*

on pas de ces passages, que la Peinture, la Sculpture, l'Astronomie, &c. étoient negligées à Rome ? Rien moins que cela. Tous ces Arts y étoient cultivés, quoiqu'ils n'y fussent pas portés à leur perfection. Virgile en convient de bonne foi

> Excudent alii spirantia molliùs æra ;
> Credo equidem, vivos ducent de marmore vultus :
> Orabunt causas meliùs, cœlique meatus
> Describent radio, & surgentia sidera dicent, &c.

L'on voit dans ces vers (*a*)

(*b*) Ils ont été traduits ainsi par M. de Segrais.

> D'autres peuples sçauront l'Art d'animer le cuivre,
> Leurs marbres sembleront & respirer & vivre :
> D'autres de l'éloquence emporteront le prix,
> Ou décriront l'Olympe & son riche lambris.

PREFACE.

que sous le regne d'Auguste, après la mort de Ciceron lui-même, Rome convenoit de n'avoir nourri dans son sein ni des Demosthenes, ni des Archimedes, non plus que des Pamphile & des Scopas. Eh! par combien d'autorités ne prouveroit-on pas, que ce même Peuple qui n'avoit encore vû ni de grands Sculpteurs ni de grands Peintres, avoit une veneration extraordinaire pour la Peinture & la Sculpture.

Elles n'ont pas été moins honorées depuis que le genie des beaux Arts les a re-

PRÉFACE.

suscitées. Des Rois sont venus leur rendre une espece d'hommage à leur berceau. Charles d'Anjou (*a*) Roi de Naples, fit le voyage de Florence pour y voir Cimabüé, (*b*) qui le premier a fait connoître la Peinture dans sa patrie. Michel-Ange fut aimé & estimé de tous les Souverains de son siecle. Raphaël est mort à la veille d'être élevé au Cardinalat par Leon X. Leonard de Vinci expira dans les bras de François I. *Je puis*, disoit ce

(*a*) Frere de Saint Louis.
(*b*) Né en 1230. d'une famille noble de Toscane, a eu la gloire de tirer la Peinture comme du tombeau. Il mourut à Florence en 1300.

Prince aux Courtisans surpris des regrets dont il honoroit la mort de Leonard, faire en un jour beaucoup de Seigneurs, mais Dieu seul peut faire un homme tel que celui que je perds. Charles-Quint se glorifioit d'avoir reçû trois fois l'immortalité des mains du Titien. Il le fit Chevalier & Comte Palatin, & l'honora de la (*a*) Clef d'or. Ce Peintre aïant laissé tomber son pinceau dans le tems qu'il faisoit le portrait de l'Empereur, Charles, partout rival de François, dit en le ramassant : *Que Titien meritoit d'être servi par Cesar.* Le

(*a*) Le Cavalier Ridolfi.

PREFACE. xxxv

Primatice fut nommé par le Roi François II. Intendant general des bâtimens : charge déja confiderable, que M. de Villeroy & le pere du Cardinal de la Bourdaifiere avoient auparavant exercée. Le dernier fiecle a vû Rubens Ambaffadeur d'Efpagne en Angleterre, & Secretaire d'Etat des Païs-Bas. Vandek attiré à Londres par Charles I. y fut fait Chevalier. Il époufa la fille unique du Comte de Gowry de la Maifon Stward. *Ses defcendans*, felon M. Burnet, (*a*) *font affez proches he-*

(*a*) Memoires pour fervir à l'Hiftoire de la Grande Bretagne fous *Introd.* les regnes de Charles II. & de Jacques II. *art. de Jacq. I.*

PREFACE.

ritiers de la Couronne de la Grande Bretagne.

Tous les faits qu'on vient de rapporter ne seront étrangers qu'à fort peu de Lecteurs. Il a paru necessaire néanmoins de les rappeller ici, & avec d'autant plus de raison, que ce ne seront pas selon toute apparence les personnes les mieux instruites qui trouveront étrange qu'on ait écrit la Vie d'un grand Peintre.

Entre tous les Maîtres modernes il n'y en a pas eu, l'on ose le dire, de plus digne que M. Mignard de ces honneurs qui relevent en même tems & l'Art & ceux

PRÉFACE. xxxvij

qui le professent. Aussi quelles marques d'estime & de consideration ne s'est-il pas attiré en Italie & en France? Les faveurs des Souverains, les caresses des Grands, l'amitié tendre des personnes du merite le plus distingué ; enfin la bienveillance & les bontés de Louis *le Grand* ? Récompenses glorieuses & justement meritées.

Dans la Peinture comme dans la Poësie, les talens sont d'ordinaire séparés,

Malherbe d'un Héros peut vanter les exploits ;
Racan chanter Philis, les Bergers & les bois,
&c.
Art. Poët. de M. Despreaux.

Tel Peintre fait bien l'Histoire ; tel autre fait le por-

trait d'une grande maniere. L'un réussit au Païsage, aux animaux & à l'Architecture; l'autre seulement aux fleurs & aux fruits : d'autres enfin (Car il est aussi parmi les Peintres des faiseurs d'Epigrammes, de Chansonnettes & de Madrigaux.) ne travaillent qu'en petit, leur habileté se borne à representer ingenieusemenr de simples fantaisies. Celui-là s'est distingué par la fresque, mais ses tableaux à l'huile sont peints avec secheresse. Celui-ci à qui *la lenteur de l'huile* a permis de se faire un grand nom par ses tableaux de Chevalet, n'a pû s'accom-

moder à *l'impatience de la fresque.*

Il n'en est pas de même de M. Mignard, il étoit parvenu à force de soins & d'études à réussir dans tous les genres. Les Peintures du Val-de-grace, de l'Hôtel d'Hervart (*a*), de Saint Cloud, &c. font voir à quel point il excelloit dans l'Histoire ; & ses envieux même ne lui ont point disputé l'habileté dans le portrait. (*b*) Quant au Païsage, aux ani-

(*a*) Aujour'dhui l'Hôtel d'Armenonville.
(*b*) On peut juger de l'idée que les personnes du goût le plus exquis avoient de son habileté en ce genre, par le trait que voici: c'est Madame de Sévigné qui parle à Madame de Grignan (Lettre 98. tom. 2.): *Je garderai soigneusement le portrait que vous faites de... il est de Mignard.*

maux & à l'Architecture, aux fleurs même & aux fruits, il les a parfaitement *entendus*. Il ſçavoit adoucir la dureté de la freſque, ſans lui rien faire perdre de ce qu'elle a de fier & de mâle; & il rapportoit enſuite dans ſa peinture à l'huile tout ce qu'elle demande d'onction & de ſuavité.

Que ſi des differens genres où le pinceau peut s'exercer, l'on veut deſcendre dans un plus grand détail, on trouvera que très-peu de Peintres, même en Italie, ont poſſedé à la fois autant de parties de leur art que M. Mignard. N'en eſt-ce pas aſſez pour

mériter

PRÉFACE. xlj

mériter que la France s'intereſſe à ſa gloire ? Puiſque quand même la Peinture ne tiendroit pas un rang conſiderable entre les Arts liberaux, (*a*) il ſeroit toujours

(*a*) »Les Grecs avoient » donné par un de- » cret ſolemnel le pre- » mier rang à la Pein- « ture entre les Arts » liberaux ; ils vou- » loient que ce fût la » premiere leçon que » reçuſſent les enfans » de naiſſance noble, » qu'elle ne fût exercée » que par des perſon- » nes libres, & ils en » avoient abſolument » interdit l'uſage aux » eſclaves : *Effectum eſt Sycione primum, deinde in totâ Græcia, ut pueri ingenui ante omnia Diagraphicen, hoc eſt Picturam in buxo docerentur, reciperetúrque ars ea in primum gradum Artium liberalium : is ſemper quidem honos ei fuit, ut ingenui eam exercerent, mox & honeſti, perpetuò interdicto ne ſervitia docerentur.* Plin. hiſt. Nat. lib 35. c. 10.

Le feu Roi dans des Brevets donnés à l'Academie Royalle de Peinture & de Sculpture, aux mois d'Octobre 1664. & de Janvier 1665. accorde *à ceux qui exercent cette noble vertu, l'un des plus riches ornemens de l'Etat,* (ce ſont les propres termes) les mêmes privileges que ceux de l'Academie Françoiſe, *afin que ces Arts liberaux ſoient exercés plus noblement, & avec une entiere liberté, n'y ayant rien*

d

PREFACE.

vrai (comme l'a si bien dit l'Auteur (a) des Caracteres & des mœurs de ce siecle) que quand on excelle dans sa profession, & qu'on lui donne toute la perfection dont elle est capable, l'on en sort en quelque maniere, & l'on s'égale à ce qu'il y a de plus relevé parmi les hommes: Vignon est un Peintre, Colasse est un Musicien, l'Auteur de Pyrame est un Poëte; mais Lully est Lully, Corneille est Corneille, Mignard est Mignard.

Je vais presentement rendre compte en peu de mots de la maniere dont j'ai exeté mon dessein. J'ai suivi

entre les beaux Arts de plus noble que la Peinture & la Sculpture.

(a) M. de la Bruyere, du Merite personnel.

PREFACE. xliij

l'ordre des tems avec le plus de regularité qu'il m'a été possible, sans cependant m'assujettir à marquer toujours la datte précise des morceaux dont je fais mention ; plus d'exactitude eût un peu trop senti le Journal : renfermé dans mon sujet, je ne m'en suis écarté qu'avec retenuë, & seulement pour délasser le Lecteur des descriptions trop frequentes de Tableaux & de Portraits.

Ce sont principalement les Portraits qui me fournissent les especes d'épisodes que je me permets : on en trouveroit de plus frequens & de plus longs, si j'avois

PREFACE.

suivi l'exemple qu'un celebre Académicien (*a*) semble avoir donné à ceux qui écriront la vie des personnes illustres dans les Arts : *Il pourra*, dit-il dans une belle Preface (*b*) que nous avons de lui, *entrer dans l'histoire du Cavalier Bernin, quelque morceau de celle des huit Papes sous lesquels il a travaillé, selon que cela se trouvera dans mon chemin, pour égayer la matiere, & pour la varier.... J'ai choisi un bon*

(*a*) M. l'Abbé de la Chambre, Curé de S. Barthelemy.

(*b*) Elle a été imprimée en 1684. avec ce titre : *Preface pour servir à l'histoire de la vie & des ouvrages du Cavalier Bernin*, & elle est aujourd'hui d'une extrême rareté. M. Bayle en donna l'extrait & en fit l'éloge dans les Nouvelles de la Republique des Lettres, du mois de Septembre 1685. Cette histoire du Cavalier Bernin qu'on promettoit n'a jamais paru.

PREFACE.

guide, le fameux M. Gassendi, qui dans une excellente vie Latine qu'il nous a donnée, a fait l'histoire de tous les Sçavans de son siecle, sous le nom d'un simple particulier. *

* M. de Peiresc.

Ces autorités, quelque respectables qu'elles m'aient paru, ne m'ont gueres rendu plus hardi ; il est vrai cependant qu'il a fallu l'être pour entreprendre de décrire ces grands morceaux si dignes de l'admiration des connoisseurs.

J'ai senti la difficulté attachée à un travail de cette espece, & j'avoüe que je n'ai point écrit pour ceux qui sont en état de juger par

PREFACE.

leurs yeux de l'excellence du pinceau de M. Mignard; il verront que l'idée que je donne de ſes ouvrages eſt bien inferieure à celle qu'on en prend ſoi-même ſur les originaux. Quelque mal-aiſé qu'il ſoit de traduire un Poëte en proſe, il eſt incomparablement plus difficile à la proſe de traduire tout entier, s'il eſt permis de parler de la ſorte, un Peintre qui diſpoſant de toutes les reſſources qu'a la Poëſie pour toucher, & pour plaire, y joint encore le ſecours des couleurs & *la magie* du clair obſcur.

Au défaut d'un Catalogue

PRÉFACE.

exact & chronologique de tous les ouvrages de M. Mignard qu'il ne m'a pas été possible de donner, on trouvera celui des œuvres qu'on a gravés d'après ce sçavant Maître; je le dois à M. Mariette le fils, qui possede à fond la matiere dont je traite, il a bien voulu me communiquer ses recherches, & je ne puis reconnoître une telle obligation qu'en la publiant.

On a joint au texte quelques remarques, elles regardent presque toujours les Peintres qu'on a eu occasion de citer; & peuvent être de quelque usage aux gens du

PREFACE.

monde qui liroient pour la premiere fois un ouvrage de peinture.

Le Poëme fur le Val de-Grace n'eſt pas moins à ſa place à la fin de ce volume, que dans les œuvres même de Moliere.

Pour les deux Dialogues de M. l'Archevêque de Cambray, j'ai dû croire que le Public me ſçauroit gré d'en enrichir mon Livre ; ils n'avoient point encore paru, le manuſcrit autographe eſt entre mes mains ; c'eſt un preſent qui porte avec ſoi ſa recommandation. M. de Fenelon étoit un beau genie, les ſentimens de ſon ame &

les

les graces de son imagination lui ont donné un stile unique, qui charme, qui enchante : il avoit *le beau* (a) *dans l'esprit, le bon dans le cœur;* & ne montroit jamais l'un, que pour faire aimer l'autre.

L'on me reprochera peut-être d'avoir manqué à indiquer où sont aujourd'hui une partie des Tableaux dont j'ai parlé ; mais il faut plutôt me plaindre de n'avoir pas eu à cet égard les secours necessaires. C'est aux curieux qui possedent quelques morceaux de M. Mignard, ou qui connoissent les Cabinets qui les recelent, à me faire

(a) Lettres sur les Anglois & sur les François.

PREFACE.

la grace de m'en inſtruire; pour moi, je me contente de ſouhaiter que le Public reçoive aſſez favorablement la vie de ce fameux Peintre, pour donner lieu à l'Auteur de réparer une omiſſion involontaire.

(LI)

CATALOGUE

Des œuvres gravés d'après les Tableaux de Pierre Mignard premier Peintre du Roy.

LEs Saints glorifiant Dieu dans le Ciel: ce qui fait le sujet du plat-fond du Dôme du Val-de-grace, gravé par Gerard Audran, sur un dessein executé par Michel Corneille, d'après les peintures à fresque de Pierre Mignard.

Sainte Scolastique considerant les Cieux ouverts, figure qui est peinte dans la composition du plat-fond du Val-de-grace, gravée par Nicolas Bazin. (Mignard avoit lui-même inventé & gravé à Rome une Sainte Scolastique adorant l'Enfant Jesus, que la sainte Vierge lui remet entre les mains.)

e ij

Saint Jerôme, Docteur de l'Eglise, figure extraite de la composition du Val-de-grace, gravée je ne sçais par quel Autheur.

La Circoncision de Jesus-Christ, par Gerard Scotin, d'après le tableau à fresque qui est dans la Chapelle des Fonds-baptismaux de S. Eustache.

S. Jean baptisant Jesus-Christ dans le Jourdain, par le même, d'après le tableau qui est dans la même chapelle que le précedent.

Autre estampe du même tableau gravée en plus petite forme par Claude Duflos.

La Mere de douleurs offrant à Dieu le corps sacré de son Fils, qui est étendu mort sur ses genoux, gravé par Alexis Loyr, d'après le tableau qui est dans la Chapelle du Château de Saint Cloud.

Sainte Elisabeth recevant la visite de la sainte Vierge, par Jean-Louis Roullet, d'après le tableau

qui est dans l'Eglise des Religieuses de la Visitation à Orleans.

Les tableaux de la voûte du petit appartement du Roi, en trois pieces, gravés pour le Roi par Gerard Audran.

Le tableau de la voûte du grand cabinet de Monseigneur, par le même.

Le sujet du milieu du plat-fond de la petite gallerie, gravé en petit par Simon Thomassin le fils.

Les Genies des Sciences & des Arts peints dans le plat-fond de la petite gallerie, gravés en six planches par Louis Surugue.

Les amours de Mars & de Venus peintes dans le plat-fond du sallon de Saint Cloud, & representées en plusieurs planches par Jean-Baptiste de Poilly.

Huit differens groupes de figures feintes de stuc, peints dans les angles du plat-fonds, pour ser-

vir en quelque façon de bordure aux tableaux, pareillement gravés par Jean-Baptiste de Poilly.

La Jalousie & la Discorde; Hebée accompagnée des Nymphes des Jardins, ornant de fleurs la statuë du Dieu Priape: deux sujets qui sont peints sur les portes du même sallon, gravés par Benoist Audran.

Les quatre Saisons de l'année, representées par des sujets de la Fable, en quatre tableaux, peints dans la gallerie de S. Cloud, gravés par Jean-Baptiste de Poilly.

D'autres estampes en petit des mêmes tableaux, gravées d'après les précedens, sous la conduite de Jean-Baptiste de Poilly.

Le Printems: l'hymen de Zephyre & de Flore. L'Esté: un Sacrifice en l'honneur de Cerès. L'Automne: le Triomphe de Bacchus & d'Ariadne. L'Hyver: Cybelle implorant le retour du Soleil.

Jesus-Christ conduit au Calvaire pour y être crucifié, autrement *le Porte-Croix*, gravé par Gerard Audran, d'après le tableau qui est chez le Roi.

Une autre estampe du même morceau, réduite en une moindre forme, par Benoist Audran.

Une autre en petit gravée par Jean Audran.

Sainte Cecile chantant les louanges de Dieu sur la harpe, par Claude Duflos, d'après le tableau qui est chez le Roi.

Une autre plus petite estampe du même tableau, gravée par François Chereau.

La Foy représentée par une femme assise auprès d'un Autel, qui tient une croix, & est accompagnée de Genies qui lui montrent les Tables de la Loy.

L'Esperance sous la figure d'une femme qui est assise sur une anchre, & tourne les yeux vers le

Ciel; près d'elle est un Genie qui lui montre la Couronne de l'Eternité bienheureuse. Jean-Baptiste de Poilly a gravé ces deux morceaux d'après les tableaux qui font chez le Roi.

Jesus-Christ l'homme de douleurs ayant un roseau à la main, en demie figure, gravé par Nicolas Bazin, d'après le tableau qui est chez le Roi.

La sainte Vierge ayant sur ses genoux l'Enfant Jesus, à qui elle donne une grape de raisin, gravé par Jean-Louis Roullet, d'après le tableau peint pour le Roi d'Espagne.

Une autre estampe du même sujet, gravée par François Chereau.

La sainte Vierge en demi figure, portant entre ses bras l'Enfant Jesus, gravée à Rome par François de Poilly, d'après le tableau peint à Rome. (C'est une des Vier-

ges appellées *les Mignardes*.)

La sainte Vierge ayant sur ses genoux l'Enfant Jesus, qui regarde avec amour le jeune saint Jean, qui lui embrasse les pieds, gravé à Rome par François de Poilly. (Celle-ci en est encore une.) Elle a été gravée une seconde fois, & en plus petite forme, par Nicolas Bazin.

La sainte Vierge tenant son Fils à qui saint Joseph montre la croix qui doit servir à la réparation du genre humain, (c'est la troisiéme des Vierges appellées *les Mignardes*) gravée à Rome par le même.

Saint Charles Borromée visitant son peuple attaqué de la peste, & lui administrant les Sacremens, gravé par François de Poilly, d'après le tableau peint à Rome pour l'Eglise de S. Charles des Catinari.

Une autre estampe du même tableau en plus petite forme, sous la conduite de Jean Audran.

S. Antoine Hermite, priant devant un Crucifix, en demi figure, gravé par Fr. Meheux, d'après le tableau qui est à Rome dans le Monastere de S. Antoine des François.

La sainte Vierge offrant une grape de raisin à l'Enfant Jesus qui est assis sur ses genoux, gravé par Nicolas Bazin, d'après le tableau qui est dans le cabinet de M. le Duc de Valentinois.

Les mêmes estampes réduites en plus petite forme par N. Bazin & par l'Alouette.

Sainte Catherine épousant dans le Ciel, en presence des Anges, l'Enfant Jesus, qui lui met un anneau au doigt, gravée par François de Poilly.

Une autre estampe du même tableau, gravée par Jean-Louis Roullet.

Saint Sebastien Martyr, en demi figure, gravé par Gagnieres, d'après un tableau de Pierre Mignard, de sa premiere maniere.

La sainte Vierge apparoissant à saint Ignace de Loiola dans la grotte de Manreze, gravée sous la conduite d'Etienne Gantrel, d'après le tableau qui est au Noviciat des Jesuites.

Le Baptême de Jesus-Christ, gravé par Nicolas Bazin.

Sainte Therese en prieres, gravée par Nicolas Pithau le fils.

La Mere du bel Amour, gravée par Nicolas Bazin.

Saint Joseph portant entre ses bras l'Enfant Jesus; il est accompagné de la sainte Vierge, & deux Anges sont prosternés à ses pieds: gravé à Rome en 1690. par N. Bocquet.

Alexandre touché du malheur de la famille de Darius, lui vient rendre visite, accompagné d'Ephestion. La planche de ce tableau qui avoit été commencée de graver par Gerard Edelink, a été terminée par Pierre Drevet.

Junon par jalousie contre Ægine, infecte l'air pour faire perir par la peste les peuples de l'Epire, gravé par Gerard Audran.

Une autre estampe en petit, & assez imparfaite, du même tableau, gravée par Matthieu Pool.

Le Dieu Pan poursuivant Sirinx, dont il est devenu amoureux, &c. gravé par Edme Jeaurat.

Calliope, l'une des Muses qui préside à la Rhetorique & à la Poësie heroïque, gravé par le même.

Sujets de Theses dont l'invention est de Pierre Mignard.

Louis le Grand couronné par la Victoire, & se reposant sur la Force & sur la Sagesse, regarde avec intrépidité les projets des Puissances liguées contre lui: grande piece gravée par François de Poilly. Celle où est une femme qui chante les douceurs de la paix, & où des

(LXI)

Genies attachent à des confoles des feftons de fruits, marques de l'abondance, a été auffi gravée par François de Poilly. L'une & l'autre de ces pieces ne font enfemble qu'une feule Thefe, foutenuë en 1684. par Meffieurs le Tellier.

Louis XIV. protegé par la Religion, & aidé de la Valeur de la France, s'oppofant à fes ennemis, compofés de prefque toutes les Puiffances de l'Europe, que l'Envie excite contre lui, gravé par François de Poilly.

Le Genie des Sciences tâchant d'arrêter Bellone, qui fort en fureur du Temple de Janus, forme la partie inferieure de la piece précedente : celle-ci a été gravée par Jean-Louis Roullet. Les deux morceaux enfemble compofent le deffein de la Thefe de M. l'Abbé de Louvois, foutenuë en 1692.

Le portrait du feu Roi dans un ovale, porté par le Genie de la

France, au milieu de deux femmes, dont l'une assise sur des trophées, représente la Victoire; l'autre marque l'histoire. Elle renverse le Tems sous ses pieds, & écrit les belles actions de son Heros, qui sont publiées par la Renommée: sujet de la These de M. Pellot. On voit au bas des Genies qui levent un rideau pour laisser à découvert les matieres de Philosophie qui doivent être disputées, gravé par F. de Poilly.

Le Tems confiant à l'Immortalité le portrait de Jean-Baptiste Colbert, Ministre d'Etat, pour la These de M. l'Abbé Pellot, gravé par F. de Poilly. Le bas est orné de devises à la gloire de M. Colbert.

Le portrait de Guillaume de la Moignon, Premier Président du Parlement, placé au milieu de trois femmes, représentant la Verité, la Droiture & la Candeur: vertus qui rendront à jamais précieuse la mémoire de ce grand homme,

gravé par François de Poilly, pour un deſſein de Theſe. Poilly grava encore en 1670. un autre ſujet de Theſe, où la France reçoit des mains de la Juſtice, de la Piété & de la Prudence le portrait de M. de la Moignon.

Frontiſpices de Livres & Vignettes gravés d'après les deſſeins de Pierre Mignard.

Un Prédeſtiné aſpirant apres la Gloire celeſte, gravé par Simon Thomaſſin, d'après un deſſein pour ſervir de frontiſpice au Livre du Pere Rapin Jeſuite, intitulé : *La Vie des Prédeſtinés.*

La Peinture peignant d'après la Verité, qui lui eſt montrée par le Tems : les Genies des Arts : Minerve conduiſant la Peinture ſur le Parnaſſe : la Peinture (*a*) à l'aide de de ſon Genie allumant ſon flam-

(*a*) Cette vignette eſt la ſeule qui n'ait pas été executée, l'on en ignore la raiſon.

beau aux rouës du char du Soleil. Toutes ces pieces qui font les sujets des Vignettes dont Mignard avoit donné les desseins pour le *Poëme du Val-de-grace*, ont été gravées par François Chauveau.

Sainte Therese en prieres sur le Calvaire, d'après un dessein de Mignard, pour les Oeuvres de sainte Therese, de la traduction de M. Arnauld d'Andilly, gravé par Nicolas Pithau.

Saint Charles communiant les malades, gravé par Abraham Bosse, d'après un dessein. Vignette dans le Panegyrique de Saint Charles Borromée, par M. l'Abbé de la Chambre, Curé de S. Barthelemy, de l'Académie Françoise.

Saint Charles obtenant par ses prieres la cessation de la peste, gravé par le même, a servi de cul-de-lampe dans ce même Panegyrique.

L'Aigle de l'Empire tenant dans son bec une peau de tigre, gravé par

par Louis Coſſin, d'après un deſſein, pour ſervir de frontiſpice à la relation des Voyages d'Edoüard Brown.

Apollon donnant une couronne de Laurier à une Muſe, qui lui preſente ſes compoſitions, gravé d'après un deſſein, par Gerard Scotin, pour ſervir de frontiſpice aux œuvres poëtiques du Pere le Moyne Jeſuite.

Apollon & la Renommée ornant d'une palme & d'une couronne de laurier une lyre, qui eſt placée au deſſus d'un cartouche, gravé par François Chauveau, d'après un deſſein, pour ſervir de frontiſpice à un recüeil de Poëſie *in douze*, dont j'ignore le titre.

La Muſique repréſentée par une femme qui joüe de la Lyre & qui eſt aſſiſe ſur un globe, au milieu de Genies qui forment un concert de voix & d'inſtrumens : vignette qui fait le frontiſpice des pieces de

clavessin de Jean-Henry d'Anglebert, gravé d'après un dessein de Mignard, par Vermeulen.

La Fidelité & Mercure Dieu du Commerce, assis au côté d'un cartouche, qui renferme la devise d'un Marchand de Lyon pour lequel cette petite piece a été faite; elle a été gravée par François de Poilly.

La Renommée portant une palme & une couronne de laurier; & Venus couchée aux pieds d'un laurier, auquel une Muse enchaîne Bacchus: deux vignettes qui sont au frontispice; la premiere, des Poësies heroïques de Pinchesne; l'autre à ses Poësies mêlées, gravées d'après le dessein de Mignard, par François Chauveau.

Portraits gravés d'après Pierre Mignard.

Alexandre VII. souverain Pontife, gravé par Pierre Van-Schuppen.

Anne d'Autriche, Reine de France & de Navarre, par Robert Nantueil.

M. le Prince (Henry-Jules de Bourbon) alors Duc d'Anguien, gravé par Robert Nantueil.

Jules Cardinal Mazarin, premier Ministre d'Etat sous le Regne de Louis XIV. gravé par Pierre Van-Schuppen.

Un autre portrait du même, gravé par Robert Nantueil.

Un autre portrait du Cardinal Mazarin, gravé par F. de Poilly.

Louis Duc de Vendôme, depuis Cardinal, gravé par Ant. Masson.

François de Vendôme, Duc de Beaufort, Grand Amiral de France, gravé par Jacques Grignon.

Bernard de Foix de la Valette, Duc d'Espernon, Colonel general de l'Infanterie Françoise, gravé par Pierre Van-Schuppen.

Jacques Tubeuf, Président de la Chambre des Comptes, &c.

gravé par Nicolas de Poilly.

Marin Cureau de la Chambre, de l'Academie Françoise, Medecin ordinaire du Roi, gravé par Antoine Masson.

Robert Menteht de Salmonet, Ecossois, homme de Lettres, gravé par René Lochon.

Jacques de Souvré, Grand-Prieur de France, gravé par Jean l'Enfant.

Marie Bonneau, Dame de Miramion, (celebre par sa pieté) Institutrice des Filles de la Congregation de sainte Genevieve, gravé par Louis Barbery.

Louis XIV. Roi de France & de Navarre, gravé par Fr. de Poilly.

Un autre grand portrait de ce Prince, gravé par Jean-Louis Roullet.

Louis le Grand vêtu en Empereur Romain, gravé par Pierre Carré.

Jacques-Benigne Bossuet, Evêque de Meaux, &c. gravé par François de Poilly.

Louis de la Vergne de Montenard de Tressan, Evêque du Mans,

gravé par Etienne Gantrel.

Nicolas Colbert, Evêque d'Auxerre, gravé par Jean l'Enfant.

Armande de Lorraine d'Harcourt Abbesse de Notre-Dame de Soissons, gravé par Ant. Trouvain.

Deux portraits differens de Charles-Maurice le Tellier, Archevêque de Reims, gravés, l'un par Gerard Edelink, l'autre par Pierre Van-Schuppen.

L'Auguste famille de Louis Dauphin de France, gravé par Simon Thomassin, d'après le tableau de Pierre Mignard, qui est dans le cabinet du Roi.

Marie de Lorraine, Duchesse de Guise, gravé par Antoine Masson.

Henry Marquis de Beringhen, Chevalier de l'Ordre, Premier Ecuyer du Roi, gravé par Jean-Louis Roullet.

Jacques-Louis Marquis de Beringhen, Chevalier de l'Ordre, Premier Ecuyer du Roi, gravé par le même.

Jean-Baptiste Colbert, Marquis de Seignelay, Ministre & Secretaire d'Etat, gravé par Gerard Edelink.

Jean-Jacques de Mesmes, Comte d'Avaux, Président au Mortier, gravé par Nicolas de Poilly.

Gabriel-Nicolas de la Reynie, Maître des Requêtes, depuis Conseiller d'Etat, Lieutenant de Police, gravé par Pierre Van-Schuppen.

Guillaume de Brisacier, Secretaire des Commandemens de la Reine, gravé par Antoine Masson.

Balthazar Phelypeaux, Marquis de Chasteauneuf, Secretaire d'Etat, Commandeur des Ordres du Roi, gravé par Corneille Vermeulen.

Louis-François le Tellier, Marquis de Barbezieux, gravé par le même.

Edoüard Colbert, Marquis de Villacerf, Sur intendant des Bâtimens, gravé par Gerard Edelink.

Nicolas Desmaretz, Conseiller d'Etat, Intendant des Finances, gravé par C. Randon.

Daniel Voisin, Conseiller d'Etat ordinaire, &c. gravé par Nicolas Pitau.

François Emanuel de Bonne de Crequy, Duc de Lesdiguieres, &c. gravé par Claude Duflos.

Claude le Pelletier, Président à Mortier, Ministre d'Etat & Controlleur general des Finances, gravé par Pierre Drevet.

Prosper Bauyn d'Angervilliers, Maître de la Chambre aux Deniers, gravé par Pierre Giffard.

Joachim de Seigliere de Boisfranc Chancellier de Philippes de France, Duc d'Orleans, Frere unique du Roi, gravé par Pierre Simon.

Jean-Baptiste Pocquelin de Moliere, gravé par Jean-Bapt. Nolin.

Un autre portrait de Moliere en petit, gravé par Benoist Audran.

Jean-Henry d'Anglebert, Ordinaire de la Musique de la Chambre du Roi, pour le clavecin, gravé par Corneille Vermeulen.

(LXXII)

Le portrait de Pierre Mignard, peint par lui-même en 1690. & gravé au burin par F. Corneille Vermeulen.

Un autre portrait de Pierre Mignard, peint par lui-même, & gravé par Gerard Edelink. (C'eſt celui qui eſt dans le livre des Hommes illuſtres de Perrault.)

LA VIE
DE
PIERRE MIGNARD.

IERRE MIGNARD naquit à Troyes en Champagne, au mois de Novembre 1610. sa famille originaire d'Angleterre, mais établie en France depuis deux generations, s'étoit distinguée par une fidelité inviolable pour nos Rois durant les troubles de la Ligue.

Son pere s'appelloit Pierre More, nom qu'il changea dans la suite en celui de Mignard ; voici quelle en fut l'occasion. Henry IV. qui le vit un jour avec six de ses freres, tous Officiers dans l'Armée Roya-

A

le, & qui remarqua qu'ils étoient bien faits, & d'une figure agreable, dit : *Ce ne sont pas là des Mores, ce sont des Mignards.* Le nom de Mignard leur est depuis resté, & est devenu celui de toute cette nombreuse famille.

Le Traité de Vervins donna enfin la paix au Royaume, & Mignard se retira à Troyes après vingt-quatre ans (*a*) de services, couvert des blessures qu'il avoit reçûës à la guerre, où il avoit acquis moins de biens que d'honneur. Il laissa là liberté à Nicolas & Pierre, deux de ses enfans, de suivre le goût qui les portoit l'un & l'autre à la Peinture ; les Arts commençoient à renaître, le Roi (*b*) les aimoit & les protegeoit.

Nicolas qui étoit l'aîné a eu de

(*a*) M. Felibien & M. de Piles disent vingt ans, ils se trompent : les Continuateurs de Morery qui n'ont fait que transcrire dans l'article de Nicolas Mignard, ce que M. de Piles en a dit, sont tombés dans la même erreur.

(*b*) Louis XIII.

la reputation ; Felibien & de Piles en font une mention honorable ; son séjour à Avignon, où il s'étoit marié avantageusement, lui fit donner le nom de Mignard d'Avignon. Il mourut d'hydropisie à Paris en 1668. étant Recteur de l'Academie Royale de Peinture & de Sculpture.

Le cadet dont j'écris la vie, avoit d'abord été destiné à l'étude de la Medecine, mais son pere l'ayant surpris à l'âge de onze ans, occupé à achever un portrait au crayon, qu'il faisoit de memoire ; & ayant découvert qu'il en avoit déja fait un grand nombre d'autres, qui tous furent trouvés ressemblans & pleins de feu, il jugea que cet enfant étoit né Peintre (car la nature fait les Peintres aussi-bien que les Poëtes) & il ne douta plus que de si heureuses dispositions ne présageassent les plus grands succès.

Mignard n'avoit que douze ans

lorsqu'on l'envoya à Bourges, pour apprendre les premiers élemens de la Peinture, auprès de Boucher, (a) qui étoit fort estimé dans la Province: il n'y demeura qu'un an, & revint à Troyes, où il dessina d'après la Bosse, sous François Gentil, habile Sculpteur.

Il alla ensuite à Fontainebleau; cette maison royale tenoit lieu de Rome à la plupart de nos Peintres. François Premier, le Pere des Lettres & le Protecteur des Arts, l'avoit ornée d'un grand nombre de statuës antiques. Ce fut là que Mignard étudia sans relâche pendant près de deux ans, tant d'après les ouvrages de Sculpture que le Primatice (b) avoit fait venir de Rome,

(a) Ce Peintre dont M. Felibien & M. de Piles ne parlent point, étoit supérieur à plusieurs de ceux dont ils font mention: il étoit de Bourges, d'où il n'est jamais sorti. Sa patrie conserve des tableaux de lui, dignes d'estime, entr'autres un saint Sebastien fort vanté, à Bourges.

(b) François Primatice, Gentilhomme Bolonois, fut attiré en

DE PIERRE MIGNARD.

que d'après les Peintures de Maître Roux, (*a*) de ce même Primatice, de Messer Nicolo, (*b*) & de Freminet. (*c*)

France par François Premier, qui l'envoia depuis à Rome en 1540. pour acheter des Antiques ; il en rapporta 124. statues, avec quantité de bustes, & les creux de la colomne Trajane, du Laocoon, de la Venus de Medicis, &c. qu'il avoit fait mouler : on lui donna au retour l'Abbaye de S. Nicolas de Troyes.

Avant que ce Peintre & Maître Roux qui l'avoit précédé en France, y eussent apporté le veritable goût de leur Art, la Peinture en meritoit parmi nous à peine le nom.

(*a*) Le Roux ou Rosso étoit Florentin ; il passa en France où il fit d'abord quelques tableaux qui plurent à François Premier. Ce Prince lui donna la direction des ouvrages qu'il faisoit faire à Fontainebleau, avec un logement & une pension considerable : il obtint encore depuis un Canonicat de la sainte Chapelle de Paris.

(*b*) Nicolo de Modene a peint à Fontainebleau, sur les desseins du Primatice, la grande salle du Bal, dont les sujets sont tirez de l'Odyssée, la chambre qu'on appelle de saint Louis, celle qui est entre la salle du Bal, & la salle des Gardes, &c.

(*c*) Martin Freminet, premier Peintre du Roi, né à Paris où il est mort en 1619. âgé de 52. ans : c'est lui qui a peint la Chapelle de Fontainebleau.

Le Maréchal de Vitry (a) passa à Troyes, où Mignard étoit de retour pour la seconde fois. Surpris du genie qu'on appercevoit dans ses ouvrages, il le demanda à son pere, qu'il avoit autrefois connu dans le Service, pour lui faire peindre la Chapelle du Château de Coubert en Brie, à quelques lieues de Paris qui appartenoit au Maréchal.

Satisfait de la maniere dont il s'en étoit acquitté, ce Seigneur l'amena à Paris, & le mit sous la conduite de Voüet, (b) premier Peintre du Roi, homme alors dans une grande reputation.

Mignard réussit d'abord si bien à l'imiter, que les connoisseurs mêmes ne pouvoient distinguer les ouvrages du Maître & ceux du Dis-

(a) Nicolas de l'Hospital.

(b) Simon Voüet, né à Paris en 1582. y est mort à l'âge de 59. ans, après avoir eu pour disciples tous les Peintres qui se sont distingués dans le siecle passé.

ciple. Les talens naiſſans de ce jeune Peintre le firent connoître en peu de tems ; & ce fut lui qui fut choiſi pour apprendre à deſſiner à Mademoiſelle. (*a*)

Voüét perſuadé de la ſuperiorité des talens de Mignard, par la facilité qu'il avoit eue à prendre ſon goût, crut devoir faire ſon gendre d'un éleve ſi capable de le remplacer : il lui declara la diſpoſition où il étoit de lui donner ſa fille aînée en mariage.

Mais quelque avantage que Mignard enviſageât dans un établiſſement qui pouvoit lui faire eſperer la place de premier Peintre du Roi, il éluda la propoſition.

Ce mariage l'eût fixé à Paris, & Paris ne lui paroiſſoit plus digne de l'arrêter. A la vûe des tableaux que

(*a*) Anne-Marie-Louiſe d'Orleans, Souveraine de Dombes, Dauphine d'Auvergne &c. fille de Gaſton, frere unique de Louis XIII. & de Marie de Bourbon, Ducheſſe de Montpenſier.

le Maréchal de Crequy avoit apportés d'Italie, au retour de son Ambassade d'obédience en 1634. le jeune Mignard connut tout-à-coup par un effet de ce genie transcendant, dont la nature est si avare, combien la maniere de son Maître qu'il s'étoit efforcé d'imiter, étoit éloignée de l'excellence de ces originaux. Convaincu qu'il ne pouvoit trouver qu'à Rome les modeles de cette perfection dont il venoit d'être frappé, il prit sur le champ la resolution de s'y rendre: tout ceda dans son cœur à la noble ambition d'exceller dans un art où le médiocre est insupportable.

Ce qui étoit autrefois arrivé à Raphaël, (*a*) est précisément ce

(*a*) Raphaël Sanzio: Dufresnoy lui donne le premier rang entre tous les Peintres modernes, & ce sentiment est le sentiment general.

Hos apud invenit Raphael miracula summo
Ducta modo, veneresque habuit quas nemo
deinceps.

Raphaël entre tous a fait voir jusqu'où l'art peut

DE PIERRE MIGNARD. 9

qui arriva alors à Mignard. Dès que Raphaël eut consideré les ouvrages que Michel Ange, (a) & Léonard de Vinci (b) faisoient à Florence, il sentit qu'il devoit travailler à changer le goût qu'il avoit pris chez le Perrugin (c) son Maître, & il alla chercher à Rome la source des

porter les miracles, & les graces semées dans ses ouvrages n'ont point été depuis parfaitement imitées.

Il est mort en 1520. le vendredy de la semaine sainte, jour auquel il étoit né en 1483.

(a) Michel Ange

Quidquid erat formæ, scivit Bonarotta potenter.

dit Dufrenoy.

Bonarotte a possedé à un degré infiniment superieur la partie du Dessein.

(b) Leonard de Vinci connoissoit à fond les vrais principes de son art, il en avoit penetré les plus profonds mysteres. On a imprimé à Paris en 1651. le Traité de Peinture qu'il fit à Milan. Ce

Buonarotti, de l'ancienne maison des Comtes de Canosse, fut grand Peintre, plus grand Sculpteur, & plus grand encore, s'il se peut, dans l'Architecture.

Peintre est venu mourir en France en 1520. la même année que Raphaël mourut à Rome.

(c) Pietre Perrugin, au sentiment de Dufrenoy, dessinoit avec assez d'intelligence du naturel, mais il étoit sec, aride & de petite maniere.

beautés qu'il avoit admirées dans ces deux grands Peintres.

La passion que Mignard avoit pour la Peinture, lui en fit surmonter une autre qui n'est pas accoutumée à ceder, sur tout dans l'âge où il étoit, Il montroit à peindre à une jeune personne, que l'Amour qui est lui-même un grand Peintre, lui avoit fait voir sous des traits que la fille de Voüet n'avoit pas à ses yeux.

Le desir de se rendre plus digne de ce qu'il aimoit, fut la raison qu'il donna pour précipiter son départ ; peut-être y fut il trompé lui-même, & croyoit-il ce qu'il vouloit persuader : quoiqu'il en soit, il partit sur la fin de l'année 1635. & arriva à Rome en 1636. sous le Pontificat d'Urbain VIII.

Mignard trouvant en cette ville le fameux Dufrenoy, avec lequel il avoit lié dans l'école de Voüet une amitié tendre, s'unit encore

plus étroitement avec ce sçavant homme. Felibien & de Piles nous apprennent que Dufrenoy étoit si épris de l'amour de la Peinture, qu'il s'y livroit tout entier, malgré l'opposition & les mauvais traitemens de ses parens, qui ne croyoient pas que ce fût le chemin de la fortune.

Deux ans s'étoient passés sans que Dufrenoy eût reçû aucuns secours de sa famille ; il avoit eu bien de la peine à fournir aux frais du voyage : ainsi n'ayant à Rome ni amis, ni connoissances, il s'étoit vû reduit à de tristes extrémités, moins inquiet cependant de sa situation, qu'occupé du soin de se perfectionner dans la Peinture.

L'arrivée de Mignard adoucit son état : (a) tout devint commun entre ces deux amis ; ils logerent ensemble, & se livrerent avec la mê-

(a) Felibien & de Piles, art. de Dufrenoy.

me ardeur à l'étude d'un art pour lequel ils avoient une égale passion. Leurs journées se passoient à dessiner d'après les statues, & les bas-reliefs antiques, ou dans les Palais que Rome renferme, ou dans les vignes qui font l'ornement de ses environs.

Il seroit difficile d'imaginer jusqu'où leur ardeur pour le travail les emportoit : souvent (l'on ne craint point d'avilir par ce détail la memoire de l'homme illustre dont on écrit la vie) ils se contentoient de pain & d'eau pendant tout le jour, & revenoient le soir se préparer par un repas sobre & par un sommeil court, à reprendre le lendemain les mêmes études.

Une application si forte produisit des fruit qui en étoient dignes. Hugues de Lionne, Secretaire des Commandemens de la Reine Anne d'Autriche, depuis Secretaire

d'Etat des affaires étrangeres, alla à Rome en 1642. en qualité de Plenipotentiaire auprès des Princes d'Italie, pour terminer la guerre de Parme. Ce Ministre avoit mené avec lui sa femme & ses enfans; Mignard les peignit tous dans un même tableau, qui fut universellement approuvé. M. de Lionne se connoissoit en hommes : dans un premier voyage qu'il avoit fait en Italie la même année que ce Peintre y étoit arrrivé, il avoit conçû pour lui une estime, qu'augmenterent alors les progrès dont il étoit lui-même le temoin.

Mignard fit ensuite un grand tableau, où il peignit ensemble Henri Arnauld, Abbé de saint Nicolas, (a) depuis Evêque d'Angers, & l'Abbé Arnauld son neveu. ces deux morceaux mirent leur auteur en reputation.

(a) Frere aîné de M. de Pomponne, Ministre & Secretaire d'Etat des affaires étrangeres,

Urbain VIII. (*a*) en ayant entendu parler, manda Mignard, le reçût avec bonté, & lui ordonna de faire son portrait, qui ne fut fini que peu de tems avant la mort du Pape : il en avoit témoigné beaucoup de satisfaction, & Mignard perdit en lui un protecteur. Urbain avec lequel on pourroit dire que les Lettres (*b*) étoient mon-

(*a*) Maffeo Barberini, Florentin.

(*b*) Nous avons un recueil imprimé des Poësies Latines de ce souverain Pontife. Voici un fait anecdote qui prouve qu'il y réussissoit, & qu'il avoit toujours eu beaucoup de goût pour les Arts ; il étoit déja Cardinal lorsqu'il fit faire par le Bernin, alors fort jeune, un grouppe de marbre, representant Apollon & Daphné. Tout Rome vantoit si fort ce morceau, qui n'étoit pas encore sorti des mains du Sculpteur, que le Pape le vint voir dans l'attelier du Bernin : le Cardinal Barberin l'y suivit, & ayant entendu dire au saint Pere que l'ouvrage étoit admirable, mais trop nud pour celui auquel il étoit destiné, il fit le Distique suivant, & le fit graver au milieu du pied-d'estal sur lequel le grouppe devoit être posé.

Quisquis amans sequitur fugitivæ gaudia formæ
Fronde manus implet, baccas seu carpita maras.

tées sur le Trône pontifical, honoroit de son estime & de ses faveurs tous ceux qui se distinguoient dans les beaux Arts.

Tandis que Mignard s'appliquoit à substituer à la maniere de Voüet la justesse, l'élegance, le bon goût, & la noble simplicité qui forme le caractere de l'antique; tandis que par une étude opiniâtre il travailloit à se faire un goût de dessein composé de ce qu'il y a de plus excellent dans Raphaël, dans Michel Ange & dans Annibal Carache; (a)

L'allusion est heureuse & fait un sujet de morale d'une chose qui pouvoit être une occasion de scandale.

Quiconque court avec ardeur après les appas fragiles d'une beauté passagere, ce ne sont que des feuilles qu'il embrasse, ou les fruits qu'il cueille sont remplis d'amertume.

(a) Mignard imitoit en cela Annibal lui-même, qui prenant (dit l'Auteur du Poëme Latin sur la Peinture) de tous les grands Maîtres qui l'ont précedé, ce qu'ils ont eu de plus exquis, connut l'art heureux de le rendre sien, & de le convertir en sa propre substance.

Quos sedulus Annibal omnes
In propriam mentem atque modum mirâ arte
coëgit.

Dufrenoy composoit son excellent Poëme sur la Peinture, qu'il n'acheva que long-tems après. *Et lorsqu'il eut bien lû*, dit Felibien, (*a*) *tous les meilleurs Auteurs, & fait des observations sur les meilleurs tableaux des plus grands Maîtres, mais sur tout après les profondes reflexions, & les entretiens solides & continuels qu'il avoit avec son ami M. Mignard.*

Si ce n'étoit pas une espece de témerité d'opposer un ouvrage moderne aux chefs-d'œuvres du siecle d'Auguste, je dirois que le Poëme de Dufrenoy *de Arte Graphica*, (*b*)

(*a*) Dialogue sur les Vies des Peintres, article de Dufrenoy, tome second.

(*b*) Ce Poëme n'a pas paru du vivant de l'Auteur; M. Mignard le fit imprimer peu de tems après la mort de Dufrenoy, avec le texte Latin seul. En 1684. M. de Piles donna ce Poëme avec une traduction Françoise, & des remarques, dont il eut le plaisir de voir trois éditions dans la même année.

Enfin en 1695. M. Dryden, fameux Poëte Anglois, donna en sa langue une traduction du Poëme de Dufrenoy, & des remar-

peut

peut entrer en comparaison avec celui d'Horace sur l'Art poëtique. Ce sont deux grands Maîtres qui ont puisé dans les mêmes sources; l'un & l'autre ont étudié la nature dans ce qu'elle a de plus parfait ; l'un & l'autre donnent des leçons si sûres, que les negliger, c'est s'é‑ garer, c'est retomber dans la bar‑ barie.

Mignard avoit sçû reduire en pratique tous les preceptes d'un art, dont Dufrenoy a si bien deve‑ loppé les regles & la theorie. La fortune avare de ses dons pour ce‑ lui ci, ne répandit ses faveurs que sur Mignard ; mais il trouva des ressources jusqu'à la mort (*a*) dans la generosité de son ami : heureux au moins de devoir à l'amitié ce loisir précieux que la fortune lui refusoit.

ques de M. de Piles, & il y joignit une belle & longue Préface, dans laquelle il a fait le pa‑ rallele de la Peintu‑ & de la Poësie.
(*a*) Felibien, tome 2. art. de Dufrenoy.

Ce n'étoit pas au simple sentiment que se bornoit la liaison de ces hommes laborieux, ils la faisoient servir à l'utilité mutuelle de leurs études, se rendoient un compte exact de tout ce qu'ils faisoient, & s'avertissoient avec soin de leurs moindres défauts.

A la theorie de la Peinture, Dufrenoy joignoit la pratique ; mais comme il n'avoit appris de personne (*a*) à manier le pinceau, & qu'il travailloit avec une lenteur excessive, Mignard entreprit de l'en corriger, & y réussit.

De son côté Dufrenoy afin d'accoutumer Mignard à l'invention, lui lisoit quelque Ode d'Anacréon ou d'Horace, quelque morceau de l'Iliade, de l'Odyssée, de l'Eneïde ou de la Jerusalem délivrée, propre à fournir le sujet d'un tableau ; & il lui faisoit faire quelquefois

(*a*) De Piles, abregé de la vie de Dufrenoy.

cinq ou six esquisses differentes sur le même sujet. Cet usage avoit mis Mignard au point qu'inventer n'étoit plus qu'un jeu pour lui.

Felibien qui avoit connu ces deux amis en Italie, leur rend un témoignagne si avantageux, (*a*) que je ne puis me refuser au plaisir de le rapporter.

Après avoir dit » qu'ils ne se » quittoient jamais, qu'on les ap- » pelloit dans Rome pour cette rai- » son les inseparables, & que cette » union d'esprit & de volonté leur » étoit très-avantageuse ; » il finit ainsi : *L'amitié qu'ils avoient l'un pour l'autre étoit exempte de toute sorte d'envie, ils n'avoient rien de secret ni de particulier ; les biens de l'esprit comme ceux de la fortune leur étoient communs : chacun faisoit part à son compagnon des connoissances qu'il acqueroit dans son art, & ils n'étoient pas plus contens l'un & l'autre que quand*

(*a*) Art. de Dufrenoy, tome 2.

ils se pouvoient rendre de mutuels services.

Aucun des Philosophes qui ont traité de l'amitié, n'en a donné une idée plus parfaite que celle qu'on en conçoit en lisant ce que l'auteur des Dialogues sur les vies & les ouvrages des plus excellens Peintres, dit comme Historien.

Urbain VIII. étant mort à la fin de Juillet 1644. Alphonse-Louis du Plessis, Cardinal de Lion, frere aîné d'Armand-Jean, Cardinal de Richelieu, se rendit à Rome. Armand au milieu de ces fameux projets qui faisoient le destin de l'Europe, n'avoit pas perdu de vûe la grandeur de sa Maison; il avoit tiré son frere du cloître, (*a*) & après l'avoir fait successivement Archevêque d'Aix, puis de Lyon, & Grand Aumônier de France: il avoit enfin obtenu, ou plutôt arraché du

(*a*) De la grande Chartreuse où il s'étoit retiré, quoique nommé à l'Evêché de Luçon.

Pape pour Alphonse, le chapeau de Cardinal.

Nicolas Mignard, frere aîné de celui dont on lit la vie, étoit allé en Italie à la suite de ce Prelat, qui l'honoroit de sa bienveillance. Les deux freres furent ravis de se revoir après une si longue absence; mais tandis que l'aîné rappellé à Avignon, par une passion violente, tâchoit (a) *de dérober avec un empressement extraordinaire l'art & la science qu'il voyoit dans les plus beaux ouvrages qui se presentoient à ses yeux*, le Cardinal choisit le cadet, pour lui faire copier la gallerie du Palais Farnese, que cette Eminence occupoit; & il l'y logea, dans la chambre même qu'Annibal Carache avoit autrefois habitée.

Mignard en copiant les admirables peintures des Caraches, (b)

(a) Felibien, tom. 2. art. de Nic. Mignard

(b) Quoiqu'on dise communément que les peintures du Palais Farnese sont des Caraches, il faut convenir que l'honneur en est dû au

sçût répandre dans son ouvrage cette vie, cette ame qui fait passer dans la copie tout le feu de l'original : en moins de huit mois qu'il demeura dans le Palais Farnese, il fit encore un grand nombre de desseins, & plusieurs tableaux originaux pour le Cardinal de Lyon.

Quelque tems après il peignit le Duc de Guise, qui sollicitoit à Rome la dissolution de son mariage avec la Comtesse de Bossu, & qui après avoir vû dans la suite échoüer son entreprise sur Naples, fut long-tems prisonnier en Espagde, & dût enfin sa liberté à M. le Prince. (*a*)

seul Annibal. Il ne voulut jamais laisser continuer Augustin son frere, qui avoit commencé à l'aider : & Louis leur cousin germain, & leur premier Maître, ne fit qu'un seul voyage à Rome, fort court, pendant huit ans qu'Annibal travailla dans le Palais Farnese. L'on sçait que ces trois grands hommes ont été les Fondateurs de la celebre Ecole de Boulogne, d'où sont sortis les Dominiquin, les Guide, les Albanne, &c.

(*a*) Le Vainqueur de Rocroy.

L'amour des Napolitains pour le Duc de Guise, qu'ils regardoient comme devant être leur Liberateur, éclata à la vûë d'un portrait où Mignard avoit si bien marqué l'air, la bonne mine & la noble fierté de ce Prince : ces peuples rendirent une espece de culte à son tableau ; les femmes sur tout ne le regardoient qu'à genoux, il y en eut qui y firent toucher leurs chapelets.

Le Cardinal Barberin voulut alors être peint de la main de Mignard ; & il se fit un plaisir de lui communiquer les Ecrits du Pere Mattheo Zaccolini, Theatin, sur l'Optique, qui étoient précieusement conservés dans la Biblioteque Barberine : l'ouvrage où ce sçavant Religieux a développé les raisons des lumieres & des ombres, & les regles de la Perspective, fut d'un grand secours à Mignard & à Dufrenoy, qui en firent leur étu-

de pendant quelque tems.

Les portraits dont on vient de parler, ne furent pas les seuls qui achevérent d'établir la réputation (*a*) de leur auteur; il peignit avec le même succès les deux Cardinaux de Medicis, & le Cardinal d'Est; les chefs (*b*) des quatre Maisons de Rome, la Signora Olympia, le Prince Pamphile, neveu du Pape regnant, Henri d'Estampes, Commandeur de Valençay, Ambassadeur de France, le Commandeur des Vieux, Ambassadeur de Malthe, les Commandeurs de Matalone & d'Elbene, & quelques autres Grand Croix.

Le Grand Maître Lascaris (*c*)

(*a*) Elle étoit déja si bien établie alors à Rome, que le Poussin même (au rapport de Felibien) n'y connoissoit d'autre Peintre que Mignard pour le portrait, indépendemment des autres genres où il s'étoit déja distingué.

(*b*) Colomne, Ursini, Sanelli, Conti.

(*c*) Jean-Paul de Lascaris, de la branche de Castelar, élû Grand-Maître de Malthe le 12. Juin 1636. mort le 14. Août 1657.

qui vit plusieurs de ces portraits, en fut si frappé qu'il voulut attirer Mignard à Malthe, afin d'être peint de sa main ; & il chercha à l'y engager en lui faisant offrir de le recevoir Chevalier de Grace.

Ce Peintre reçût avec beaucoup de reconnoissance & de respect l'honneur qui lui étoit présenté, mais il se dispensa de l'accepter ; & pria l'Ambassadeur de la Religion de faire agréer au Grand-Maître les raisons qu'il avoit de ne pas s'éloigner de Rome.

Il fit alors le portrait d'Innocent X. (a) ce Pape étoit vieux, & l'on pouvoit lui appliquer ce vers de Virgile :

Jam senior sed cruda Deo, viridisque senectus.
Æneid. liv. 6.

Mignard s'attacha à rendre heureusement, outre une ressemblance parfaite dans les traits du Pontife, le caractere de cette vieillesse forte

(a) Jean-Baptiste Pamphilio, Romain.

C

& vigoureuſe, qui n'a, pour ainſi dire, rien de vieux.

Innocent regna dix ans & quelques mois : *Dopo* (a) *lunga*, dit l'Hiſtorien de Veniſe, *è terribile agonia, con dolore, & con pena ſeparandoſi l'anima da quel corpo robuſto, egli ſpiro ai ſette di gennaro, nel ottanteſimo primo de ſuoi anni, fu egli piu celebre per cio che il mondo crede che ſapeſſe, che per quant' operaſſe.*

Ce fut à peu près dans ce même tems que Mignard, dont l'habileté n'étoit pas bornée aux portraits, fit pour l'Abbé de ſaint Nicolas cet excellent morceau, que l'Abbé de Pomponne ſon petit neveu conſerve avec tant de ſoin : c'eſt une Vierge, l'Enfant Jeſus & un S.

(a) L'ame ne pouvant ſe ſéparer ſans de violens efforts de ce corps vigoureux, après une penible agonie, il expira le 7. Janvier (1655.) dans ſa 81. année, plus celebre peut-être par l'idée qu'on avoit eue de ſa capacité, que par les choſes qu'il a executées.

Nani Hiſt. de Ven. part. 2. lib. 6.

Jean; dans l'enfoncement on découvre une des vûës de Rome. Il y a quelques années que des Seigneurs Italiens après l'avoir longtems admiré (de cette admiration dont parle Horace, (a) qui fait qu'on est comme collé sur un tableau, & qu'on perd presque l'usage de ses sens) demeurerent incertains s'il étoit de Raphaël ou d'Annibal : quelque chose de prononcé, & de ferme dans la maniere, les détermina enfin à le croire du Carache dans sa plus grande force; & l'Abbé de Pomponne leur ayant montré derriere la toile le nom de l'Auteur, ils avoüerent qu'il étoit impossible de ne s'y pas méprendre, & convinrent qu'il n'y avoit point de plus beau tableau en Italie.

Quoique Mignard en y arrivant se fut d'abord, comme on l'a vû,

―――――――――――
(a) Pausiacâ torpes insane tabellâ.
Sat. x. lib. 2.

fortement appliqué à fe défaire de la maniere de Voüet, ce ne fut qu'alors néanmoins (c'eſt-à-dire au bout de douze années) que le fameux Pouſſin, (*a*) Alexandre l'Algarde & François le Flamand, ces deux grands Sculpteurs, & le Cavalier del Pozzo, ſi connu par ſon amour pour les beaux Arts, qui tous étoient ſes amis particuliers, & les juges qu'il conſultoit, trouverent qu'il ne lui reſtoit rien du goût ultramontain.

Parmi un grand nombre d'ouvrages à freſque, capables de faire juger, quoique peu conſiderables, de ce qu'on devoit attendre de Mignard à l'avenir, il avoit peint pour s'amuſer, une perſpective au fond de la maiſon où il logeoit, & il y avoit repréſenté avec tant de verité un chat qui guette une

(*a*) Nicolas Pouſſin, né à Andely à quelques lieuës de Rouen, a paſſé la plus grande partie de ſa vie à Rome: ce grand Peintre y eſt mort en 1665. âgé de 71. ans.

tortuë, cachée sous des feüilles, que l'on dit avoir vû plus d'une fois les chiens séduits, accourir, s'y blesser & y laisser les traces de leur sang.

Quelques soins que prennent d'ordinaire les Peintres Italiens, pour empêcher que ceux des autres Nations ne laissent à Rome des monumens publics de leur capacité, plus d'une Eglise, celle entr'autres de *San* (*a*) *Carlino* est ornée de plusieurs morceaux de la main de Mignard. L'Annonciation qui est sur la grande porte, est à fresque; & il a peint à l'huile une Trinité & quelques Saints sur la muraille: on admire sur tout un S. Charles Borromée, grand comme nature, qui est d'une beauté & d'une force surprenante ; les études (*b*) qu'il fit pour y réussir, don-

(*a*) On l'a surnommé saint Charles des quatre Fontaines.

(*b*) Mignard a toujours conservé cette excellente methode,

nerent lieu à une espece d'avanture, qui m'a paru pouvoir trouver place ici.

L'on sçait que saint Charles n'a été peint que mort, parce qu'il n'avoit jamais permis qu'on fît son portrait. Mignard toujours attentif à mettre de la verité dans ses ouvrages, vouloit avoir un mort, d'après lequel il pût faire ses observations : le Frere Vital Capucin François, se chargea de l'avertir quand quelqu'un des Religieux de sa Maison viendroit à mourir. La chose ne tarda gueres, mais ce ne fut que la nuit qu'on lui permit de travailler. Frere Vital tenoit compagnie à son ami; une cloche sonna,

quand il a eu à peindre à fresque ou autrement. Madame la Comtesse de Feuquieres a conservé un grand nombre de têtes admirables, qu'on peut regarder comme les originaux de ce qu'il a executé à saint Cloud. Ces differentes études, dont elle a fait un beau choix, forment à l'Hôtel de Feuquieres des dessus de portes, uniques en leur espece, qui attirent l'admiration des connoisseurs.

Ceci m'appelle, lui dit-il, *je vous quitte pour une demie heure, ne vous faites-vous point quelque peine de demeurer ici seul ?* Mignard l'assura qu'il ne connoissoit point ces sortes de frayeurs. Peu de tems après quelque chose fit tourner le billot sur lequel étoit posée la tête du Capucin mort ; ce ne put être sans un grand bruit, & sans éteindre l'unique lumiere qu'il y eut dans la chambre. Le bruit, l'horreur des tenebres, l'épuisement des esprits causé par le travail, & un travail de nuit ; tout cela jetta dans l'ame de Mignard une de ces terreurs subites, dont l'homme le plus intrépide est quelquefois susceptible. Il voulut se sauver, & risqua plus d'une fois de se blesser en cherchant la porte. Une lumiere qui se fit appercevoir, remit le calme dans son esprit ; Frere Vital rentra, le mort reprit sa place, & le Peintre se remit à travailler, non

sans avoir essuïé des plaisanteries sur l'assurance qu'il avoit d'abord témoignée & si-tôt démentie.

Mignard peignit aussi une Aurore à fresque, chez M. Martino Longwi : il fit ensuite un grand tableau à l'huile, d'une sainte Famille, qui est placé dans une des Chapelles de la belle Eglise de sainte Marie in Campitelli ; & l'on voit dans le Monastere de saint Antoine des François, un saint Antoine demi-figure, qu'il y a donné. Le tems n'a rien diminué de l'estime que tout Rome témoigna alors pour ces differens morceaux ; on les indique encore tous les jours aux Etrangers, comme des objets de leur curiosité.

Ce Peintre finit encore peu de tems après le saint Charles communiant à l'Hôpital les malades frappés de la peste ; tableau que les connoisseurs jugerent digne d'être avoüé par les plus sçavans Maîtres

de l'Ecole Romaine. Il devoit être placé sur le maître-Autel de l'Eglise de saint Charles des Catinari; mais Pierre Berettini, surnommé de Cortone, soutenu de la faveur de la Maison Sachetti, eut le crédit de substituer un de ses ouvrages à la place : l'on m'a mandé de Rome que l'original de Mignard ne se trouve pas ; heureusement pour juger de l'excellence de ce tableau, il ne faut que jetter les yeux sur l'œuvre que le celebre Poilly a gravé d'après. La charité heroïque du grand Archevêque qui expose si genereusement sa vie pour son troupeau ; le zele des Ecclesiastiques qui l'environnent, la foi peinte sur le visage des mourans, & la consolation qu'ils reçoivent d'être secourus par leur saint Pasteur dans ces momens redoutables; tout cela se reconnoît sans peine dans l'estampe qui nous reste.

Vers la fin du mois d'Août de l'année 1653. il survint des affaires

à Dufrenoy, qui l'obligoient à revenir en France ; mais comme par une suite de son caractere, tout ce doit chez lui à l'amour qu'il avoit pour la Peinture, il alla auparavant à Venise, (*a*) & y séjourna 18. mois.

A peine y étoit-il arrivé, qu'il écrivit à son ami, pour lui representer de quelle necessité il lui étoit d'y venir prendre, comme à la source, les veritables principes du coloris.

Mignard se rendit à ses raisons : il quitta Rome quelques mois après ; & pour ne perdre aucune occasion de s'instruire, il mena avec lui un de ses Eleves, déja capable de copier tout ce qu'il y avoit sur la route de plus excellent.

Ils séjournerent quelques jours

(*a*) Felibien se trompe quand il fait aller Dufrenoy & Mignard ensemble à Venise. Dufrenoy s'y rendit seul dans le mois de Septembre 1653. & Mignard ne le vint trouver dans cette ville que vers la fin du Printems suivant.

à Lorette, d'où ils passerent dans toutes les villes qui sont sur le bord de la mer. Mignard dessina lui-même à Fano un ouvrage considerable, que le Dominiquin y a fait pour Monsignor Guido Nolfi, dans la Chapelle du dôme.

Sa réputation le devançoit par tout : le Cardinal Sforce, de la branche des Ducs d'Ognano & de Santa Fiore, Archevêque de Rimini, le logea dans son Palais. Il fit le portrait en grand de ce Prelat, avec des mains & la tête de face. Après que cette Eminence l'eut retenu pendant huit jours, il le fit conduire avec une escorte partout où la rencontre des Bandits étoit à craindre.

De Rimini il alla à Boulogne, où il connut l'Albane, (a) dont les

(a) François Albane avoit joint l'étude des belles Lettres aux talens naturels & acquis, qui l'ont fait exceller dans la Peinture : il avoit plus de 75. ans quand Mignard fit connoissance avec lui.

tableaux galans & gracieux sont si recherchés. C'étoit un vieillard venerable, dont les jours couloient dans l'innocence & dans le repos; il se sentit prévenu d'inclination pour Mignard, l'engagea à passer six semaines avec lui, & ne s'en sépara pas sans regret.

On conserve à Boulogne les plus beaux ouvrages des Caraches : Mignard les fit tous dessiner avant son départ.

Il se rendit ensuite à Modene, & ne s'y arrêta que pour faire le portrait du premier Peintre du Duc. Ce Prince étoit alors absent de sa capitale. Lorsqu'il fut de retour & qu'on lui eut montré le portrait de son Peintre, il voulut avoir de la même main celui de sa fille aînée, (a) l'une des plus belles Princesses de l'Europe; & il fit écrire à Mignard, qui étoit allé à Parme, pour

(a) Isabelle d'Est : elle a depuis épousée Rainuce Farnese, Duc de Parme.

l'inviter à repasser à Modene, mais la lettre ne lui fut renduë qu'à Venise.

Margueritte de Medicis, Duchesse doüairiere de Parme, instruite de l'arrivée du Peintre François, lui manda de se rendre au Palais ; on l'introduisit dans un vaste appartement, où tout étoit tendu de noir : nulle fenêtre ne donnoit entrée au jour ; chaque piece n'étoit éclairée que par une seule bougie jaune, dont la lumiere lugubre faisoit remarquer la tristesse de ces lieux. Mignard parvint enfin à la chambre de la Duchesse; deux hommes en grand manteau noir en ouvrirent la porte dans un profond silence. *Je vous fais*, lui dit-elle, *un honneur singulier, l'état où je suis ne me permet de voir que les Princes de ma Maison ; mais votre réputation m'a donné de la curiosité.* Après diverses questions sur son âge, sur son pays, sur ses voyages, sur sa fortune, elle

lui demanda, *Feriez-vous de moi un beau portrait?* Mignard avoit eu le tems de l'éxaminer; elle n'avoit ni jeunesse ni beauté, & son deüil n'étoit pas de ceux qui servent de parure; mais cet ajustement lugubre étoit peut-être capable de faire un effet heureux en peinture. Il répondit comme elle le pouvoit souhaiter : *Cette satisfaction m'est interdite*, interrompit-elle, *allés, dites partout que la Duchesse douairiere de Parme a voulu vous voir, & qu'elle vous a admis auprès d'elle : adieu, Seigneur Francois.*

Après avoir passé quinze jours à Parme, Mignard vint à Mantoüe, & y demeura un mois, pour donner le tems à son disciple de dessiner les peintures sublimes que Jules Romain (*a*) y a faites dans le

(*a*) Le plus sçavant & le plus cher disciple de Raphaël, dont il fut en partie l'heritier, & plus encore de ses talens que de ses biens. Jules Romain étoit homme de Lettres, grand Peintre & grand Architecte. Le genie

Palais du Duc, dont il avoit été l'Architecte aussi-bien que le Peintre.

Mignard se rendit ensuite à Venise, où Dufrenoy l'attendoit avec impatience. Ils s'y appliquerent l'un & l'autre avec une ardeur inconcevable à l'étude du coloris ; & tandis que l'Eleve de Mignard copioit pour son Maître les ouvrages du Titien (a) & de Paul Verone-

& l'érudition éclattent dans tous ses ouvrages.

C'est ce que Dufrenoy a si bien exprimé dans ces vers :

Julius à puero Musarum eductus in antris
Aonias reseravit opes, graphicáque poësi
Quæ non visa prius, sed tantum audita Poëtis
Ante oculos spectanda dedit sacraria Phœbi ;
Quæque coronatis complevit bella triumphis
Heroum fortuna potens, casusque decoros
Nobilius re ipsâ antiquâ pinxisse videtur.

* Jules élevé dès l'enfance dans le palais des Muses, a ouvert tous les tresors du Parnasse, ce qu'on ne connoissoit que par les fictions des Poëtes : il l'expose à nos yeux par une Poësie peinte, & introduit le spectateur jusques dans le sanctuaire d'Apollon. Les triomphes des Heros, les évenemens fameux, il les a peints peut-être avec plus de noblesse, que la chose n'en avoit elle-même.

(a) Titien Vecelli :

se ; (a) le maître de son côté faisoit ses remarques & ses observations particulieres, pour découvrir par quel noble artifice & par quelle admirable intelligence ces grands hommes ont si bien réussi à l'union des couleurs & à la distribution des lumieres.

La lettre de François d'Est, premier du nom, Duc de Modene, dont on a déja parlé, engagea Mignard à quitter Venise, pour se rendre à la Cour de ce Prince. Il promit à son ami que son absence seroit courte, & il lui tint parole. En dix jours de séjour à Modene, outre la Princesse Isabelle, qui avoit

Il a si bien entendu, dit Dufrenoy, l'union & la dégradative des couleurs, l'artifice du clair obscur, & la disposition du tout ensemble, qu'il en a mérité le titre de Divin.

Amicitiam, gradusque, dolosque, Colorum.
Compagemque ita disposuit Titianus, ut inde Divus appellatus.

(a) Paul Cailliari, de Verone : ce Peintre est de l'aveu de tous les connoisseurs, le second Maître du coloris.

été

été l'objet de son voyage, il peignit la Princesse Marie sa sœur, qui se fit Carmelite quelque tems après.

Mignard reçût du Souverain & des Courtisans tous les éloges qu'il méritoit, pour avoir uni dans ces deux portraits, la force & la grace à la plus parfaite ressemblance : le Duc après lui avoir donné des marques flateuses d'estime & de satisfaction, lui fit present de son portrait enrichi de diamans.

De Modene Mignard retourna à Venise : il continua de s'y donner tout entier à l'étude de cette partie de son art, dans laquelle l'Ecole Venitienne l'emporte sur toutes les autres.

Le Chevalier Marco Paruta, chez lequel il logeoit, le pria de faire son portrait : ce jeune Senateur joignoit à l'étude des Lettres & de la Politique, un goût exquis pour les beaux Arts. Mignard fi-

gnala son habileté dans un portrait qu'il faisoit par goût & par reconnoissance : aussi enleva t'il les suffrages de tout le Senat. Il y eut peu de membres de ce Corps illustre qui ne lui fissent l'honneur de lui rendre visite; & tout ce que la ville fournissoit d'amateurs de la Peinture, vinrent rendre une espece d'hommage à ce nouveau Titien. (*a*)

Les deux amis se séparerent après avoir passé huit mois ensemble à Venise. Dufrenoy prit enfin la route de France, & Mignard retourna à Rome par Boulogne.

Il passa delà à Florence, où le Grand Duc & le Cardinal Jean-Charles son frere le comblerent d'honneurs & de presens. Dignes heritiers de cet amour pour les Sciences & pour les Arts, dont les

(*a*) C'est comme Peintre de portraits qu'il faut ici regarder le Titien; l'on sçait que c'est un des genres où ce grand Maître se soit le plus distingué.

Princes de la Maison de Medicis ont toujours donné tant de preuves, & qui ne fait pas moins leur caractere, que cette generosité sur laquelle le Cardinal de Retz dit à propos de ceux même dont je parle : *Cette Maison a veritablement herité du titre de magnifique, que quelques-uns ont porté, & que tous ont merité.*

Qu'il me soit permis de profiter d'une occasion si naturelle, pour jetter en passant quelques fleurs sur le tombeau des Côines, des Laurent, de Leon X. & de Clement VII. Que ne doivent point les Lettres & les talens à ces grands hommes, qui ont été les protecteurs & les peres de tous les Sçavans de leur siecle ?

Mignard ne resta que huit jours à Florence ; & à peine étoit-il rentré dans Rome, qu'il fut appellé au Vatican, pour faire le portrait d'A-

lexandre VII. qui venoit d'être élû Pape. (*a*)

Il y a peu de bons Cabinets tant en Italie qu'en France, où l'on ne conserve quelques-unes des Vierges que Mignard peignit à son retour de Venise. François de Poilly en a gravé plusieurs : par tout où l'on estime les Arts elles sont estimées ; on les a appellées *les Mignardes*, du nom de leur Auteur. La re-

(*a*) Fabio Chigi, Siennois. Je rapporterai ici un trait de Nani, qui s'est plus étendu sur ce Pontife qu'aucun autre : *Il a fait connoître dans les differens états de sa vie* (dit cet Historien) *combien les vertus des particuliers sont differentes de celles des Souverains : tant qu'il fut dans la Prélature, il se montra prudent, appliqué au travail, détaché des interêts de sa famille ; vertus qui concourent à former l'idée d'un Pape accompli ; peut-être aussi,* ajoute le Procurateur de saint Marc, quelques lignes après, *qu'il prenoit sur lui alors, & qu'il déguisoit son genie & ses inclinations.*

Haveva egli nel corso de suoi anni dato à cognoscere quanto siano diverse le virtù de' privati, da quelle del Principato, impercio-che nella Prelatura riuscì così prudente ne maneggi, assiduo al negotio, distaccato dagl' interessi de suoi, che formava l'idea d'ottimo Pontifice, &c.... che sfogasse il genio sin' all' hora suppresso, &c.

Dell' Hist. Veneta, part. 2. lib. 10.

putation de ce Peintre parvint alors au point que Rome ne suffisoit plus à lui fournir des admirateurs ; l'Italie & les nations plus éloignées recherchant comme à l'envie ses ouvrages. Il envoïa en même-tems un grand nombre de tableaux à Florence, à Parme, à Venise, à Naples, en Sicile & en Espagne.

Après vingt ans révolus de séjour à Rome, Mignard épousa sur la fin de l'année 1656. Anna Avolara, fille de Juan Carlo Avolara, Architecte Romain. Il avoit trouvé en elle une tendresse réciproque, beaucoup de jeunesse & de beauté. Un homme passionné pour son art, fait tout servir à cette fin, il acqueroit en elle un modele excellent.

Fort peu de tems après son mariage il reçût des lettres, par lesquelles M. de Lionne lui ordonnoit (a) de

(a) La famille de Mignard a laissé perdre ces lettres, que j'aurois inserées ici, comme Felibien a inseré celles que le Poussin reçût de M. Desnoyers; mais l'ordre dont je parle est mentionné en ces termes dans les Let-

la part du Roi de se rendre à Paris, & l'assuroit de toute la protection du premier Ministre.

Le bruit de cet ordre fit une nouvelle dans Rome; on y regardoit Mignard comme naturalisé: espece d'adoption qui lui fit donner en France le nom de Mignard le Romain.

Il ne songeoit plus qu'à mettre la derniere main aux ouvrages qu'il devoit laisser en Italie, lorsqu'il fut sollicité d'en commencer un nouveau. La plus belle Courtisanne de Rome desiroit passionnément d'être peinte de sa main: la Cocque (c'est ainsi qu'elle s'appelloit) eût mérité d'être vertueuse: elle s'étoit fait distinguer par des sentimens nobles & délicats. Mignard consentit d'autant plus volontiers

tres de Noblesse dont le feu Roi honora Mignard trente ans après: La réputation d'un grand nombre d'excellens ouvrages qu'il avoit fait en Italie, nous obligea de le rappeller dans notre Royaume, &c.

à la peindre, qu'elle ne lui demandoit son portrait qu'afin qu'il le portât en France, où il le vendit à son retour un prix considerable.

Les Italiens se souviennent toujours avec plaisir, que leur patrie a été comme le berceau de la Peinture dans le tems de son renouvellement ; & il est certain que tout le reste de l'Europe peut envier cet honneur à leur nation. Les Lettres & les Arts autrefois si reverés dans Rome, semblent avoir voulu renaître dans des lieux où l'on avoit sçû si bien connoître leur prix.

Tout ce qu'il y avoit alors à Rome de personnes que le merite, la naissance & les dignités rendoient considerables, honoroient Mignard de leur amitié, & il en étoit digne autant par la douceur de ses mœurs, & par l'agrément de son esprit, que par l'excellence de ses talens.

Lé Cardinal de Medicis, Doyen du Sacré College, respectable par

son âge & par sa vertu ; le Cardinal d'Est, Protecteur des affaires de France, dont une extrême regularité, joint à beaucoup de grandeur & de fermeté, faisoit le caractere ; le Cardinal Barberin, qu'une pieté solide & des inclinations bienfaisantes rendoient aimable à tout le monde ; Ottobon, que sa capacité éleva dans la suite au Pontificat, sous le nom d'Alexandre VIII. Azolin & Rapaciolli, en qui brilloient les graces, l'esprit & le genie ; tous ces hommes qui ne donnoient pas à la Pourpre Romaine moins d'éclat qu'ils en recevoient, avoient admis Mignard dans leur familiarité & dans leur confiance.

Il n'étoit pas moins bien auprès du Cardinal de sainte Cecile, frere du Cardinal Mazarin, du Connetable Colomne, du Duc de Gravina, de la Maison des Ursins, du Duc de Poli, chef de la Maison de Conti, du Prince Savelli, &c. On

a déja dit que Mignard avoit fait le portrait de ces Seigneurs : ce n'est pas un mediocre (*a*) éloge pour lui d'avoir sçû plaire à toutes les personnes considerables qu'il a peintes.

Mais ce qui seul feroit autant d'honneur à sa mémoire, c'est que le Cardinal de Retz, (*b*) *cet homme d'un caractere si haut, qu'on ne pouvoit ni le craindre, ni l'estimer, ni le haïr, ni l'aimer à demi,* estimoit Mignard & l'aimoit ; & que tant que ce grand Personnage a vêcu, il lui en a donné de précieux témoignages.

Quand Mignard eut fini les principaux ouvrages qu'il avoit promis avant que M. de Lionne lui eût envoyé les ordres du Roi, il partit de Rome, où il avoit demeuré près

(*a*) Principibus placuisse viris non ultima laus est.
Hor. ep. 17. lib. I.
(*b*) Oraison funebre Tellier, par M. Bossuet, de M. le Chancelier le suet.

de vingt-deux ans ; & il s'embarqua pour la France le 10. Octobre 1657. Ce ne fut pas sans regreter une ville qu'il regardoit comme sa veritable patrie, parce qu'il y avoit pris les idées de la perfection de son art.

Il étoit si peu déterminé à s'établir à Paris, qu'il ne voulut pas emmener sa femme, & un fils nommé Charles, dont elle étoit accouchée depuis quelques mois ; c'étoit un prétexte qu'il se ménageoit pour retourner en Italie, en cas qu'il ne reçût pas en France les bons traitemens que la Cour lui faisoit esperer. Le Poussin son illustre ami, dont il ne se séparoit qu'à regret, lui avoit donné un exemple qu'il se proposoit d'imiter.

Après huit jours de navigation, Mignard débarqua à Marseille : M. Vento (a) de la Baume, pour le

(a) Lazare de Vento, Sieur de la Baume, Gentilhomme d'une ancienne Noblesse de

DE PIERRE MIGNARD. 51
Cabinet duquel il avoit commencé un tableau avant son départ, vint au-devant de lui dans une Felouque, & le mena dans sa maison.

Pendant près d'un mois qu'il y demeura, la Noblesse & tout ce qu'il y avoit de considerable à Marseille lui rendirent visite ; & M. de la Beaume qui en exerçoit la premiere Magistrature cette année, n'épargna rien de ce qui lui pouvoit rendre ce séjour agréable.

Le seul ouvrage que Mignard fit à Marseille fut le portrait de son ami : il attira l'admiration d'une ville dont les habitans ont un goût naturel, qu'ils ont peut-être retenu de ces tems *où les plus illustres* (a) *d'entre les Romains aimoient mieux envoïer leurs enfans à Marseille pour y étudier, qu'à Athenes même*, dont

Provence, premier Consul de Marseille en 1657.

(a) *Et hodie* (dans le siecle d'Auguste) *nobilissimis etiam Romanorum persuasit ut dicendi studio pro Atticâ peregrinatio Massiliensem amplecterentur.* Strabo lib. 4.

E ij

elle est originairement une Colonie.

A Aix Mignard reçût toute sorte de marques d'estime de Henri de Fourbin, Baron d'Oppede, Premier Président du Parlement, l'un des plus grands hommes que la Provence ait produit. Il ne resta que trois jours en cette ville, toujours suivi pendant ce tems de tout ce qu'elle fournissoit de Peintres, entre lesquels il s'en trouvoit d'une grande habileté (*a*) : honneur d'autant plus flatteur pour Mignard, que chacun trouve d'ordinaire dans sa profession plus de jaloux que d'admirateurs.

Il prit ensuite la route d'Avignon : son frere qui s'y étoit attiré de la consideration, vint au-devant de lui ; il le presenta au Vice-Legat & à la principale Noblesse : tous

(*a*) Il suffit de nommer le celebre Jean-Baptiste de la Rose : si distingué par son talent pour les Marines.

semblerent vouloir aider Mignard d'Avignon, à faire les honneurs du Comtat à Mignard le Romain.

Celui-ci tomba dangereusement malade peu de jours après : cet accident differa de plus d'une année son retour à Paris.

Il étoit encore convalescent lorsqu'il fit un grand tableau pour l'Eglise de Cavaillon, où il representa saint Veran Evêque du lieu, tenant enchaîné le dragon qui se retiroit à la fontaine de Vaucluse, & qui desoloit toute la contrée. Mignard exprima parfaitement dans ce tableau, d'un côté l'épouvante qu'inspire encore le monstre, & de l'autre la joye de ceux qui le voient couché & enchaîné aux pieds du Saint.

Aussi-tôt que Mignard trouva que sa santé étoit un peu rétablie, comme le pays est agréable, & que la situation est avantageuse pour y former de belles vûës, il s'amusa à les

dessiner, particulierement celles du Couchant & celles du Levant.

Il alla ensuite à Vaucluse ; l'imagination frappée des charmes de ce desert aimable, que la nature semble avoir pris soin d'embellir. Ce fut sur les lieux même que Mignard en fit un tableau : il est à l'Hôtel de Feuquieres. Avec quel plaisir n'y suit-on pas dans ses differens détours, cette fontaine fameuse, tant de fois décrite, tant de fois chantée !

Il est presque impossible de parler de Vaucluse sans parler aussi de la belle Laure ; leurs noms, graces à la Muse de Petrarque, sont devenus comme inseparables.

Si l'on en croit la tradition du pays, & le témoignage de quelques Historiens, Laure étoit de la Maison de Sade, l'une des plus anciennes du Comtat. Le sujet que je traite, m'engage à dire qu'un des premiers portraits qui aient été faits en Italie, dans le

DE PIERRE MIGNARD. 55
tems de la renaissance de la Peinture, est celui de cette celebre fille, peint par Simon Mommi, Siennois, qui réussissoit en ce genre, & qui étoit intime ami de Petrarque.

Mignard continuant toujours ses études, dessina toutes les antiquités d'Orange & de saint Remy ; il n'oublia pas,


Ces grands & fameux bâtimens

Du Pont du Gar & des Arenes,

Qui nous restent pour monumens

Des Magnificences Romaines.


Voyage de Bachaumont & de la Chapelle.

Revenu à Avignon, il y trouva Moliere. Ces deux hommes rares eurent bien-tôt lié une amitié qui n'a cessé qu'avec leur vie.

Pendant le tems que Mignard passa encore avec son frere, il fit le portrait de M. d'Oppede (*a*) en

(*a*) C'est ce portrait qui a donné occasion à l'Auteur du Mercure de France, de relever (Journal de Fev. 1729.) un endroit de M. Haitze, qui après avoir parlé avec éloge du portrait de ce Premier President, nomme le Peintre *le fameux Mignard de Rome* : M. de la Roc-

grand, & un tableau d'histoire, que ce Magistrat lui avoit demandé : il acheva celui qu'avoit commencé à Rome pour M. Vento de la Beaume : il en fit un autre pour Lyon, & une Lucrece pour un Conseiller au Parlement de Grenoble. Il travailla aussi à des demi-figures ; & il ne put refuser de faire outre cela plusieurs portraits, entr'autres celui de son frere, & celui de la Marquise de Castellane, depuis la Marquise de Ganges, fameuse par sa beauté & par sa fin tragique. On pretend que pour échauffer l'imagination du Peintre, elle emploia le même moyen dont un Orateur

que jaloux, de l'honneur de la nation, s'est fait un devoir de rendre *le fameux Mignard* à la ville de Troyes sa patrie : peut-être cependant que M. Haitze n'a donné occasion à cette remarque, qu'en obmettant que ces mots *de Rome*, désignoient, non la veritable patrie de ce grand Maître, mais la véritable Ecole où il s'est rendu excellent dans toutes les parties de son Art.

Grec (a) s'étoit autrefois servi, pour emporter les suffrages de l'Aréopage en faveur de Phryné, dont il plaidoit la cause : le Peintre ne réussit pas moins bien qu'avoit fait l'Orateur ; le portrait de Madame de Castellane, qu'on garde au Château de Ganges, est encore aujourd'hui l'objet de l'admiration de tous ceux qui le voient.

D'Avignon Mignard se rendit à Lion : il n'y fut pas plutôt arrivé, que M. de la Salle, Prevôt des Marchands, le vint voir au nom du corps de Ville, pour le charger de faire le portrait de Camille (b) de Neuville, qui en étoit alors Archevêque. Ce Prelat le mena le lendemain à Neuville, & ce beau lieu

(a) Et Phrynen non Hyperidis actione quamquam admirabili : sed conspectu corporis quod illa speciosissimum alioqui, diductâ nudaverat tunicâ, putans periculo liberatam. Quintilian. lib. 2. cap. 15.

(b) Il étoit frere de M. le Maréchal de Villeroy, Gouverneur de Louis XIV.

Contraste insuffisant

NF Z 43-120-14

vit commencer & finir le portrait. La Ville prouva par un present considerable qu'elle fit à l'auteur, son estime pour le tableau, & son amour pour celui qui en avoit été le sujet.

Durant le séjour que Mignard fit à Lyon, il peignit entr'autres le Marquis de la Baume, neveu de Messieurs de Villeroy; Madame de la Poïpe, la plus belle femme de la Province, & M. Pelot Intendant de Dauphiné, qui étoit alors en cette ville.

Mais l'ouvrage qu'on admira le plus, fut un portrait de Madame de Pernou. Elle avoit une fille fort jeune, qui est peinte prenant des fleurs sur une table auprès de sa mere, avec tant de force, tant d'agrément & tant de verité, qu'on accouroit de toutes parts pour voir ce tableau.

Mignard reçût à Lyon de nouveaux ordres de se rendre en dili-

gence à Fontainebleau; & dès qu'il y fut arrivé, M. de Lionne le presenta au Cardinal Mazarin, qui le regardant presque comme un compatriote, lui fit l'honneur de s'entretenir long-tems avec lui.

Il suivit son Eminence chez le Roi, dont il fut reçû avec beaucoup de bonté. Un accueil favorable du Maître entraîne d'ordinaire les caresses des Courtisans, chacun s'empressa de le bien traiter; la Reine mere en lui montrant les plus belles femmes de la Cour, lui demanda s'il avoit vû des beautés plus parfaites en Italie.

Le portrait du jeune Roi fut fait en trois heures, & envoyé sur le champ à Madrid. Mignard exprima si bien cet air de grandeur & de majesté qui a toujours été gravé sur le front de ce Monarque, que toute la Cour d'Espagne en fut frappée: l'Infante à la vûë de ces traits augustes, souhaita que le Ciel la

fit bien-tôt le sceau & le nœud de la Paix. (*a*)

La Reine mere ne tarda pas à ordonner à Mignard de la peindre: après une Regence orageuse, Anne d'Autriche jouissoit du plaisir de voir l'autorité royalle affermie ; la Paix presque sûre au dehors, la tranquilité rétablie au dedans, & le mariage du Roi son fils avec l'Infante d'Espagne sa niece, qu'elle avoit toujours ardemment desiré, & qu'elle esperoit de voir enfin s'accomplir dans peu de tems, mettoit le comble à sa satisfaction : elle avoit les mains parfaites, & elle ne les regardoit pas sans une secrette complaisance ; Mignard imita avec la derniere précision cette belle proportion & cette délicatesse qui les rendoit admirables : il sçût joindre dans le portrait (*b*) de la Reine

(*a*) Pimentel avoit déja fort avancé la negociation de la Paix des Pyrenées.

(*b*) Il a été gravé en 1660. par Nanteuil. C'est un ovale; la Reine y est coëffée en che-

mere, la jeuneſſe qu'elle n'avoit plus, à la beauté qu'elle avoit encore : les Courtiſans n'eurent beſoin que de ſincerité pour approuver & pour louer. Cette Princeſſe elle-même vit cet effet de l'art avec un plaiſir que ſa vertu ne pût ſe refuſer.

Il (*a*) peignit enſuite le Cardinal Mazarin. Son portrait avoit été juſqu'alors l'écueil de tous les Peintres, la gloire d'y réüſſir étoit reſervée à Mignard : il ſe ſurpaſſa lui-même dans cet ouvrage, qui fut univerſellement regardé comme ce qu'il pouvoit y avoir de plus fort en ce genre.

Le Miniſtre pendant que Mignard travailloit, lui faiſoit des queſtions : *Vous avés peint le Pape,* lui diſoit-il, (c'étoit Alexandre VII. que ſon Eminence n'aimoit pas)

veux, la couronne ſur la tête.

(*a*) Mignard a peint plus d'une fois M. le Cardin. Mazarin : Nanteuil a gravé pluſieurs de ces portraits.

en quelle situation étiés vous ? A genoux, Monseigneur, répondit il : le Cardinal se tournant vers l'Evêque de Frejus : (a) *Questo sa tirar la quintessenza del suo Mestiere.*

Scaron attentif à tout ce qui pouvoit faire sa paix avec le distributeur des graces, ne negligea pas une occasion où il pouvoit plaire en celebrant l'ouvrage d'un ami.

Si la France doit son repos,
Aux renaissans travaux
Que depuis si long-tems soutient son Eminence;
Qui doit plus que Mignard être cher à la France ?
Mignard qui donne en un Tableau
A ce fameux Ministre une seconde vie ;
Et sans y faire entrer d'autres traits de magie,
Que ceux de son hardi pinceau,
Empêchera malgré la derniere heure,
Qui met également tout le monde au tombeau,
Que ce grand Cardinal ne meure.

Mais Scaron ne pût réussir à appaiser le premier Ministre : de tout ce qui avoit été fait contre lui, rien ne l'avoit offensé que la Mazarina-

(a) Zongue Onde Dei, Favori du Cardinal Mazarin.

de : jusques-là il avoit méprisé en grand homme les traits que la Fronde lui avoit lancés ; Scaron seul avoit trouvé l'endroit foible.

Sa maison malgré sa disgrace étoit le rendés-vous de la meilleure compagnie, comme elle l'avoit été pendant la Guerre de Paris. Mignard y fut reçû à son arrivée en cette ville, comme un homme dont les talens faisoient honneur à sa nation. Il s'étoit lié d'amitié avec Scarron à Rome : eh ! qui n'eût voulu être ami de Scarron ? Sa conversation étoit charmante, ses lettres, dont on a quelques-unes, font regretter qu'il n'y en ait un plus grand nombre, elles sont noblement écrites ; c'est qu'en ce genre il écrivoit comme il parloit.

Mignard avoit pris en arrivant de Fontainebleau, un logement dans la ruë des Tournelles, où demeuroit Scarron & où demeuroient aussi la fameuse Mademoi-

selle de l'Enclos & M. de Charleval, connu par des Poësies qui avoient donné de la jalousie à Voiture & à Sarazin. Mignard fut bien-tôt en commerce avec *les oiseaux* des Tournelles ; c'est ainsi que Charleval s'étoit désigné lui-même dans un Madrigal que tout le monde sçait, & qui commence ainsi :

<div style="text-align:center">

Je ne suis pas oiseau des champs
Mais je suis oiseau des Tournelles, &c.

</div>

Lorsque Mignard fut obligé de s'approcher du Louvre peu de tems après ; ce ne fut pas sans regret qu'il quitta une societé si pleine de charmes.

Il y avoit déja quelques années que Dufrenoy étoit de retour en France. M. Potel, Secretaire du Conseil l'avoit reçû dans sa maison, mais il en sortit aussi tôt que son ami fut arrivé ; & la mort (*a*) seule eût depuis le pouvoir de les séparer.

(*a*) Felibien, tom. 2. art. de Dufrenoy.

Avant

Avant que la Cour partit pour Bayonne, où l'on devoit attendre la fin des négociations de la Paix, & l'accomplissement du mariage du Roi, Mignard eut l'honneur de peindre encore ce Prince plus d'une fois: Monsieur, frere unique de sa Majesté, voulut être peint de la même main, & il commença dèslors à honorer cet habile Maître d'une estime & d'une bienveillance particuliere.

Le premier portrait que Mignard fit à Paris, fut celui du Duc d'Espernon, fils de Jean-Louis de Nogaret de la Valette, Duc, Pair & Amiral de France, dont la faveur d'Henry III. avoit fait un si grand Seigneur, que ce Prince avoit presque réussi, comme il le souhaitoit, à élever son Favory au point de ne pouvoir l'abattre lui-même.

Espernon s'étoit effectivement maintenu pendant la Ligue, durant le regne d'Henry le Grand,

pendant la minorité de Louis XIII. & sous le ministere du Connêtable de Luynes ; mais enfin l'étoile du Cardinal de Richelieu fit pâlir la sienne ; ce Ministre le força à vivre à la Cour en Courtisan.

Le fils avoit de la grandeur & de la generosité : il vivoit en Prince, (*a*) & l'on sçait assez que sa chimere étoit d'en prétendre les honneurs. Ce Seigneur paya mille écus le buste que Mignard fit de lui ; *afin*, disoit-il, *de mettre le prix à ses portraits* : & lui ayant fait peindre à fresque dans son Hôtel, depuis l'Hôtel de Longueville, une chambre & un cabinet, il lui envoya quarante mille livres. L'estime que les connoisseurs firent des peintures de l'Hôtel d'Espernon, donnerent un nouvel éclat à cette liberalité. On trouve dans le Ca-

(*a*) Il pretendoit l'être du chef de Marguerite de Foix sa mere.

binet des Arts, où le sujet est traité en petit, tout ce qui charme le plus dans les tableaux de l'Albane. Le Peintre a représenté dans le grand plat-fond de la chambre à coucher, où les figures sont grandes comme nature, l'Aurore qui regarde Cephale endormi; la passion dont elle est animée se lit dans ses yeux, on y démêle je ne sçai quel dépit au travers de tout son amour; le sommeil de Cephale est si bien marqué, que joint à ce qu'on a eu l'art de le placer précisément sur le bord du plat-fond, le spectateur allarmé craint, pour ainsi dire, qu'il ne se détache & qu'il ne tombe à ses pieds.

Mignard eut ordre de peindre la Reine Marie-Therese, aussi-tôt que la Cour fut de retour à Paris, Et dès que M. le Prince fut rentré dans les bonnes graces du Roi, il fit faire sous ses yeux le portrait

du Duc (a) d'Anguien, pour lequel il voit une tendreſſe infinie. Le Héros l'eſt en tout. Le grand Condé marqua qu'il ſçavoit juger en connoiſſeur, & païer en Prince. Le Duc de Guiſe rendu depuis peu d'années à ſa patrie après une longue captivité, ſouhaita auſſi d'avoir ſon portrait de cette même main qui y avoit déja ſi bien réuſſi en Italie.

On eût dit que la Cour & la Ville ne connoiſſoient plus que Mignard. Il peignit Madame la Palatine, (b) Princeſſe dont l'eſprit avoit *force d'homme avec grace de femme*. La belle Ducheſſe de Chaſtillon, le Duc de Beaufort, M. le Tellier Miniſtre & Secretaire d'Etat de la guerre, le Maréchal & le Comte de Grammont, le Marquis de Feu-

La Fontaine, Fables.

(a) Monſieur le Prince Henry-Jules de Bourbon. Son portrait eſt un buſte en ovale, avec armes. Nantueil l'a gravé en 1661.
(b) C'eſt elle dont on prend une ſi grande idée en liſant le Cardinal de Retz.

quiere leur beaufrere, M. Fouquet Sur-intendant des Finances, Pomponne de Bellievre Premier Préſident du Parlement, le Maréchal de la Meilleraie Grand-Maître de l'Artillerie, Henry Marquis de Beringhen, premier Ecuyer du Roi. M. de Fieubet Chancelier de la Reine, celebre par ſes talens & par ſa retraite aux Camaldules, Madame(*a*) de Gouvernet, M d'Hacqueville, le Préſident Tubeuf, Intendant des Finances, la Comteſſe de Fieſque, M. de Caumartin, le fameux Gourville, Marin Cureau de la Chambre de l'Academie Françoiſe : il n'eſt pas poſſible de nommer toutes les perſonnes de merite & de diſtinction dont Mignard fit les portraits.

Celui de la Marquiſe (*a*) de Gouvernet entr'autres ſurprit, charma les connoiſſeurs. Ils y trou-

(*) Mademoiſelle d'Hervar.

voient cette vie que les effets surprenans, dont l'Histoire a conservé le souvenir, nous donnent lieu de croire qu'avoient les tableaux des Peintres Grecs. On a vû souvent le Perroquet de Madame de Gouvernet dire à son portrait : *baise-moi ma maîtresse*.

Mignard n'avoit pas trouvé à Paris dans les gens de sa profession les mêmes sentimens qu'on lui avoit marqués à Aix. Les Peintres de portrait attaquerent sa maniere, & ils accusoient le Public de mauvais goût : ce qui est d'ordinaire dans tous les genres, la ressource & le cri de guerre des Auteurs disgraciés. *Cet homme*, disoient-ils, *arrive d'Italie, voilà ce qui lui donne la vogue, l'on en sera bientôt dégouté.*

Les autres Peintres publioient qu'il ne réussiroit jamais qu'au portrait.

La Coupe du Val-de-grace qu'il peignit peu de tems après, & tant

d'autres grands ouvrages ont fait voir la fausseté de ces oracles de la jalousie & de l'ignorance.

Scarron pour vanger son ami lui avoit adressé les vers suivans, (*a*) qui sont les derniers qu'il ait faits.

A Monsieur Mignard
le plus grand Peintre de notre siecle.

Inimitable Mignard,
Qui même dans l'Italie
As fait admirer ton Art,
Malgré la haine & l'envie.

Depuis que loin de ces lieux
Qu'embellissoient tes Ouvrages,
Tu charmes ici nos yeux,
Et merites nos hommages,

Mille Peintres forcenés
De voir où ta gloire monte,
Contre toy sont dechainés,
Et ne le sont qu'à leur honte, &c.

Une autre fois à loisir

(*a*) On les trouve dans leur entier avec quelques vers adressés à M. Mignard, au 2. vol. des dernieres œuvres de cet Auteur imprimées chez Serci en 1668.

Je t'en dirai davantage.
Cependant j'ai grand defir
De te donner un potage.

Tu fçais bien que le craïon (*a*)
Qui fe gâte à la pouffiere,
N'eſt encore qu'un raion
De fa future lumiere.

Viens, viens donc demain chez moy
Finir cet Ouvrage rare,
Pour te remener chez toy
Un convoy je te prépare, &c.

Le Chevalier de Clairville (*b*) Gouverneur des ifles d'Oleron, dont la fortune étoit confiderable, s'étoit compofé un fort beau cabinet de tableaux. Il en avoit deux entr'autres, l'un d'Annibal Carache, où il n'y avoit qu'une figure: & l'autre de Vandek, (*c*) où il y avoit deux femmes.

(*a*) Le portrait de Madame Scarron.
(*b*) C'eſt lui qui avoit acheté ce portrait de la Coque dont j'ai déja parlé.
(*c*) Antoine Vandek ou Vandike a été le meilleur difciple de Rubens. Quoique le portrait foit le genre où il ait brillé, les tableaux d'Hiſtoire font fort eſtimés, & l'agrément de fon pinçeau eſt quelque chofe d'inex-

Ce curieux étoit ami de Mignard. *Il y a déja long-tems*, lui difoit-il un jour, *que je cherche un tableau de la même grandeur que celui de Vandek, où il y ait deux figures pour faire le pendant. Il ne tiendroit qu'à vous de m'épargner l'embarras d'une plus longue recherche.* Mignard répondit avec la modeftie convenable à un difcours fi flateur. Engagé cependant par des inftances réiterées, il fit coler le tableau du Carache, où étoit peint un homme en demi figure (c'étoit un Horlogeur) fur une toile de même grandeur qu'étoit le tableau de Vandek : & il y peignit un jeune garçon dans une boutique, tenant un compas, d'une maniere fi conforme à celle d'Annibal, qu'il n'y

primable. La reflexion de M. Burnet, citée dans la Preface de cet Ouvrage, prouve, ce me femble, que M. Felibien fe trompe, quand il dit que Vandek n'a eu qu'une fille, & qu'elle eft morte avant fon pere.

G

avoit personne qui ne crût que tout le morceau étoit de la main du Carache.

M. Fouquet entendit parler de cette espece de miracle de l'Art, & voulut en juger par lui même. L'amour que ce Sur-intendant avoit pour les Lettres & pour les Arts, n'est pas moins connu que la disgrace imprévûë qui le fit passer tout-à-coup des apparences de la plus haute faveur à l'horreur de la prison. Il a trouvé dans les Muses dont il avoit été l'ami, une fidelité constante. Les gens de Lettres ne lui ont jamais manqué : exemple que ne leur avoient pas donné ceux d'entre les gens de la Cour qui lui avoient le plus d'obligation.

Depuis Cardinal. Louis Duc de Vendôme, Gouverneur de Provence, étant venu à Paris à peu près dans ce même tems, fit faire son portrait par Mignard.

DE PIERRE MIGNARD. 75

Ce Prince avoit amené un jeune homme d'Aix, nommé Laurent Fauchier, auquel la nature avoit donné un goût & un talent particulier pour la Peinture. Le Duc de Vendôme qui s'apperçut pendant qu'on le peignoit, de l'extrême attention du jeune Provençal: *Monsieur Mignard*, dit-il, *prenés garde, vous avez derriere vous un homme qui vous dérobera votre Art*. Ces paroles & les instances du Protecteur de Fauchier, engagerent Mignard à le prendre auprès de lui. L'inclination s'y joignit, & il en fit en peu de tems un excellent Peintre de portrait. Fauchier retourné dans sa patrie y acquit tant de reputation, que le P. Bougerel de l'Oratoire, son compatriote, a cru le devoir mettre au nombre des hommes illustres de Provence, à l'Histoire desquels il travaille, & que le Public attend avec une juste impatience.

Ce fut alors que la Reine-Mere vit enfin au gré de ses souhaits le Dome du Val-de-grace élevé. Persuadée qu'il ne manqueroit rien à la magnificence de cet édifice si elle en faisoit peindre la Coupe par le sçavant Maître que Rome avoit rendu peu d'année auparavant à la France ; cette Princesse confia ce grand ouvrage à Mignard qui le finit en huit mois.

Les Continuateurs de Morery, quoiqu'ils ne soient entré dans aucun détail sur ce qui regarde Pierre Mignard, apparemment faute de Memoires, parlent en ces termes des peintures du Val-de-grace. (a) *Elles se font admirer de tous les connoisseurs : c'est le plus grand morceau qui ait été fait en France. Il a acquis une reputation immortelle à Mignard dit* le Romain. (b)

(a) Art. du Val-de-Grace.
(b) C'est cependant du seul Mignard d'Avignon qu'on trouve dans le Morery un Article separé.

On peut dire en effet que le Val-de-grace n'est peut-être pas moins le triomphe de la peinture que celui de Mignard. Jamais production de l'Art ne merita mieux l'épithete Italienne dont il est si difficile de faire passer toute l'énergie en notre langue, *opera da stupire*. Il faut que l'auteur se soit élevé jusques dans le ciel par la force de son imagination, pour donner des idées si belles & si sublimes.

L'Agneau Paschal environné d'Anges prosternés, & le chandelier à sept branches, viennent frapper d'abord le spectateur, que le premier regard ravit, charme, saisit. On lit au dessous ces paroles : *Fui mortuus, & ecce sum vivens.* *Apoc. cap.* 1

Plus haut un Ange porte ouvert le Livre scellé de sept sceaux dont il est parlé dans l'Apocalypse.

Le signe adorable de la Croix est vû dans les airs à une distance

superieure, porté, soutenu & couronné par les Anges.

Dans le centre est une gloire, où les trois personnes de la Trinité paroissent sur un throne de nuës. La puissance, la grandeur, la majesté éclatent sur le visage & dans toute l'attitude du Pere : sa main droite est étenduë : de la gauche il tient le globe du monde. Jesus-Christ représenté tel que dans l'Ecriture, offrant à son Pere les Elus qu'il lui a donnés, & faisant parler son sang répandu pour tous les hommes. L'Esprit Saint sous la forme d'une colombe, plane au milieu d'eux. Un vaste cercle de lumiere les environne : le jour qu'elle répand a quelque chose de surnaturel : c'est un jour pur : c'est une clarté divine : tout le sujet en est éclairé.

Les Chœurs des Anges grouppés dans cette lumiere, composent le premier ordre de la Cour celeste.

Une infinité de Cherubins entourent la Divinité : un grand nombre d'Anges forment des concerts : d'autres plus proches du throne se cachent de leurs aîles, & baissent leurs yeux éblouis.

Auprès de la Croix est la Sainte Vierge à genoux sur un nuage, suivie, mais à quelque distance, de la Magdeleine & des autres pieuses femmes qui rendirent à Jesus mourant les honneurs de la sepulture. De l'autre côté l'on voit S. Jean-Baptiste dans une attitude grave & noble, tenant la Croix qui sert à le designer.

A droit & à gauche de l'Agneau Paschal sont les quatre Peres de l'Eglise Latine. Les misteres de la Loi ancienne mêlés avec les attributs de la Loi nouvelle, font voir la liaison éternelle des deux Testamens. A droite on reconnoît Saint Ambroise & S. Jerome : le Pape S. Gregoire & S. Augustin sont à

gauche, suivis de S. Louis & de la Reine Anne d'Autriche. Elle depose sa couronne pour s'humilier devant le Roi des Rois, & elle lui offre le bâtiment qu'elle vient d'élever en son honneur. Un roulement de nuës separe les deux Peres qui sont à gauche des Apostres, & de ceux d'entre les Saints que l'Eglise honore sous le nom de Confesseurs. S. Benoist Pere de tous les Moines d'Occident, dont les Religieuses du Val-de-grace suivent la Regle, est vû dans un rang éminent.

Une legion innombrable de Martyrs occupent la place qui suit. Ils ont à leurs pieds les Fondateurs des ordres Religieux. Sous cette partie de l'Eglise triomphante est écrit : *Laverunt stolas suas in sanguine Agni.* [Apoc. c. 8. v. 14.]

Moïse tenant les Tables de la Loi, Aaron l'encensoir à la main, David, Abraham, Josué, Jonas,

& quelques autres Saints de l'ancien Testament, forment le bas du tableau.

Les Anges qui emportent l'Arche d'alliance, marquent excellemment que la Loi de grace a pris la place de la Loi figurative, & qu'on ne peut meriter le ciel que par celui qui a dit qu'il étoit la voïe, la verité & la vie. Le passage qui est au dessous ne laisse pas lieu de douter que ce n'ait été là l'esprit du Peintre : *Salus Deo* *Apoc. 7. 16.* *nostro & Agno.*

Le chaste troupeau des Vierges remplit tout ce qui reste de place. Le privilege qu'elles ont de suivre partout l'Agneau sans tache, est expliqué par ces mots : *Sequun-* *Apoc. 14. 4.* *tur Agnum quocumque ierit.*

On voit une foule d'esprits celestes répandus dans differens endroits du tableau. Les uns apportent des palmes aux Vierges & aux Martyrs : les autres font fumer

l'encens en l'honneur du Trèshaut. Rien n'eſt oublié de tout ce qui peut donner quelque idée de cette demeure que l'œil n'a point vû, que l'eſprit humain ne ſçauroit comprendre; de cette felicité pleine & immuable, dont celui qui eſt l'auteur de toute felicité enyvre à jamais ſes Saints. *Sic exultant Sancti in gloria, ſic lætantur in cubilibus ſuis*; lit-on au bas.

<small>Pſeaume 149.</small>

Je ne m'étendrai pas ſur la capacité avec laquelle Mignard a montré qu'il ſçavoit appliquer les préceptes les plus profonds de ſon Art. Moliere l'a fait dans ſon Poëme, j'y renvoïe le Lecteur; qu'il me ſoit permis ſeulement de dire, que la gravûre qu'on a faite de ce morceau peut être regardée comme la veritable école des attitudes, & qu'elle fournira éternellement de ſçavantes leçons aux Peintres, qui voudront ſe perfectionner dans leur profeſſion.

Mignard peignit encore depuis à fresque la Chapelle des fonds de S. Eustache. (J'interomps ici l'ordre des tems pour ne pas separer deux ouvrages que Moliere a unis dans ses vers.) Le tableau qui est à main droite représente le Baptême de Notre Seigneur par S. Jean. De l'autre côté est une circoncision: & dans le plat-fond l'on voit le Pere Eternel environné & soutenu par les Anges. On peut juger de l'excellence de ces trois tableaux par la description & par l'éloge qu'en a fait l'Auteur de la gloire du Val-de-grace.

Il y avoit déja long-tems que Mignard méditoit un voyage à Avignon. Sa femme l'y attendoit : il l'avoit fait venir de Rome, quand il fut tout-à-fait déterminé à rester en France. Ce ne fut qu'après avoir achevé le Val-de-grace qu'il lui fut possible de se rendre dans le Comtat. Il y resta jusques à la fin

de Septembre 1664. & ramena ensuite à Paris sa famille qui s'étoit augmentée d'une fille.

Mignard trouva à son retour de grands changemens. M. Colbert après avoir justifié le choix que le Roi avoit fait de lui pour rétablir l'ordre dans les Finances, avoit obtenu la Sur-intendance des bâtimens; & ce Ministre avoit sur le champ fait nommer le Brun (*a*) premier Peintre du Roi.

L'intention du nouveau Sur-intendant étoit de faire fleurir dans le Royaume les Arts, aussi bien que les Sciences. Il souhaitoit que son Maître qu'il regardoit comme le

―――――――――――

(*a*) Charles le Brun, Ecuyer, premier Peintre du Roi, Chevalier de l'ordre de S. Michel, Directeur & Garde general du cabinet des tableaux & desseins de Sa Majesté, Directeur de la Manufacture des Gobelins, Chancelier, Recteur & Directeur de l'Académie Royale de Peinture & de sculpture, a été un des plus grands Peintres de sa nation. Il mourut à Paris, lieu de sa naissance, le 12. Fevrier 1690. âgé de 72. ans.

plus grand Prince de son siecle, eût à son service les plus grands hommes de son tems.

Mais Mignard ne put jamais se résoudre à travailler en second. Il répondit que le Public lui suffisoit, & il préfera l'Academie de saint Luc, à l'Academie Royale, parce que le Brun en avoit été fait Chancelier & Recteur en 1655. pendant que Mignard étoit encore en Italie.

M. Colbert ne se rebuta point; mais il tenta inutilement toutes les voies de conciliation, & les choses furent poussées si loin, que ce Ministre envoia Perrault (*a*) sur lequel il se déchargeoit d'une partie du détail des bâtimens, avec

(*a*) Depuis Contrôleur general des Bâtimens, reçû à l'Academie Françoise en 1671. C'est lui qui dans le dernier siecle a élevé le premier la fameuse querelle des anciens & des modernes. M. Perrault a fini sa carriere litteraire par l'éloge historique des hommes illustres qui ont paru en France pendant le dix-septiéme siecle, parmi lesquels M. Mignard tient un rang honorable.

ordre de dire à Mignard : *Que s'il persistoit dans sa desobéissance, on le feroit sortir du Royaume.* Perrault adoucit autant qu'il lui fut possible ce qu'il y avoit de dur dans sa commission ; mais Mignard entendoit à demi mot. *Monsieur*, lui dit-il, *le Roi est le maître, s'il m'ordonne de quitter le Royaume, je suis prêt de lui obéir ; je partirai sur le champ. Voïés-vous, Monsieur, avec ces cinq doigts il n'y a point de païs en Europe, où je ne sois plus consideré, & où je ne fasse une plus grande fortune qu'en France.*

Le Sur-intendant instruit de sa réponse, vit bien qu'il n'y avoit pas lieu d'esperer de le faire changer de résolution. Il le laissa au Public, qui dédommagea Mignard de la préference que le Ministre avoit donné à le Brun sur lui.

Il ne tint pas au Duc d'Espernon que Mignard ne quittât Paris dans ces circonstances. Ce Seigneur se plaignoit de la Cour, & vouloi

s'en éloigner. *Venez, mon cher Mignard, lui disoit-il, suivez-moi, je vous donnerai une terre considerable : vous ne peindrez plus que pour vous & pour moi.*

La mort déconcerta les projets de M. d'Espernon, & le Peintre ne songea plus qu'à profiter de la liberté qu'il avoit de se livrer au Public.

La Comtesse de Feuquieres fille de Mignard conserve précieusement entr'autres ouvrages de son pere, plusieurs portraits faits dans ces premiers tems. Tels sont ceux de la fameuse Comtesse de la Suse, de M. de la Vrilliere, Secretaire d'Etat, Bisayeul du Comte de S. Florentin ; de Dufrenoy, &c. Le tems en a fait des tableaux dignes d'orner les plus beaux cabinets.

Le fameux M. d'Hervart (*a*) avoit acheté l'ancien Hôtel d'Espernon, & l'avoit fait augmen-

(*a*) Barthelemy Hervart, Intendant & Contolleur general des Finances, né à Aufbourg.

tée ; (*a*) c'étoit un homme d'une richesse immense, & qui sçavoit l'art d'en jouir. Il sacrifia une somme considerable pour orner de peintures à fresque un cabinet & un sallon. La Coupe du Val-de-grace lui ayant indiqué sur qui son choix devoit se fixer, Mignard eut bien-tôt montré de nouveau tout ce que son séjour à Rome, & les longues études qu'il avoit faites d'après les grands Maîtres lui avoient appris.

Dix mille écus.

Dans la voûte du cabinet est representée l'apotheose de Psiché ; on la voit qui s'éleve vers le plus haut de l'Olympe, portée par Mercure & par l'Hymenée ; Jupiter paroît empressé de recevoir la nouvelle Divinité qui vient embellir son Empire. A cette fleur de la premiére jeunesse, dont les char-

(*a*) Feu M. d'Armenonville Garde des Sceaux, a acquis ce vaste Hôtel, & y a fait de nouveaux embellissemens ; le Comte de Morville son fils, Chevalier de la Toison d'or, l'occupe aujourd'hui.

mes sont si puissans, à la beauté la plus reguliere, se joignent sur le visage de Psiché ces graces séduisantes, qu'inspire le desir de plaire. Le Peintre a répandu dans differens endroits du plat-fond une troupe de jeunes Amours qui servent de cortege à leur nouvelle souveraine.

Dufrenoy, que les beaux Arts perdirent peu de mois après, a fait aussi dans ce cabinet quatre païsages d'un très-bon goût, mais dont les figures sont de la main de son ami.

Dans la voûte du sallon, & autour du parquet, on a peint en petit plusieurs des avantures que les Mythologistes attribuent à Apollon. Là, il tuë à coups de fleche les enfans de Niobée; il délivre la terre du serpent Python; où il presente à Laomedon le plan de la ville de Troyes, &c. Ici, il pleure le bel hyacinthe, où toujours amoureux de la seve-

re Daphné, il prend soin lui-même d'arroser l'arbre en quoi elle a été metamorphosée, &c. Dans la Coupolle, (a) ce Dieu instruit les Muses attentives.

L'on ne croit pas trop hazarder en assurant que ces Peintures sont de la plus grande force, qu'on y reconnoît le goût Romain dans toute sa perfection, & que la fresque ne sçauroit être poussée plus loin.

Mignard fit ensuite un portrait du Duc de Beaufort, où l'on retrouvoit du premier coup d'œil cet air noble, ce caractere d'affabilité; en un mot, tous ces avantages exterieurs qui avoient si fort contribué à rendre ce Prince l'idole des Peuples pendant les troubles de la Minorité.

Le Poëme de la Peinture n'avoit pas encore été rendu public lorsqu'une attaque d'apoplexie en enleva l'Auteur vers la fin de l'année

(a) Les figures du plat-fond sont grandes comme nature.

1665. Mignard fit imprimer cet ouvrage quelque tems après, avec le texte Latin seul. On lui a reproché très-mal à propos d'en avoir retenu long-tems la traduction. *Cet ouvrage*, dit-on, (a) *qui est le premier que M. de Piles ait composé, n'a pas paru le premier; car comme son manuscrit étoit parmi les papiers de Dufrenoy, qui après sa mort furent mis entre les mains de M. Mignard, M. de Piles fut quelques années sans le ravoir.... aïant retiré comme il put sa traduction des mains de M. Mignard, il la fit imprimer à côté du Latin, avec ses remarques*, &c. Jamais accusation ne fut plus mal fondée, & plus aisé à détruire; à l'Editeur de l'abregé de la vie des Peintres, par de Piles, j'oppose de Piles lui-même, qu'on lise sa Préface de *l'Art de Peinture*, les faits contraires en resultent.

Sçavoir prendre si parfaitement les differens goûts des plus grands

(a) Vie de M. de Piles, qui est à la tête de la seconde édition de son abr. de la vie des Peint.

Maîtres, qu'on puisse tromper les connoisseurs, est un talent rare que Mignard possedoit à un degré superieur. Ce que j'ai déja eu occasion de dire au sujet de ce morceau d'Annibal Carache, qui appartenoit au Chevalier de Clairville, ne permet pas d'en douter. L'on peut assurer encore qu'il y a dans les meilleurs cabinets de Paris des tableaux que Mignard fit alors, & qui passent incontestablement pour être de la main de ces hommes que Dufrenoy appelle, *primæ exemplaria classis*.

Un brocanteur nommé Garrigue publioit qu'il faisoit venir d'Italie un tableau. Il alloit sur tout répandre cette nouvelle chez le Duc de Richelieu, chez le Marquis d'Hauterive, ou chez le Marquis d'Alluye, chez le Chevalier de Clairville, chez M. Passart Maître des Comptes, & chez M. Jabach, dont la maison, vulgairement

ment appellée l'Hôtel Jabach, est aujourd'hui le magasin general. Garrigue tiroit son tableau d'une caisse faite exprès : la vraisemblance étoit exactement observée : tous les curieux s'assembloient : les Peintres subalternes donnoient des éloges infinis à ce qu'ils croyoient l'ouvrage de quelqu'un de ces excellens hommes, qui outre leur merite réel, ont encore pour les demi-sçavans le merite de n'être plus. Ils élevoient la reputation des morts sur le debris de celle des vivans. Mignard avoit souvent le plaisir d'entendre louer un morceau de lui à ses propres dépens.

M. Colbert faisoit encore des efforts superflus pour mettre entre le Brun & Mignard quelque sorte d'intelligence, lorsque celui-ci voulut faire donner le premier Peintre dans le même piége, où il voïoit tomber ceux qui se picquoient le plus d'être connoisseurs

H

en peinture, & il emploïa à peu près le même ſtratagême dont Michel Ange s'étoit autrefois ſervi.

L'on ſçait que ce grand homme fit un Cupidon de marbre dont il rompit un bras. Il enterra enſuite la ſtatuë dans un endroit où il ſçavoit qu'on devoit fouiller. Elle y fut trouvée & vendue pour antique au Cardinal de Saint Gregoire, auquel Michel-Ange decouvrit la choſe en lui remettant le bras qu'il avoit gardé.

Mignard peignit une Magdeleine ſur une toile de Rome, & Garrigue alla donner auſſitôt avis en ſecret au Chevalier de Clairville, qu'il devoit recevoir une Magdeleine du Guide, qui paſſoit pour un chef-d'œuvre. Le Chevalier pria Garrigue de lui en faire avoir la préference qu'il promit de païer. Le tableau fut vendu deux mille livres. Quelque tems après l'on vint dire à l'acheteur qu'il avoit été

trompé, que la Magdeleine étoit de Mignard. (C'étoit Mignard lui-même qui faisoit donner l'allarme à ce curieux.) Mais celui-ci n'en voulut rien croire : tous les connoisseurs affirmoient qu'elle étoit du Guide, le Brun même l'avoit attesté.

Le Chevalier de Clairville vient chez Mignard. *Quelques gens prétendent*, lui dit-il, *que ma Magdeleine est de vous. De moi !* interrompit Mignard : *on me fait beaucoup d'honneur. Je suis bien sûr que M. le Brun n'est pas de cet avis. M. le Brun*, répond le Chevalier, *jure qu'elle est du Guide. Je veux vous donner à dîner ensemble avec quelques-uns de vos amis*, continua-t-il. Mignard y consentit sans peine.

Le jour pris, le tableau fut encore regardé de plus près par une nombreuse compagnie. Mignard de tems en tems paroissoit douter qu'il fût du Guide. Il insinuoit

qu'il étoit possible qu'on se trompât : & il ajoutoit : *S'il est du Guide, je ne le crois pas de sa grande force. Il est du Guide, Monsieur, & de sa plus grande force*, dit le Brun, *je le soutiens.* Tout le monde fut de son avis.

Mignard prit alors la parole d'un ton affirmatif : *Et moi, Messieurs, je parie trois cens Louis d'or qu'il n'est pas du Guide.* La dispute s'échauffa. Le Brun vouloit accepter le pary : enfin l'affaire étoit aussi engagée qu'elle pouvoit l'être pour la gloire de Mignard. *Non, Monsieur*, reprit-il, *je suis trop honnête homme pour parier à coup sûr. Monsieur le Chevalier vous avez païé ce morceau deux mille livres, il faut vous les rendre, il est de moi.*

Le Brun avoit de la peine à convenir qu'il se fût trompé. *La preuve est simple*, continua Mignard : *sur cette toile qui est Romaine, étoit le portrait d'un Cardinal, je vais vous*

en faire voir la barette. Le Chevalier ne sçavoit encore lequel croire : la propoſition l'effraïa. *Celui qui a fait le tableau, le racommodera*, dit Mignard. Et après qu'il eut frotté avec un pinceau détrempé d'huile les cheveux de la Magdeleine, perſonne ne put douter de la verité.

Le Chevalier de Clairville crut en galant homme qu'un morceau qui cauſoit de telles erreurs, meritoit autant d'être gardé qu'un original d'Italie, il n'en fut pas moins jaloux : & Mignard fit en vain tous ſes efforts pour l'engager à reprendre les deux cens piſtoles qu'il en avoit données.

Il peignit Moliere à peu près dans le même tems. Leur amitié augmentoit chaque jour : l'eſtime l'avoit fait naître : l'eſtime la fortifioit ſans ceſſe.

Ils étoient étroitement liez l'un & l'autre avec la Fontaine, Raci-

ne, Despreaux & Chapelle. Il s'étoit formé une societé délicieuse entre ces hommes qu'on regardera toujours comme l'élite de ce qu'il y a eû de plus excellent sous un regne qui fera une époque considerable dans les Sciences, dans les Lettres & dans les Arts.

Un nombre choisi de gens de la Cour se faisoient honneur d'être de leurs amis. Tels étoient le Marechal de Vivonne, le Marquis de Termes, le Marquis d'Effiat, le Chevalier de Nantouillet, MM. de Manicamp, de Cavois, de Guilleragues, & depuis le Marquis de Seignelay.

Mignard fit de Moliere un portrait (*a*) digne de l'auteur du Misantrope, & digne en même tems de celui qui peignit le Val-de-grace. La reconnoissance qu'il devoit à la Muse qui a celebré ce grand

(*a*) Il est chez Madame la Comtesse de Feuquieres.

Ouvrage, ne se borna pas à ce seul portrait. Il en fit un autre de la femme de Moliere, qu'on ne regarde point sans surprise & sans admiration.

Les portraits pour lesquels Mignard étoit toujours de plus en plus recherché, n'épuisoient pas tout son tems. Il peignit à fresque dans l'appartement du Grand-Maître de l'Artillerie à l'Arsenal, un plat-fonds dont la beauté est celebre. Et outre plusieurs ouvrages qu'il fit dans differens Hôtels, le tableau connu sous le nom de *Spocalice*, où l'Enfant Jesus soutenu sur les genoux de la Sainte Vierge, met un anneau au doigt de S. Catherine, n'est pas le seul, dont il orna pendant cette année les cabinets des curieux.

La belle Duchesse de Brissac de la Maison de Saint Simon, souhaitta alors que Mignard fit son portrait, & elle eût desiré qu'il ne la

fit pas attendre long-tems. C'étoit beaucoup exiger d'un homme qui ne difpofoit pas de fes momens à fongré. Elle engagea Racine à lui en parler, & Mignard donna à l'amitié ce qu'il eût peut-être refufé à toute autre confideration. Il peignit Madame de Briffac en grand, avec un Amour auprès d'elle dont elle tient le flambeau, & qu'elle paroît avoir defarmé. C'eft ainfi qu'elle avoit voulu être repréfentée. Ce portrait fit d'autant plus d'honneur à fon auteur, que la beauté de la Ducheffe de Briffac confiftoit moins dans la régularité, que dans *l'enfemble* & dans le jeu des traits : que d'ailleurs il avoit été queftion d'épier, fi l'on peut parler ainfi, & de fixer fur fon vifage ces graces fugitives qui tiennent aux differens mouvemens de l'ame, & de peindre même le fentiment qui les fait naître.

Mignard éprouva peu après un chagrin

chagrin bien sensible. Sa fille, cette fille si chere croissoit sous ses yeux : une excellente éducation se joignoit aux presens qu'elle avoit reçûs de la nature. Il ne lui trouvoit d'autre deffaut que celui de manquer de memoire : & s'en plaignant un jour à Mademoiselle de Lenclos : *Vous étes trop heureux*, lui répondit-elle, *votre fille ne citera point*.

Mais lorsque tout concouroit à rendre la vie de cet enfant précieuse à Mignard, elle tomba dans une maladie qu'on crut long-tems mortelle, & qui porta jusqu'au fonds de l'ame du pere une douleur accablante, qui ne cessa qu'avec le danger de la fille.

Il est si glorieux pour ce Peintre d'avoir pû compter M. Bossuet Evêque de Meaux (a) au rang de ses amis, que je crois devoir

(a) Il étoit alors Evêque de Condom, & Précepteur de Monseigneur.

transcrire ici une Lettre de consolation que ce grand homme lui écrivoit de Versailles, où le bruit de la mort de la jeune Mademoiselle Mignard avoit été répandu.

<div style="text-align:center">Versailles, Dimanche matin</div>

JE ne puis vous dire, Monsieur, combien je suis sensiblement touché de la perte que vous avez faite. Comment donc avez-vous perdu cette chere fille, dont j'ai plûtôt appris la mort que la maladie. Je prie Dieu qu'il vous donne ses consolations. C'est-là, Monsieur, qu'il faut regarder. Nos vûës sont trop courtes pour sçavoir absolument ce qui nous est propre. Il faut se reposer sur celui qui fait tout pour notre bien, par rapport à ses fins cachées. L'innocence de cette chere & aimable enfant lui a fait trouver dans la mort la félicité éternelle, qu'une vie plus longue auroit mis en peril. Consolez-vous, Monsieur, avec Dieu. Consolez Madame Mignard, &

croïez que je suis touché au vif de votre malheur, &c.

J. Benigne, E. de Condom.

On a déja dit que Mignard à son arrivée en France avoit eû l'honneur de faire plus d'une fois le portrait du Roi. Il en avoit fait encore plusieurs depuis. Deux entr'autres meritent d'être décrits. Dans l'un ce Prince est à cheval, la tête de face, couronné par la Victoire : dans l'autre il est de profil, & en pied, vêtu à l'antique, un Page porte son casque, autour duquel il y a une couronne, le fonds est un camp rempli de tentes & de pavillons.

A ce dernier tableau avoit succedé le portrait de la Duchesse de la Valliere. Elle est peinte au milieu de ses deux enfans, le Comte de Vermandois, jeune Prince que le ciel n'a fait que montrer à la terre; & Mademoiselle de Blois, depuis la Princesse de Conty, que Mi-

gnard bon connoisseur assûroit dès-lors devoir être un jour la plus grande beauté de son siecle. Madame de la Valliere est représentée tenant un chalumeau, d'où pend une boule de savon au tour de laquelle est écrit : *Sic transit gloria mundi.* Image naturelle de la vanité des occupations des hommes, & surtout des faveurs de la Cour. Cette genereuse personne qui a fait voir qu'un Roi peut être aimé pour lui-même, se préparoit déja au grand sacrifice qu'elle consomma bien-tôt après. Il est vraisemblable que ce fut elle qui donna l'idée du tableau. Et il est certain que ses agrémens n'étoient pas diminués lorsqu'elle prit le parti de les ensevelir dans la plus austere retraite. La France n'oubliera jamais les grands exemples qu'elle a donnés sous le nom de sœur Louise de la Misericorde. Une sainte mort a couronné des vertus que nous

voïons revivre aujourd'hui dans son auguste fille.

M. de la Reynie, Lieutenant General de Police, & dans la suite Conseiller d'Etat ordinaire, a toujours eû beaucoup d'amitié pour Mignard. Il fit alors le portrait de ce Magistrat, & finit avec soin une Nativité qu'il le pria de recevoir. Il envoïa aussi à Troyes le Baprême de Notre Seigneur, dont il fit present à la Paroisse (a) de S. Jean. Le Monastere des Filles de Sainte Marie d'Orleans possede un tableau de la Visitation, que ce Peintre acheva dans ce même tems, quoiqu'il pût à peine suffire à l'empressement de toutes les personnes qui vouloient avoir leurs portraits de sa main. Celui de la Duchesse de Ventadour, aujourd'hui Gouvernante des Enfans de France, est un de ces morceaux qu'il n'est pas per-

(a) C'est dans cette Eglise que Mignard avoit été baptisé.

mis d'omettre. Il n'y avoit pas long-tems qu'elle étoit mariée. L'auteur sçut rendre également dans son ouvrage la beauté & les agrémens de cette jeune Duchesse.

Si l'on excepte le titre de Premier Peintre, rien ne manquoit à Mignard. Sa fortune devenuë considerable, alloit chaque jour en augmentant. Non moins heureux que l'Albane (*a*) dans son mariage, après que sa femme lui eut long-tems fourni des secours utiles, il commençoit à trouver d'excellens modeles dans sa fille & dans le dernier de ses fils. Enfin les peintures du Val-de-grace avoient porté sa reputation au plus haut degré. Il avoit l'avantage d'avoir ramené

(*a*) Ce Peintre avoit épousé en secondes noces une femme qui lui apporta en dot une grande beauté. Il trouva en elle un modele parfait pour les femmes qu'il avoit à peindre. Elle eut de beaux enfans dans la suite, & l'Albane prenoit plaisir à les peindre selon l'attitude dont ils avoit besoin, &c. De Piles, Abregé de la Vie d'Albane.

la Fresque (*a*) en France, où elle n'étoit presque pas connuë. La reputation qu'il s'étoit acquise donnoit de la jalousie à le Brun lui-même. S'il est des occasions où le pouvoir de ceux qui gouvernent ait des bornes, c'est lorsqu'il s'agit de juger des talens; le Public jouit seul alors des droits de la Souveraineté.

Quoique Sa Majesté honorât Mignard de son estime, il paroissoit quelque fois peu satisfait qu'il y eût des gens de la Cour qui les préferassent à son premier Peintre. *Ces Messieurs les Mignards sont difficiles*, disoit-il, *ils n'ont d'éloge que pour leur Heros.* Ce Prince voulut un jour sçavoir du Duc de Montausier quelle idée il avoit de le Brun & de Mignard. *Sire*, répondit-il, *je ne me connois pas en peinture; mais il me paroît que ces*

(*a*) Moliere l'appelle dans son Poëme la belle Inconnuë.

hommes-là peignent comme leur nom.

Il est vrai que Mignard possedoit à un degré superieur *cette partie qui doit*, dit de Piles, (a) *assaisonner toutes les autres dans un grand Peintre, qui doit suivre le genie, qui le soutient & qui le perfectionne. Cette partie qui ne peut ni s'acquerir à fonds, ni se démontrer : la grace en un mot.*

De tous les grands Maîtres qu'a porté l'Italie, Raphael est presque le seul qui (comme l'auteur [b] que je viens de citer l'a ingenieusement & judicieusement observé) *n'a pas seulement retenu de l'antique la noblesse, la beauté, le bon goust ; mais qui y a vû une chose qu'Annibal Carache n'y a pû appercevoir : c'est la grace.*

Mignard avoit envisagé l'anti-

(a) Liv. 1. de l'Abregé de la Vie des Peintres. Idée du Peintre parfait.

(b.) Reflexions sur les Ouvrages de Raphael.

que avec les mêmes yeux. Il y avoit auſſi apperçû la grace, & il a ſçû ſi bien la répandre dans ſes ouvrages, que c'eſt cette partie qui le caracteriſe principalement.

Vers le commencement de l'année 1677. fut achevé le grand tableau (*a*) qu'on voit à Pontoiſe chez le Duc de Bouillon. M. de Turenne y eſt repréſenté au milieu d'un vaſte camp dont il viſite les travaux, & monté ſur ce même cheval pie ſur lequel il avoit gagné tant de batailles. Mignard auſſi bon citoyen qu'excellent Peintre, regardoit comme un des plus heureux évenemens de ſa vie d'avoir peint ce Heros. Il avoit ébauché la tête pendant l'hiver de ſoixante-quinze, peu de mois avant l'ir-

(*a*.) Il eſt d'une grandeur ſi conſiderable, qu'il remplit tout un fonds de la Gallerie de Saint Martin, où M. le Cardinal de Bouillon qui l'a fait faire, l'avoit fait placer.

reparable perte que la France fit en cette occasion.

Au mois de Mars suivant Monsieur ne dédaigna pas d'aller chez Mignard. Les nouvelles (*a*) publiques annoncerent cette distinction. Monsieur eut la bonté de lui dire qu'il faisoit bâtir exprès à Saint Cloud une gallerie, un cabinet & un sallon, afin de les lui faire peindre : projet qui a été si bien executé, que Monsieur Ranucci Nonce en France, depuis Cardinal, fut forcé de convenir, *qu'on trouvoit dans ces peintures toutes les beautés de celles des Caraches,* (*b*) *des Dominiquin* (*c*)

(*a*) Son Altesse Royale quelques jours avant que de partir pour l'armée, fut chez le sieur Mignard de Rome, où il admira plusieurs Ouvrages de ce grand Maître, &c. *Mercure du mois de Mars* 1677.

(*b*) J'ai parlé ailleurs des Caraches, j'ajouterai ici qu'ils ont tous trois dessiné d'un grand goust, principalement Annibal, qui s'étoit fait une maniere composée de l'antique, de Michel Ange, & de la nature.

(*c*) Dominique Zampieri, dit le Domini-

& des Guide. (a)

Avant que de commencer ces grands ouvrages, Mignard fit de Madame du Fresnoy connuë par la longue durée de sa beauté, un portrait où elle ne se vit pas avec moins de plaisir que dans son miroir.

Le principal auteur de ce voyage charmant qui ne vieillira jamais, ce Critique sûr que Racine & Desquin, distingué surtout par la fresque. Son tableau de la communion de S. Jerome est au sentiment du Poussin, un des trois plus beaux tableaux de Rome. Ce grand Juge ne connoissoit, disoit il, d'autre Peintre pour les expressions que le Dominiquin. De Piles qui lui refuse le genie, convient que *pour le goust & la correction du dessein, pour l'expression du sujet en general, pour la varieté & la simplicité des airs de tête, il n'est gueres inferieur à Raphael.*

(a) Guido Reni sorti aussi bien que le Dominiquin de l'école des Caraches, quoi-qu'il n'ait pas eu, au sentiment de Felibien, *toute la force & la vigueur qu'on voit dans les tableaux de ses maîtres,* tous les connoisseurs s'accordent avec De Piles & trouvent que la grandeur, la noblesse, la douceur *& la grace étoient le vrai caractere de son esprit, & que ce sont les veritables marques qui le distinguent de tous les autres Peintres.*

preaux redoutoient, que Moliere avoit consulté jusqu'à la mort; Chapelle, fut peint auſſi alors de la main de ſon ami.

Mais un morceau de la même datte, bien digne qu'on en faſſe une mention particuliere, eſt le S. Jean (a) que M. le Premier, pere de celui d'aujourd'hui, a laiſſé par teſtament à M. Chauvelin, Garde des Sceaux, Miniſtre des affaires étrangeres. Mignard avoit des obligations eſſentielles au Marquis de Beringhen, & il avoit crû ne pouvoir mieux s'en acquitter, qu'en lui faiſant ce tableau, qui eſt chaque jour l'objet de l'admiration de tout ce qu'il y a de meilleurs connoiſſeurs en Europe.

Après la campagne de 1677. Monſieur logea Mignard à Saint Cloud, & auſſi-tôt que la gallerie fut achevée de bâtir, ce ſçavant

(a) C'eſt un tableau de quatre pieds & demi ou environ, peint ſur bois.

Maître en commença les peintures. C'est-là que libre de donner carriere à son genie, il en a fait voir toute l'étenduë. Un excellent Peintre n'est pas moins en droit qu'un excellent Poëte de dire ; que c'est d'Apollon qu'il tient la verve & l'entousiasme qui le separe du vulgaire. Aussi Mignard crut-il devoir prendre Apollon pour sujet principal des travaux, où un grand Prince l'engageoit. Eh ! quel sujet étoit plus susceptible de plus de beautés ? Toutes les avantures que la Fable préte à ce Dieu, tons les attributs qu'elle lui donne, sont parfaitement représentées dans la gallerie.

A l'un des bouts on le voit dans l'instant de sa naissance sur les genoux de Latone: vis-à-vis il est vû sur le Parnasse, accompagné des Muses.

Dans le premier tableau tout porte à la compassion & à l'horreur : Latone insultée par des Païs

sans malins & impitoyables, s'adresse à Jupiter ; son trouble, sa langueur, ses enfans qu'elle semble lui montrer, attendrissent le souverain des Dieux, elle en obtient vengeance. Déja un de ces hommes brutaux métamorphosé en grenoüille, inspire la terreur aux compagnons de sa faute.

On ne peut regarder le tableau des Muses sans un sentiment de plaisir. Apollon au milieu des neuf doctes Sœurs, anime leurs concerts. Jamais on ne varia avec tant d'art, cette finesse, ce feu, cet agrément, dont l'esprit à le pouvoir d'embellir la beauté même. On distingueroit aisément chacune des filles de Mnemosine, sans le secours des differens emblêmes qui les caracterisent. Ce n'est pas seulement la Muse de la Tragedie, de l'Histoire, de la Satyre, de la Comedie, de la Musique, &c. que Mignard a sçû peindre ; c'est l'His-

toire même & la Tragedie, c'est la Satyre, la Comedie, la Musique, &c. dont il a fait, pour ainsi dire, les portraits. Il y a quelque chose de plus, la difference qui se trouve par exemple entre le sel de la Satyre & l'enjoüement malin de la Comedie; je ne sçais par quels traits, par quelles nuances il a pû la faire sentir cette difference délicate, & presque imperceptible, sur le visage de Thalie & de Terpsicore. *Mignard* (a) *a fait voir ici tous les tresors du Pernesse, par une poësie peinte il expose aux yeux ce qu'on ne connoissoit que par les fictions des Poëtes, & il rend visible le sanctuaire même d'Apollon.*

(*a*) Aonias reseravit opes, graphicâque poësi,
Quæ non visa priùs, sed tantùm audita Poëtis,
Ante oculos spectanda dedit sacraria Phœbi.

Dufrenoy Poëme de la Peinture, il parle de Jules Romain. Voyés la remarque au nom de ce Peintre, page 38.

La Divinité qui préside aux beaux Arts, & aux differens talens de l'esprit, préside aussi aux saisons ; elles sont peintes d'un côté & de l'autre de la gallerie.

La Terre sous le symbole de Cybele, élevant vers le ciel ses tristes regards, implore le retour du Soleil, qu'on apperçoit dans l'éloignement, sans force, sans éclat, presque sans lumiere. C'est à une image si vraie tout ensemble & si poëtique, que le spectateur reconnoît l'hyver, dont les fâcheux effets sont excellemment exprimés. Ici le Dieu d'un fleuve appuïé sur son urne, n'en voit sortir que des glaçons : là des vaisseaux sur une mer agitée paroissent le jouet des vents & de la tempête ; Borée & les fougueux Aquilons soufflent par tour la neige, le gresil & les frimats : les Hyades inondent les campagnes de pluyes ; Vulcain presente à Cybele un brasier, auquel se chauffe un enfant

fant qui est derriere la Déesse; ses lions sont à ses pieds, ils semblent avoir perdu une partie de leur ferocité, & partager l'abattement de tout le reste de la nature.

Le Printems désigné par l'Hymen de Zephire & de Flore, offre aux yeux une belle campagne, où la nature rajeunie, prodigue les fleurs les plus précieuses : Flore en reçoit l'hommage des mains de Zephire; les Amours, les Ris & les jeux meslés avec les Nymphes, paroissent occupés à choisir les fleurs les plus belles, & à en composer des guirlandes : un elegant badinage preste encore des graces nouvelles à l'agrément infini de ce tableau : les personnages épisodiques qu'on y a introduit sont enjoüés.

<div style="text-align:right">Sarazin.</div>

Les Amours
Qui sont enfans, veulent rire toujours.

Le Peintre a représenté l'Esté par un sacrifice en l'honneur de Cerès. Au milieu d'un champ fertile, des

K

moissonneurs dont on lit la joye sur le visage, rendent à genoux, graces à Déesse: tous ont des flambeaux à la main, à la reserve d'un petit nombre de laboureurs chargés des prémices de leurs gerbes, qu'ils offrent à la Divinité qui préside à l'Agriculture: son image est portée par quatre de ses Prêtresses d'une beauté & d'une modestie admirable. Un jeune Sacrificateur amene un agneau orné de fleurs, prêt à être immolé. Dans l'enfoncement on apperçoit le Temple de Cerès, l'architecture en est simple, mais noble; il en sort de jeunes Prêtresses dansant au son de leurs tambours. L'on a rassemblé avec soin tout ce qui peut servir à caracteriser la saison; Mignard a sçû peindre, pour ainsi dire, la chaleur de l'Esté.

On ne pouvoit rien choisir de plus convenable pour faire de l'Automne le sujet d'un tableau,

que le triomphe de Bacchus & d'Ariane : ils descendent d'un char, d'où les Amours détellent les pantherres qui l'ont traîné : une troupe d'hommes couronnés de pampre, & qui embouchent la trompette les entourrent ; une Bacchante les précede en dansant : pleins du Dieu qui les possede, ils semblent tous crier *euoë*, *euoë*. Le pere Silene porté par des Sylvains, & suivi de son cortege ordinaire, est vû dans l'éloignement un sep de vigne chargé de raisins à la main. Les Amours qui se confondent dans cette troupe bacchique, montrent qu'ils ont part à la fête.

Dans le grand plat-fond qui est au milieu de la gallerie, & qui sert comme de couronnement à tout l'ouvrage, le soleil sous la figure du Roi paroît sur un char, tiré par quatre chevaux blancs ; il remplit le Ciel de sa lumiere, & sa marche

quoique majestueuse, semble néanmoins prompte & legere, l'Aurore le précede, chassant devant elle les étoiles & les ombres de la nuit.

Il y a de moindres paneaux dans les côtés & dans la voûte, où l'on a representé differentes idées, qui toutes ont un rapport direct à ce que la Mytologie nous apprend du Dieu des vers & de la lumiere.

Ces travaux ne furent interrompus que par un portrait en figure entiere, que Mignard fit alors de Mademoiselle, (a) dont le mariage avec Philippe IV. Roi d'Espagne, venoit d'être conclu. L'on lui pouvoit appliquer ce que le Cardinal de Retz a dit de deux Princesses d'un rang inferieur à celui de Petite-fille de France : *Que c'étoit des beautés de qualité, & qu'on n'étoit pas étonné de les trouver Prin-*

(a) Marie-Louise d'Orleans, fille aînée de Monsieur & d'Henriette d'Angleterre.

tesses. Jamais peut-être plus de grace ne fut unie à plus de majesté ; on n'étoit point étonné en voiant Mademoiselle, de la trouver Reine.

La gallerie d'Apollon (car c'est le nom que doit porter la gallerie que Mignard à peinte à saint Cloud) est terminée sur le retour par un grand cabinet, qu'on appelle le cabinet de Diane, parce qu'à la reserve du plat-fond, toutes les peintures qu'on y voit, ont pour objet la fille de Latone. Ce fut le Roi lui-même qui donna les proportions des figures, telles qu'on les a observées dans quatre tableaux, dont trois représentent un sommeil, un bain, & une chasse de Diane & de ses Nymphes ; l'autre une toilette de cette Déesse. Ces quatre morceaux sont traités dans le goût de l'Albane.

Le plat-fond mérite une attention particuliere ; toutes les figures y sont grandes comme le naturel.

l'Aurore entourrée du sommeil & des heures, ne fait que de quitter le lit du vieux Tython; elle n'a pas ouvert encore les portes du jour, une lumiere douteuse se fait place avec peine à travers les ombres de la nuit : tout dort dans la nature plus profondément que jamais, Morphée répand d'une main avec profusion ses pavots assoupissans, de l'autre il tient une corne d'où s'éxale une vapeur noirâtre; on y distingue une infinité de petites figures fantastiques, image de cet amas confus de vains objets que le sommeil fait naître, & que détruit le reveil.

Il est impossible de n'être pas saisi d'admiration en entrant dans le grand sallon; il est, comme disent les Italiens, *bello da spaventar*. Du premier coup d'œil on voit le ciel tel qu'Homere le décrit; l'Olympe où tous les Dieux sont réunis, remplit le fond entier de la coupe; mais des

arcades disposées avec un artifice admirable, le séparent en differentes parties, & forment cinq tableaux d'un seul.

Mignard a choisi pour rassembler les Dieux, le moment où Mars & Venus vont être enveloppés dans les rets que Vulcain a imaginés, sa forge enflammée & remplie de Cyclopes ardens au travail, occupe tout un côté du premier tableau; de l'autre sont quelques Divinités terrestres : au milieu toutes les Divinités celestes, partagées en differens groupes, ont les regards attachés sur le fils de Junon, que le Soleil conduit à l'endroit où le Dieu de la Thrace languit aux pieds de Citherée. C'est le sujet du troisiéme tableau. Une troupe de jeunes Amours contemplent ces heureux amans, & triomphent du desordre où ils voient le farouche Dieu de la guerre ; l'un traîne en la regardant l'épée pesante que

Mars a quittée, l'autre affublé de son écharpe, se mire dans la cuirasse; tous se joüent de ces armes redoutables, qu'ils ont à peine la force de soulever. A Brontes, Steropes & Pyrachmon, on a opposé les folâtres enfans de Cythere; le contraste est parfait. Pour rendre le Pantheon complet, sur l'une des portes la Discorde & l'Envie paroissent avec leur suite funeste: sur l'autre on apperçoit la jeune Hebé près du Dieu des Jardins, qu'on pare de guirlandes. Toutes ces peintures ont encore aujourd'hui le même éclat, la même fraîcheur de teintes, que si elles sortoient des mains de l'Auteur.

Le sallon n'étoit pas encore achevé, lorsque Monsieur, impatient de voir d'enbas ce qui étoit fait, donna ordre qu'on ôtât une partie des planches de l'échaffaut. Mignard travailloit alors, il fut obligé de descendre; mais comme
il

il se pressoit, & qu'il avoit les deux mains embarrassées, il tomba de très-haut.

Le Prince affligé de cet accident, dont il se regardoit comme la cause, donna la main au blessé qui perdoit beaucoup de sang; & pendant tout le tems qu'il fut à se rétablir, il reçût de Monsieur toutes les marques possibles de bonté & d'attention. Enfin au bout de six semaines, il se vit heureusement en état de se trouver à l'arrivée du Roi, qui venoit exprès à Saint Cloud pour en voir les peintures.

Aussi-tôt que sa Majesté l'apperçût: *Mignard, mon frere a pû vous dire combien j'ai pris de part à votre accident, & combien de fois je lui ai demandé de vos nouvelles.* Le Roi ayant été près d'une heure à considerer les differentes beautés de la gallerie & du sallon, ne put s'empêcher de dire à Madame: *Je souhaite fort que les peintures de ma galle-*

lerie de Versailles répondent à la beauté de celles-ci.

M. Colbert vint le lendemain à Saint Cloud : il fut si satisfait qu'il envoya Perrault avec ordre de féliciter Mignard sur le retour de sa santé, & de lui dire que rien ne lui avoit jamais fait plus de plaisir que ce qu'il venoit de voir.

Enfin l'admiration fut universelle, & les envieux de ce Peintre forcés d'admirer, furent réduits à dire qu'il devoit en demeurer là, & qu'il étoit impossible qu'il fît rien de la même force à l'avenir.

Mais ce qu'il a depuis exécuté à Versailles ; la peste d'Epire ; Jesus portant sa Croix ; l'hommage de la Mer au Roi ; le Crucifix de S. Cyr; le portrait du Duc du Maine en S. Jean-Baptiste, & celui du Comte de Toulouse, (a) l'un & l'autre en-

(a) Ce portrait qu'on voit à Trianon, n'est pas moins connu sous le nom de l'Amour endormi, que par celui du Prince dont il représente l'enfance & le sommeil.

core enfant ; la fainte Cecile ; la Foy & l'Efperance ; le tableau de la famille royale d'Angleterre ; & tant d'autres morceaux excellens qui font fortis de fa main dans la fuite, ont fait voir que fon habileté ne s'étoit pas épuifée à S. Cloud.

Avant que Mignard abandonnât tout-à-fait ce beau lieu, Monfieur voulut que cette main fçavante qui avoit fi bien réuffi à orner les appartemens de fon Château, en décorât auffi la Chapelle. Mignard fit auffi-tôt cette admirable defcente de Croix, dont la beauté paroît toujours nouvelle. La Mere défolée foutient le corps facré de fon Fils, qui conferve tout mort qu'il eft, de la nobleffe & de la majefté : elle éleve vers le Ciel fes yeux baignés de larmes, & femble par fon action offrir les dépoüilles mortelles de Jefus-Chrift au Pere Eternel, qu'on voit au haut de l'Autel dans un cadre féparé, environné d'Ef-

L ij

prits celeftes, & qui paroît *rempli de cet amour* (a) *ineffable pour les hommes, qu'il a porté jufqu'à facrifier fon propre Fils afin de les fauver.* La douleur de la fainte Vierge eft une douleur foumife & réfignée aux decrets du Ciel ; le même fentiment de douleur eft parfaitement varié fur les vifages de plufieurs Anges, dont les uns portent les inftrumens de la paffion, & les autres adorent en pleurant l'homme-Dieu mis à mort. Le Peintre a pris le tems de ces tenebres, qui felon le Texte facré, couvrirent la face de la terre, auffi-tôt que Jefus-Chrift eût mis le fceau par fon trépas à notre reconciliation. Tout le tableau n'eft éclairé que par une gloire qui en occupe la partie fuperieure ; elle répand un jour foible & incertain fur tous les objets : ce mêlange de

(a) Ipfe prior dilexit nos, & mifit filium fuum propitiationem pro peccatis noftris. S. Joan. epift. 1. cap. 4. v. 10.

lumiere & d'obscurité est representé avec un art inexprimable.

Soit que Mignard eût à traiter les sujets sacrés, ou les sujets prophanes, sa capacité se manifestoit également. Il finit alors l'Andromede: ce tableau que M. le Prince lui avoit demandé long-tems auparavant pour Chantilly, où il est actuellement, enleva tous les suffrages. Andromede est peinte avec tant de jeunesse & de beauté, qu'on ne peut voir sans être attendri les larmes qui coulent de ses yeux. Le Brun qui ne pouvoit disconvenir de l'excellence de ce morceau, dit à cette occasion: *Cela ne lui est pas difficile, cet homme est bien heureux de trouver sans sortir de sa maison, un modele plus parfait que les statuës antiques.*

Quelque occupé que Mignard eût été aux ouvrages qui viennent d'être décrits, outre les portraits de feue Madame, Elizabeth-Charlotte de Baviere, & de Mademoiselle de

Vallois (a) sa belle-fille, de Mademoiselle de Montpensier, de Mᵉ la Grand-Duchesse, & de Mᵉ de Guise, il avoit encore trouvé le tems de peindre un nombre considerable de personnes du premier ordre, entr'autres M. & Mᵉ d'Armagnac, deux des Princesses leurs filles, Mᵉ de Monaco & la Duchesse de Cadaval; M. de Pomponne, M. de Louvois, le grand Evêque de Meaux, la Comtesse de Grignan, Jacques-Louis Marquis de Beringhen, Premier Ecuyer du Roi, &c. Il avoit fait aussi le portrait de Mᵉ de Fontanges, & le Roi lui-même n'avoit pas trouvé que le Peintre eût rien diminué des charmes de cette belle personne.

A M. Colbert, qui mourut sur la fin de l'Esté 1683. succeda M. de Louvois dans la charge de Surintendant des Bâtimens. Ce Ministre aimoit & estimoit Mignard; il le

(a) Anne-Marie d'Orleans, Duchesse de Savoye, Reine de Sardaigne, morte en 1728.

proposa à sa Majesté pour peindre à Versailles le petit appartement. Ce Prince le lui ayant ordonné, il commença au Printems de l'année suivante la petite gallerie.

Pour faire voir que la perfection où les Arts ont été portés en France, étoit l'effet de la protection du Roi, il a représenté au milieu du plat fond sur des nuages Apollon & Minerve; le Genie de la France est debout entre ces deux Divinités, il tient un lys d'une main, de l'autre il s'appuie sur les genoux de Minerve : l'on voit au dessous plusieurs groupes d'enfans, environnés des instrumens des Sciences & des Arts ; ces Dieux leur distribuent des couronnes de laurier & des medailles d'or.

Les sujets des peintures des deux sallons qui terminent cette gallerie, sont tirés de la Fable.

On voit dans le premier Prome-

thée qui fuit après avoir dérobé le feu du ciel; il est accompagné de Minerve, qui le couvre de son Egide, pour le défendre du couroux de Jupiter prêt à lui lancer la foudre.

Dans l'autre, Pandore assise sur un nuage, reçoit les applaudissemens que les habitans de l'Olympe prodiguent à l'ouvrage de Vulcain, & les Graces qu'on voit au-dessous, semblent lui sourire: Jupiter est entre Junon & Venus, l'Amour est placé auprès de sa mere, & les autres Divinités forment differens groupes, tous dans une admiration, qu'on trouve plus marquée & plus entiere sur le visage des Dieux, que sur celui des Déesses, où elle paroît mêlée de quelque jalousie.

Pendant que Mignard travailloit à ces morceaux, dont je ne donne ici qu'une idée legere, parce qu'on en

peut trouver une description plus ample dans des livres (*a*) connus, il ne fit point d'autre portrait que celui de Madame de Fontevrault, (*b*) que les affaires de son Ordre amenerent alors à la Cour. Aux vertus de son sexe & de son état, elle joignoit une érudition qui eût fait honneur à un homme de Lettres de la premiere classe : la celebre Madame Dacier ne parloit qu'avec transport de la maniere dont Madame de Fontevrault avoit traduit plusieurs endroits de Platon & d'Homere : elle avoit reçû du Ciel avec tous ces dons, l'art de les mettre en Oeuvre. Sa conversation faisoit le charme de tous ceux qui étoient à portée de l'entretenir ; ses lettres ont toujours été regardées comme un modele dans le genre épistolaire, & son nom sera

(*a*) Descriptions des Châteaux de Versailles, Marly, &c.

(*b*) Marie-Magdeleine-Gabrielle de Rochechoüar Mortemar.

éternellement cher à quiconque aime à rendre au vrai mérite le tribut d'une juste admiration. Mignard avoit l'avantage d'être particulierement connu & estimé de cette respectable Abbesse.

A peine eut-il achevé la petite gallerie & les sallons qui en dépendent, que le Roi voulut qu'il peignit le plat-fond du grand cabinet de Monseigneur. Ces peintures viennent d'être détruites : (*a*) triste circonstance qui m'engage à en donner une connoissance plus éxacte.

Le cabinet de Monseigneur a vingt-trois pieds en quarré, Mignard en prit dix-neuf pour son tableau ; le reste il le partagea en deux parties égales ; l'une pour la bor-

―――――――――――

(*a*) Le pavillon où étoit l'appartement de Monseigneur aiant menacé ruine au commencement de l'année 1728. il a fallu l'étayer, & y faire des réparations considerables ; le plat-fond qui étoit à fresque, n'a pû être conservé, quelques soins qu'on ait pû y apporter.

dure, enrichie de très beaux ornemens; l'autre pour une platte-bande jointe contre le mur & contre la corniche d'enhaut, où il avoit feint un compartiment de roses, rehauffées d'or, fur un fond de lapis, qui formoient une riche mofaïque.

Le plat-fond a été gravé par Gerard Audran, & l'eftampe peut fervir à confoler en quelque forte les curieux de la perte du tableau. Elle eft compofés de trente figures, toutes celles qui font fur le devant font grandes comme le naturel; au milieu eft Monfeigneur, peint en Heros, affis fur des nuës, vêtu à la Romaine, appuié d'une main fur fon epée, & de l'autre fur fon bouclier; fa tête eft racourcie, mais avec tant de noblefle & tant d'art, que ce racourci n'en ôte point la reffemblance: il regarde un Apollon qui paroît dans une grande fplendeur, les rayons qui environ-

nent le Dieu tombent sur le Heros, & éclairent tout le sujet.

La Justice, la Paix, l'Abondance & la Richesse sont groupées avec l'Apollon, & répandent sur le Prince les tresors, les fleurs & les fruits. Ce groupe paroît beaucoup plus élevé que M. le Dauphin, qui a l'Honneur & la Valeur à ses côtés.

A la droite du plat-fond on voit la Fortune assise sur une boule, & appuïée sur une corne d'abondance, d'où elle répand les richesses ; la Felicité l'embrasse, la Noblesse est derriere groupée avec la Vigilance.

L'Hercule qui est auprès, quoique d'une figure en pied, est si bien racourci, que regardé d'en bas, il paroît droit & debout. Cette figure avec le groupe dont on vient de parler, faisoient ensemble un effet heureux par la correction du dessein & par la varieté des coloris : le brun rougeâtre de l'Hercule, les

carnations belles & fraîches de la Fortune, & les draperies des autres figures, formoient par leur diversité ce que les Italiens appellent *Il contra ponto*.

Au dessous du même groupe, deux enfans levent la lance du Heros, environnée de palmes & de lauriers. Le Temps est peint avec de grandes aîles, la tête panchée sur la main droite, & tenant sa faux de l'autre main : à ses côtés sont deux enfans ; l'un marque le present, l'autre désigne l'avenir.

Sur le devant, mais un peu plus bas, on a représenté les trois Parques : Lachesis file, Atropos tire le fil le plus long qu'elle peut, la main gauche appuyée sur les ciseaux, dont elle tient les pointes en bas, pour faire remarquer qu'elle ne songe pas à couper ; Clotho est vûë derriere qui devide la fusée.

Il y a au dessus un roulement de

nuës qui s'ouvrent, & d'où fort la Renommée une trompette à la main; par l'ouverture de la nuë defcend la Victoire, elle vient couronner le Heros, qui eft peint d'une maniere *vague* & forte, & deffiné de la correction de l'antique.

Cette defcription des ouvrages de Verfailles & de Saint Cloud, toute imparfaite qu'elle eft, fuffit, ce me femble, pour qu'on ne puiffe difconvenir que Racine & Defpreaux en porterent un jugement bien fain, quand ils dirent : *Que Mignard s'y étoit montré plus Poëte qu'eux.*

C'eft ce qui doit attirer à Mignard l'éloge qu'on a donné à fi jufte titre au Pouffin : *d'être le Peintre des gens d'efprit.*

Mais outre cela les Maîtres de l'Art remarquent avec admiration, une varieté furprenante dans ce nombre prefque infini de figures; les proportions juftes; les attitudes

naturelles & judicieusement contrastées ; rien de gigantesque, ni d'outré ; les airs de tête gracieux, tous variés, & sans aucune redites ; les draperies noblement jettées, enfin les passions exprimées dans le degré qui leur est propre.

L'on voit du premier aspect une partition riche & noble, qui sépare la Peinture d'avec la Sculpture ; un sujet détaché de son plat-fond, qui semble être à jour, & la dégradation de lumiere si bien observée, que l'œil joüit sans peine à la fois de la vûë de tout l'ouvrage.

Une circonstance qu'il n'est pas permis d'obmettre, c'est que dans les ouvrages qui viennent d'être décrits, au Val-de-grace & ailleurs, tout ce qui a été fait, est parti de la main d'un homme seul.

Ce Peintre (il en faut convenir) a trouvé de grands secours dans les modeles dont il avoit l'avantage de pouvoir se servir : la belle

Madame de Ludre, Mademoiselle de Theobon, depuis la Marquise de Beuvron, & Mademoiselle Mignard, étoient ceux qu'il imitoit à Saint Cloud.

Quand il peignit le petit appartement du Roi, ce fut sa fille qui lui servit de modele pour la Pandore; & outre la Princesse de Conty (a) qui voulut bien être peinte en Minerve; la beauté de Mademoiselle d'Armagnac, les graces de Madame de Monaco, les traits nobles & reguliers du feu Comte de Charny leur frere, offroient à Mignard la nature dans sa perfection, & donnoient à ce grand Maître l'idée des Divinités même.

Aussi-tôt que Mignard eut fini le cabinet de Monseigneur, il travailla au Porte-Croix qu'on voit à Versailles. Le Marquis de Seignelay qui lui avoit demandé ce ta-

(a) Madame la Princesse de Conty premiere Douairiere.

bleau,

bleau, & qui en fut charmé, voulut avant toutes choses le faire voir au Roi, & il mena Mignard avec lui : le sort de ce morceau fut d'être gardé par sa Majesté ; on le plaça sur le champ par ses ordres dans le cabinet du billard, où il est actuellement. M. de Seignelay sortit peu content : *Grand homme*, dit-il à l'Auteur, qui n'étoit pas si fâché que lui, *vous me ferés un autre tableau, mais le Roi ne le verra pas.*

Mignard ayant eu ordre alors de faire les portraits de la famille royalle, peignit dans le même tableau (*a*) Monseigneur, Madame la Dauphine & les trois Princes leurs enfans.

Victoire de Baviere étoit parfai-

(*a*) Il a été gravé avec ces vers de Santeüil :

Aspice venturos futura in sæcula Reges
 Gallia, quondam orbis sentiet esse suos.

Dans ces jeunes Heros dont l'auguste naissance
 Promet cent miracles divers
 Tu vois tes Rois, heureuse France,
Et peut-être y vois-tu ceux de tout l'Univers.

M

tement bien faite; mais elle ne prévenoit pas à la premiere vûë. On lit dans les Lettres de Madame de Sevigny à la Comtesse de Grignan, ce que que M. Sanguin grand pere du Marquis de Livry dit au Roi, à l'arrivée de cette Princesse en France: *Sire, sauvés le premier coup d'œil, vous en serés fort content.* Mignard étudia ce qui en effet pouvoit le sauver, il saisit un moment heureux; & en la peignant les yeux à demi baissés, il adoucit sa phisionomie, & en fit un portrait très-ressemblant & très-gracieux.

Il avoit fait long-tems auparavant le portrait de Madame de Montespan, qu'il n'avoit pas eu besoin d'embellir: la peindre ce n'étoit pas seulement peindre une très-belle personne, c'étoit peindre la noblesse, l'esprit & la beauté même.

Le morceau (*a*) qui represente le miracle de saint Denys après son

(*a*) Il est chez Madame la Comtesse de Feuquieres.

martyre, est de la même datte que le tableau de la famille royalle: quoique l'Auteur n'y ait pas mis la derniere main, il est d'une beauté & d'une fierté surprenante; on le grave actuellement. La figure principale est l'Apôtre des Gaules, debout, presentant à ses bourreaux consternés, la tête qu'ils viennent de lui couper. L'on a de la peine à concevoir qu'un corps sans tête soit susceptible de toute la noblesse qu'on trouve dans celui-là. La foudre qui se fait voir porte la terreur dans l'ame des Prêtres des Idoles, tous prennent la fuite à l'aspect de leurs Autels renversés; les Payens presens à ce sacrifice, impie, sont saisis d'épouvante & d'horreur; tandis qu'une douce securité est le partage d'une foule de Chrétiens, occupés à recüeillir le sang précieux qui vient d'être versé pour la foy.

 Ce fut environ dans le même-

tems que le Maréchal de la Feuillade, (a) après avoir avoir long-tems refusé de se laisser peindre, fit enfin commencer son portrait par Mignard, pour qui il avoit de l'amitié, *Monsieur Mignard, dit-il, avec ce tour qui lui étoit particulier, je ne me picque pas d'être beau, ce n'est point mon visage, je vous en avertis, c'est mon esprit qu'il faut peindre, sans quoi vous ne ferés rien de moi que d'effroyable.*

C'est la phisionomie en effet & le caractere, c'est l'ame que le Peintre doit saisir & faire appercevoir : chaque art a ses mysteres, qui ne sont connus que des Maîtres : c'est là le mystere de l'art du portrait :

Tunc parta labore
Si facili, & vegeto micat ardens, viva videtur
Effigies. (b)

Ces vers & la langue dans la-

(a) Pere du dernier mort.
(b) C'est alors qu'un portrait (si d'ailleurs on y remarque les coups d'un pinceau libre & vigoureux) paroît animé & plein de vie.

quelle ils font écrits, me rappellent le souvenir du fameux Santeuil. Cet homme qui dans ceux de ses chants qu'il a consacrés à la Religion, peut être regardé presque comme un Ecrivain inspiré, avoit donné la devise (*a*) gravée au revers de la médaille de Mignard. Le Peintre s'acquitta en Peintre de l'obligation qu'il avoit au Poëte, il en fit un portrait (*b*) où le genie de Santeuil est peint tout entier.

Gerard Audran grava alors un tableau ou Mignard avoit fait voir

───

(*a*) Le corps est un miroir: l'ame *Stupuit natura aquari.*

Le celebre Pere Menestrier Jesuite, l'a paraphrasée en ces vers.

Je sçai par le secret d'un art ingenieux
 Remplir & l'esprit, & les yeux
De toutes les beautés que l'Univers étale.
 Je plais à tous également
Et la nature avoüe avec étonnement
Si je ne la surpasse, au moins que je l'égale.

J'ai cru que cette devise devoit être placée au bas du portrait qui est à la tête de ce volume.

(*b*) Il est entre les mains de Madame la Comtesse de Feuquieres.

que la Peinture sçait aussi-bien que la Muse tragique exciter la terreur & la pitié. Cette peste affreuse qui dépeupla l'Epire (*a*) sous le regne d'Eaque, est représentée ici avec toutes ses horreurs. Le ciel paroît chargé d'épais nuages, à travers lesquels le soleil ne peut ni se montrer, ni répandre ses benignes influences. Les animaux de toute espece sont frappés les premiers ; dans l'éloignement on les voit confondus, expirer en pleine campagne & dans les forêts : sur le devant du tableau est la ville capitale.

La mort sous mille images terribles attaque, abbat tout un peuple victime dévoüé à la vengeance de Junon ; les uns rencontrent dans les places publiques le sort qu'ils ont cru éviter en fuyant leurs

(*a*) Dira lues populis, irâ Junonis iniquæ
Incidit exosæ dictas à pellice terras.
Ovidii Metam. Lib. 7.

foyers; les autres périssent aux bords des fontaines, où ils cherchent à éteindre la soif dont ils sont devorés. Ceux-ci couchés sur la terre, semblent lui communiquer l'ardeur brûlante qui les consume; ceux-là les yeux baignés de pleurs, levant au ciel leurs mains défaillantes, meurent environnés de leurs proches, qui trouvent bien-tôt le trépas pour prix de leurs soins. Le Roi que cette playe generale a seul épargné, penetré de la plus vive douleur, invoque, mais inutilement, le secours du Dieu dont il tire son origine; les temples même ne sont pas un azile pour ces malheureux, l'encens y brûle en vain: l'épouse implorant Jupiter pour les jours de son époux, le pere lui demandant la conservation de son fils, expirent aux pieds des Autels qu'ils tiennent embrassés.

Au mois de Juin 1687. Mignard fut annobli.

Le tableau qui repréſente l'hommage de la mer au Roi, ſuivit de près cette marque glorieuſe de l'eſtime dont ſa Majeſté venoit de l'honorer. Neptune eſt vû le Trident en main, élevé ſur une conque, & entouré des Divinités de ſon Empire, qui lui apportent avec ſoumiſſion ce que les mers produiſent & recelent de plus précieux; le Dieu preſente lui-même ces riches offranches à Louis le Grand, dont le Genie de la France ſoutient le portrait. Il y a une nobleſſe & une préciſion infinie dans le Neptune, qui eſt la figure principale: quoique Mignard ait achevé ce morceau avec aſſez de précipitation, on y admire la beauté de la compoſition, & beaucoup de force & de ſuavité tout enſemble; il ſe peint tous les jours, le tems ſemble achever de le colorier.

Le portrait de la Ducheſſe du Lude fut fini environ dans ce même

me-tems; c'est elle que nous avons vû remplir avec tant de dignité la charge de Dame d'honneur de Madame la Dauphine-Bourgogne. A l'affection & à l'estime qu'elle avoit pour Mignard, elle joignoit une telle inclination pour sa fille, que l'amitié la plus tendre y succeda bien-tôt, lorsque Mademoiselle Mignard devint par son mariage avec le Comte de Feuquieres, cousine germaine de la Duchesse du Lude.

La Comtesse de la Fayette avoit aussi beaucoup d'estime & d'amitié pour Mignard. La santé de cette femme illustre lui permettant rarement de pouvoir sortir de chez elle, il lui envoyoit d'ordinaire ou les ouvrages qu'il venoit de finir, ou les premieres idées de ceux qu'il commençoit ; persuadé avec justice du goût de celle à qui nous devons Zaïde, (a) & la Princesse de

(a) Voici ce qu'on trouve dans le Segrai- siana, page 9. La Princesse de Cleves est de

N

Cleves, en tout ce qui est du ressort du genie, des graces & de l'imagination.

Lorsque M. de Louvois voulut avoir de la main de Mignard le tableau de la famille de Darius, ce Peintre en fit porter les desseins chez Madame de la Fayette, elle les lui renvoya au bout de quelques jours avec ce billet.

Madame de la Fayette fait des remercimens à genoux à M. Mignard, de ce qu'il a eu la bonté de lui envoyer ; elle n'a jamais rien vû de si beau, & tous ceux qui ont été chez elle en sont charmés aussi, & sont étonnés de sa faveur auprès de M. Mignard ; elle lui en fait mille remercimens, elle est charmée particulierement des crayons de la femme &

Madame de la Fayette. Zaïde qui a paru sous mon nom est aussi d'elle: il est vrai que j'y ai eu quelque part, mais seulement pour la disposition du Roman, où les regles de l'art sont observées avec une grande exactitude.

de la fille de Darius, & elle le supplie sur tout de se ressouvenir de ce qu'il lui a encore promis.

Madame de la Fayette ne se trompoit pas. Ce grand morceau (*a*) plut infiniment aux connoisseurs. Les deux Heros & les Princesses, attirent d'abord l'attention; l'auguste & malheureuse famille qu'Alexandre vient visiter, est representée d'une maniere si vive & si touchante, qu'il est difficile de n'en être pas attendri. Rien n'est outré dans les autres personnages, toutes les expressions sont nobles & naturelles.

Pendant deux mois que la famille de Darius resta chez Mignard après que ce tableau fut fini, sa maison fut toujours remplie d'une foule de personnes de tous états, que la curiosité y amenoit. Monsieur, Madame, une grande partie

(*a*) Il est de 15. pieds de long. M. le Duc de Villeroy en a herité.

des gens de la Cour ne se contenterent pas de le voir une fois, on sortoit le cœur penetré de cette douce tristesse qu'on remporte de la representation des belles Tragedies.

Mignard ne put refuser alors de faire les portraits d'un grand nombre de personnes considerables, il peignit entr'autres Madame de (a) Seignelay & ses deux fils, en figure entiere dans le même tableau ; Madame de Seignelay qui a le plus jeune auprès d'elle en Amour, est representée en Thetis, avec tous les attributs de la souveraine des mers; (b) & son fils aîné est peint en Achille : la mer fait le fond du tableau.

Monsieur fit faire à peu près dans le même tems par Mignard, un S. Jean au desert. Voici quelle en fut l'occasion.

Le Roi d'Espagne avoit en-

(a) Mademoiselle de Marignon.
(b) L'on sçait que M. de Seignelay étoit Secretaire d'Etat de la Marine.

voïé à ce Prince deux morceaux (*a*) de Jordain, Peintre Napolitain, (*b*) fort estimé en cette Cour. Monsieur après avoir remercié le Roi son gendre, lui manda que Mignard, Peintre François, qui avoit peint son Château de S. Cloud, avec un applaudissement universel, travailloit par ses ordres à un tableau qu'il croioit que sa Majesté approuveroit, & dont elle ne seroit pas fâchée de pouvoir faire comparaison avec ceux du Napolitain.

Ce tableau fut le saint Jean, lequel en effet fut trouvé si beau par le Roi & par toute la Cour d'Espagne, qu'on le plaça à l'Escurial parmi ceux de Raphaël, du Correge (*c*) & du Titien. Sa Majesté

(*a*) La Piscine & les Vendeurs chassés du Temple.

(*b*) Luc Jordain est mort au commencement de ce siecle. Il avoit été Eleve de Pietre de Cortone : le feu de son imagination & la vivacité de son execution, lui fit donner le nom de *Fa-presto*.

(*c*) Antoine Correge, Modenois, a poussé plus loin, s'il se peut, que Raphaël même la

Catholique pour en témoigner davantage sa satisfaction, demanda encore au Prince son beau-pere, deux tableaux de la même main, & de la grandeur dont il lui envoyoit la mesure, afin de les placer dans son cabinet.

Monsieur ayant reçû cette lettre, & la lisant au Roi: *Il faut assurément*, dit-il, *que le saint Jean de Mignard soit d'une grande beauté, car cette nation n'accorde pas legerement son estime.*

Les mêmes bontés & la même estime que son Altesse Royalle con-

beauté & l'agrément du pinceau. Il mourut environ l'an 1513. âgé de 40. ans. C'est ainsi que parle Dufresnoy ce grand Peintre.

**Clarior ante alios Corregius extitit amplâ
Luce superfusâ circum coeuntibus umbris,
Pingendique modo grandi, & tractando colores**

Le Corrège a surpassé tous les autres dans l'art de donner du relief à ses figures, en ne mettant ombre que tout au tour, & en les confondant judicieu-sement avec leurs clairs: son goût de peinture est grand, & personne n'a mieux que lui manié les couleurs.

servoit depuis si long-tems pour Mignard, il les avoit inspirées à M. le Duc d'Orleans, alors Duc de Chartres, qui voulant avoir son portrait (a) de la main de ce grand Maître, le dispensoit de se rendre au Palais Royal, & lui faisoit l'honneur d'aller chez lui. L'on sçait que ce Prince n'a pas dédaigné de manier quelquefois le pinceau; & le goût qu'il avoit pour la Peinture n'est ignoré de personne. Il aimoit à faire parler Mignard sur cette matiere, lui montroit ses desseins, & paroissoit occupé de tirer de lui la connoissance des secrets de son art, que personne n'a jamais ni mieux entendu, ni mieux fait entendre. Un jour entr'autres M. le Duc de Chartres non moins frappé de ce qu'il disoit, qu'Alexandre l'avoit été de la réponse que

(a) L'original est à saint Cloud. Feu M. le Regent y est peint à cheval, grand comme nature.

lui fit Diogene, l'interrompit tout à coup : *Si je n'étois ce que je suis, je voudrois être Mignard.*

Ce Peintre achevoit avec amour le portrait de Monsieur de Chartres, lorsque la Duchesse de Foix (*a*) l'engagea à travailler au sien, & c'est un des derniers qu'il ait fait; il n'en faut excepter que celui du Roi. Le tableau de la famille Royalle d'Angleterre ; les portraits de Mademoiselle & de Mademoiselle de Blois ; & ceux de Mademoiselle d'Aubigné & de Madame de Maintenon. Il y avoit long-tems qu'il se défendoit d'en faire autant qu'il lui étoit possible, mais Madame de Foix voulut absolument qu'il la peignit, & il n'étoit pas facile de se refuser à ce qu'elle desiroit sérieusement : elle avoit des charmes dans l'esprit dont on ne pouvoit se défendre. Mignard sçût la rendre telle qu'elle étoit effective-

(*a*) Mademoiselle de Roquelaure.

ment, plûtôt jolie que belle, parée de cet art de plaire qui n'accompagne pas toujours la beauté, & qui lui est souvent préferé.

Malgré le nombre infini de femmes qu'il a peintes, cette sorte de travail n'a jamais eu d'attrait pour lui : il eût mieux aimé s'exercer moins utilement sur les grands sujets, & faire par tout triompher la fresque comme au Val-de-grace, à l'Hôtel d'Hervart, à Versailles & ailleurs. *La plupart des femmes*, disoit-il quelquefois, *ne sçavent ce que c'est que de se faire peindre telles qu'elles sont, elles ont une idée de la beauté à laquelle elles veulent ressembler ; c'est leur idée qu'elles veulent qu'on copie, & non pas leur visage.*

Mignard ne s'attacha plus alors qu'à des tableaux d'histoire ; il en fit un grand nombre. Le Roi voulut en avoir deux entr'autres, Venus qui engage Vulcain à forger les armes d'Enée, & la sainte Cecile que sa Majesté fit placer de-

vant lui dans la piece d'après le cabinet du billard où est le premier.

Jesus-Christ dans la creche, adoré par les Pasteurs, tableau qu'a le Duc de Valentinois, avoit été fini quelques années auparavant. Le Comte de Matignon pere de ce Seigneur, en a refusé il a déja long-tems, une somme considerable, aussibien que d'une Vierge *aux raisins*, que Mignard avoit faite à Rome, & qui est de sa meilleure maniere. Ces deux tableaux se soutiennent parmi un grand nombre d'autres des plus grands Peintres d'Italie, dont le cabinet de M. de Valentinois est composé. (*a*)

Le tems arriva où le mérite du sçavant Maître, dont je donne la vie, devoit être recompensé. Le fameux le Brun étant mort au mois de Fevrier 1690, le Roi donna sur le champ à Mignard la

(*a*) M. le Duc de Valentinois possede aussi l'original d'un portrait en figure entiere, que Mignard a fait de Madame la Princesse de Conty premiere douairiere, à l'âge de 15. ans. c'est un morceau admirable.

charge de premier Peintre, & celle de Directeur & Garde general du Cabinet des tableaux & desseins de Sa Majesté; il fut nommé en même-tems Directeur & Chancelier de l'Academie Royalle de Peinture & Sculpture, & Directeur de la Manufacture des Gobelins.

Le premier morceau que Mignard fit pour le Roi depuis la mort de le Brun, fut une Samaritaine, pour servir de pendant à une fuite en Egypte du Dominiquin; le second est un Christ tenant son roseau (a). Il semble que leur Auteur

(a) Ce morceau a été gravé avec ces vers de Santeuil.

Christi cruentæ splendida Principum
Non certet unquam purpura purpuræ,
Junco palustri sceptra cedant
Textilibus diadema spinis.

Que la pourpre des Princes ne le dispute pas à la pourpre ensanglantée de Jesus-Christ; que devant les épines entrelassées dont est ceinte sa tête sacrée, s'éclipse à jamais l'éclat du diadême: & vous sceptres des Rois, cedés au roseau qu'il tient dans sa main.

se soit dès-lors particulierement consacré aux sujets de dévotion; soit qu'il cherchât à plaire à son Maître, soit que sentant sa fin approcher, il voulût sanctifier son pinceau.

En effet, à la reserve d'Apollon & de Daphné, & de Pan & Sirinx, que le Roi d'Espagne avoit demandé, depuis cette époque rien de profane n'est parti de la main de Mignard; si l'on ne veut appeller de ce nom le dessein de la These de l'Abbé de Louvois, (l'Europe liguée contre la France) morceau, où à cette correction, fruit de la maturité de l'âge, est joint tout l'entousiasme de la Poësie, & tout le feu de la jeunesse.

Ce n'est pas qu'il n'eut traité dans tous les tems de sa vie les sujets sacrés, mais ce n'étoit alors que par occasion. Une remarque néanmoins que je ne puis m'empêcher de faire, & qui devroit bien

ramener les grands Poëtes & les grands Peintres à prendre plus souvent pour objet de leurs travaux, ces sujets qui font l'objet de notre foy; c'est qu'il n'y a rien où leur genie se montre avec tant d'éclat. Si Racine est Racine dans Phedre, dans Britannicus, dans Iphigenie, dans Andromaque; il est dans Athalie quelque chose encore de plus que Racine. Santeuil est superieur à lui-même dans ses poësies sacrées : & c'est sur tout par les peintures du Val-de-Grace que Mignard s'est assuré l'immortalité.

Un des soins qui occuperent d'abord plus serieusement le nouveau premier Peintre, ce fut celui de faire graver les ouvrages de Saint Cloud, de Versailles, &c. Son Prédecesseur avoit joui longtems de cet avantage.

Personne n'ignore de quelle utilité sont les estampes aux amateurs de la Peinture & aux Maîtres de

l'Art. *Ce sont*, selon l'expression de de Piles, *autant de Renommées qui portent le nom & l'ouvrage d'un Peintre par toute la terre.* Un tableau enfermé dans un cabinet; un morceau à fresque uni & incorporé, pour ainsi dire, au mur qui en est orné, devient par le secours de la gravure le bien general de toutes les nations.

De Versailles Mignard envoya les estampes du Sallon & de la Gallerie de Saint Cloud à plusieurs de ses amis, entr'autres à Charles Perrault de l'Academie Françoise, & Controlleur general des bâtimens. La réponse de cet Academicien que le hazard m'a fait trouver, peut ce me semble d'autant plus avoir place ici, qu'en fait des Arts, il avoit le goût excellent.

JE vous rends très-humbles graces, Monsieur, de l'honneur que vous me faites, de vous souvenir de moi d'une maniere si obligeante. Je trouve les estampes dignes autant qu'il est possible de la beauté des originaux. Ce que vous en remarquez par votre billet est veritable ; mais qui peut mieux le remarquer que vous ? Le tout vû ensemble est admirable, & le paroîtra encore plus à l'avenir. Quoique tout le monde vous rende justice dès à cette heure, la posterité qui ne flatte personne, vous distinguera davantage. Je ne sçay si je puis porter un jugement aussi desinteressé de vos ouvrages, parce que je vous honore pour bien d'autres qualités que celles d'un excellent Peintre ; mais du moins puis-je vous asûrer que personne, &c.

Vendredi matin.

Sur la fin de l'année 1690. Cosme troisiéme Grand Duc de Toscane, souhaita d'avoir le portrait de Mignard. Pour répondre à

l'honneur que lui faisoit ce Prince; il se peignit avec tant de force, & tant de ressemblance, que ses amis l'angagerent à faire graver ce portrait(*a*) aussi bien que la S^{te}. Cecile & quelques autres morceaux choisis.

Il travailla encore quelque tems après avec la permission du Roi à

(*a*) Dom Bonaventure d'Argonne Chartreux, auteur des Meslanges d'histoire & de litterature, masqué sous le nom de Vigneul Marville, remarque : *Que tous les grands Peintres ont fait des Chef-d'œuvres en faisant leurs portraits.* C'est, dit-il, que l'amour propre est un admirable Peintre, qui ne manque jamais ses coups. J'en prens à témoin le Poussin, Vandek, le Sueur, le Brun, Mignard, &c. Il est vrai que celui-ci a fait effectivement autant de Chef-d'œuvre, qu'il s'est peint de fois. Vigneul Marville rapporte à cette occasion; Que lui aïant demandé : *Que faites-vous là ?* un jour qu'il faisoit le portrait de sa fille qu'il aimoit tendrement; Mignard lui répondit : *je ne fais rien, l'amour propre fait tout, & je le laisse faire.* Si le fait est vrai, il doit servir de preuve nouvelle à ce que cet auteur vient de dire. Car ce portrait ne peut être que celui où Mademoiselle Mignard est peinte en Renommée, tenant d'une main le buste de son pere. Hequet grave ce tableau qui est d'une beauté singuliere : l'estampe va sortir de ses mains.

une

une Vierge qui lit. C'étoit pour accompagner le portrait qu'il envoïa au grand Duc.

Mignard eut ordre alors de peindre Mademoiselle, aujourd'hui Madame de Lorraine. La sagesse, la bonté, l'affabilité, vrais caracteres de cette Princesse, se reconnoissent dans ce portrait qui est fini avec un soin, digne de tout le zele que l'auteur devoit par tant de raisons aux personnes augustes dont elle avoit reçû la naissance.

Il fit ensuite pour M. de Louvois une copie si parfaite du Saint Michel de Raphaël, que les connoisseurs avoient de la peine à la distinguer de l'Original. En general l'on imite, & l'on imite d'ordinaire avec succès ce qu'on trouve digne d'admiration. Mignard en étoit pénetré pour ce grand Maître. Jamais il n'en regardoit les Ouvrages : jamais il n'en parloit sans une espece de transport.

Où ce diable d'homme, s'écrioit-il quelque fois avec 1 entousiasme pittoresque, *a t-il pris cette noblesse, cette grace, ces carnations, où il semble que l'on voye du sang*, &c. Aussi le premier soin du jeune Mignard en arrivant à Rome avoit été, comme je l'ai dit, de joindre à l'étude de l'antique une étude profonde du goût de Raphaël. Il s'étoit attaché à peindre d'après lui, & y avoit si bien réussi, que le Poussin (*a*) aïant envoié en France au mois de Janvier 1644. une Vierge que Mignard avoit copiée d'après Raphael, cette copie fut jugée digne d'être regardée comme un original d'Italie.

La charge de premier Peintre attachoit souvent Mignard à la Cour. L'Abbé de Fenelon, Précepteur des Enfans de France, & peu de tems après Archevêque de Cambray, le prévint de toute sor-

(*a*) Felibien, Article du Poussin.

te de marques d'estime & de consideration. Comme il aimoit les Arts, il cherchoit l'occasion de *parler peinture* avec ce sçavant Peintre, & il eut bientôt acquis dans son commerce la connoissance des termes & du fond même de l'Art, aussi bien que du caractere des Maîtres anciens & modernes. Cette liaison a valu au Public les deux Dialogues (*a*) qu'on trouve à la fin de ce Volume.

Au mois de May 1691. M. de Louvois consulta Mignard sur le dessein des peintures dont il vouloit orner la coupe du dome des Invalides. Et ce Ministre qui n'avoit pas même imaginé qu'un homme de quatre vingt-un an, pût former un projet tel que celui de peindre ce dôme, où il ne paroissoit

(*a*) La seule inspection du Manuscrit suffit pour faire voir que ces Dialogues appartiennent essentiellement à mon sujet, moins encore par le choix de la matiere, que par la part que Mignard y a eûë.

pas vraisemblable que son âge lui permît de monter, fut agréablement surpris quand Mignard lui dit : *Qu'il auroit l'honneur de lui présenter au plûtôt ses premieres idées, & qu'il se flattoit de pouvoir encore les executer.*

Ce Peintre envoïa deux mois après son dessein en grand à M. de Louvois, dont il fut aussi-tôt agréé. Mais sa mort en empêcha l'execution, & quelque bien intentionné que fût M. de Villacerf son proche parent, qui fut nommé à la charge vacante de Sur-intendant des bâtimens, on ne songea plus à finir les Invalides. Ce n'a été que plus de huit années après qu'on a commencé à en peindre la Coupe & les Chapelles.

L'on garde dans le cabinet des desseins de Sa Majesté l'Original de celui-ci. Au milieu des Chœurs des Anges le Dieu des armées paroît dans tout l'éclat de sa Ma-

jesté. Ce sublime objet occupe le centre & toute la partie superieure dessein. La partie inferieure est remplie par un grand nombre de soldats blessés ou mutilés ; victimes des malheurs de la guerre. Saint George les presente à l'Arbitre des combats. A la droite est Saint Louis, accompagné de la Reine Blanche de Castille sa mere, & de la pieuse Princesse Isabelle sa sœur, en habit de Religieuse de Long-Champ dont elle est fondatrice. Un Ange porte le Sceptre & le Diadême du Pere des Bourbons. Un autre montre le trésor sacré (*a*) dont il a enrichi la France. Plus loin Clovis premier Roi Chrétien reçoit du ciel les Lys, l'Oriflame, & la sainte Ampoule. De l'autre côté l'on voit en attitude de suppliants Saint Denis, Saint Martin, Saint Charlemagne, Sainte Gene-

(*a*) La Couronne d'épine de Notre Seigneur.

Contraste insuffisant

NF Z 43-120-14

vieve, &c. que nos Peres ont toujours honoré comme leurs Protecteurs auprès de Dieu. Ils forment differens grouppes, & demandent à l'Eternel la gloire & la félicité du Royaume.

Il est certain que Mignard ne vit pas sans chagrin un retardement qui ne lui permettoit pas d'esperer de pouvoir entreprendre ce grand ouvrage, & terminer si glorieusement sa longue carriere.

Ce fut en travaillant au Crucifix qui est à Saint Cyr, qu'il chercha à se consoler. Heureux si pendant que son genie animoit cette main que les ans n'avoient pû encore appesantir, son cœur a trouvé dans le divin objet qu'il representoit l'unique source d'une consolation solide.

Ce qu'on peut assurer, c'est qu'on ne sçut jamais mieux *rendre*, s'il est permis de parler de la sorte, l'idée que la foi inspire de

Homme-Dieu mourant sur la Croix, pour accomplir le grand ouvrage de la Redemption des hommes. Le Peintre a donné à la figure du Christ les plus belles & les plus sublimes expressions : la majesté dans la misere ; la grandeur dans les humiliations ; le contentement dans les douleurs. Ce saint ouvrage si digne d'être le Chef-d'œuvre des plus grands Maîtres, peut être (en fait de tableaux de chevalet) regardé comme le Chef-d'œuvre de Mignard.

Il fit encore pour Saint Cyr un Christ entourré de soldats, qui le montrent au peuple ; & une sainte Famille pour Versailles.

Tandis qu'il travailloit à ces deux morceaux, il fit le portrait de S. A. R. Madame la Duchesse d'Orleans, alors la Duchesse de Chartres. Ce n'eût pas été assés pour un si grand Maître d'*attraper* simplement la ressemblance ; un Peintre médiocre y réussit assés souvent : il falloit (&

Mignard sçût le faire) peindre cette premiere fleur de jeunesse qui est à la beauté ce que les premiers jours du Printems sont à la nature, & saisir outre cela ce caractere, qui deslors annonçoit la majesté, la vertu, & (a) *cette exacte observation des bienseances, qu'on peut appeller les graces de la vertu.*

Le Pere de Vallois Jesuite, celebre Directeur, mort Confesseur de M. le Duc de Bourgogne, étoit intime ami de Mignard. Il y avoit déja long-tems qu'il souhaitoit avec passion de voir la Chapelle interieur du Noviciat ornée de quelques tableaux de cette main, *dont il ne partoit,* disoit-il, *que des miracles de l'Art.* Mignard au milieu de toutes les occupations dont il étoit accablé, par l'attention qu'il étoit obligé de donner aux travaux des Gobelins, & par son assi-

(a) M. l'Abbé Mongault, Disc. à sa recept. à l'Acad. Franç.

duité aux exercices de l'Academie, voulut enfin se satisfaire lui-même en satisfaisant le Pere de Vallois. Il peignit une apparition de la sainte Vierge à (a) Saint Ignace, & un Saint Jerôme au desert ; & fit present de ces deux morceaux à la Maison du Noviciat. Quand le Pere de Vallois voulut le remercier : *Il n'en est pas besoin, mon cher Pere,* lui dit-il, *j'ai toujours respecté & aimé votre Compagnie. Vous sçavez que j'y ai eu toujours d'illustres amis. La mort m'en a enlevé une partie. C'est tout ensemble à la Compagnie qui les avoit produits, aux amis qui me sont restez, & à la memoire de ceux que j'ai perdus, que j'ai voulu consacrer les dernieres productions de ce genie que vous ne trouvez pas encore refroidi.*

La Comtesse de Feuquieres qui garde précieusement tout ce qu'el-

(a) C'est la Sainte Vierge qui dicte à Saint Ignace le Livre des E- xercices spirituels dans la grotte de Manreze.

le a pû recouvrer des ouvrages de son pere, conserve l'ébauche du passage du Rhin. C'est un grand tableau que Mignard avoit commencé avant que d'etre premier Peintre: Toujours occupé de ses devoirs, & plein du zéle le plus pur pour son Maître, il y donnoit tous les momens dont il pouvoit disposer. Ses occupations ne lui permirent pas de pousser bien loin l'execution de ce morceau ; mais quoiqu'il ne soit que croqué, on est frappé de ce principe de vie qui paroît déja dans le nombre presqu'infini d'hommes & de chevaux qu'il representoit.

Madame de Maintenon qui faisoit élever auprès d'elle Mademoiselle d'Aubignè sa niece, aïant alors desiré que Mignard la peignît, ce portrait ne fut pas long-tems attendu. Toute la Cour parut avec raison d'autant plus surprise qu'on l'eût fait parfaitement ressemblant, qu'il est plus difficile de peindre

ces graces naïves de l'enfance, qu'accompagnent l'esprit & la vivacité : que d'ailleurs à l'âge qu'avoit Mademoiselle d'Aubigné, la phisionomie n'est jamais un moment la même, *& qu'il s'agit, comme le disoit quelque fois ce Peintre, de la dérober en volant.*

Il venoit de mettre la derniere main aux deux grands tableaux que j'ai déja dit qu'il faisoit pour le Roi d'Espagne. Selon sa coutume il les avoit envoïés à la Comtesse de la Fayette, avec le portrait de Mademoiselle d'Aubigné. Il en reçut cette lettre à cette occasion.

Mademoiselle Mignard a vû quelle est mon admiration pour vos ouvrages. J'espere, Monsieur, qu'elle vous en aura rendu compte ; mais je ne sçai si elle vous aura dit assez combien je suis touchée de ce que vous me jugez digne de les voir. Ma reconnoissance est parfaite, & je me trou-

ve honorée de cette grace, je vous en fais mille remercimens, & je vous prie que je vois toujours ce qui partira de vos mains.

Je me suis levée plus matin qu'à l'ordinaire pour aller voir vos deux tableaux, dont je suis charmée. La Nymphe Sirinx est celui que j'aime le mieux. Il y a une ame & un vif dans tout ce tableau qui n'a point de prix. Je m'en vais écrire à Madame de Maintenon exprès pour lui parler du portrait de Mademoiselle d'Aubigné. J'en suis enchantée, & tous ceux qui l'ont vû ici l'admirent aussi bien que moi. Sitôt que votre santé vous le permettra, je vous prie de ne pas oublier l'esperance que vous me donnez de venir jusqu'ici. Ce sera, je vous assûre, une veritable joye pour moi, & j'honore sincerement les personnes d'un merite aussi distingué que le votre. Je suis, &c.

Mignard peignit Madame de

Maintenon peu de tems après, elle ne put refuser plus long-tems cette complaisance à sa Famille & à la Communauté de Saint Cyr.

Ce portrait où le Peintre a représenté Madame de Maintenon en Sainte Françoise, Dame Romaine dont elle portoit le nom, est d'un genre sublime. L'esprit & l'ame de celle qui en est l'objet s'y reconnoissent. L'auteur qui l'avoit vûë dans sa jeunesse, en avoit sçû rappeller les agrémens, sans alterer le caractere de l'âge qu'elle avoit alors. Il a tiré de l'habillement (a) tout ce qui pouvoit être avantageux à sa peinture & à son sujet. C'est un des plus beaux morceaux qui soient sortis de sa main, & qui fasse plus d'honneur à son esprit.

A peine le portrait de Madame

(a) C'est un manteau d'un velours bleu foncé, semé de petites fleurs d'or, doublé d'hermine, & rattaché d'un gros diamant sur les epaules, le dessous de l'habit est d'un brocard d'or brun.

de Maintenon étoit-il fini, lorsque le Roi fit commencer le sien. (a) *Vous me trouvez vieilli*, disoit ce Prince à son premier Peintre, qui le regardoit avec une extrême attention. *Il est vrai, Sire, que je vois quelques campagnes de plus tracées sur le front de Votre Majesté.* On peut juger par la réponse de Mignard, que les rides du front n'avoient point passé jusqu'à l'esprit.

Ces deux derniers portraits donnerent lieu à des vers dont l'ingenieux auteur ne m'est pas connu. On sera peut être bien aise de les trouver ici.

<pre>
 Oui votre Art, je l'avoüe, est au dessus du
 mien,
J'ai loué mille fois notre invincible Maitre,
Mais vous en deux portraits vous le faites con-
 noître :
 L'on voit aisément dans le sien
 Sa bonté, son cœur magnanime :
Dans l'autre on voit son goût à placer son
 estime.
 Ah ! Mignard que vous loués bien !
</pre>

(a) Ce fut pour la dixiéme & derniere fois que Mignard peignit Sa Majesté.

Cependant la santé de Mignard s'affoiblissoit de jour en jour; mais fidelle à ses maximes, *qui lui faisoient regarder les paresseux comme des hommes morts*, il eut encore le courage d'entreprendre le tableau de la Famille Royale d'Angleterre. Il est vrai que ce fut avec des circonstances si glorieuses pour lui, que l'amour propre put contribuer à l'y determiner. Le Roi & la Reine d'Angleterre avec Monsieur qui les accompagnoit, daignerent venir dans sa maison, & firent l'honneur à ce Peintre de lui demander de faire leurs portraits. Sa Majesté voulut bien aussi en parler à Mignard. Il commença de peindre la Famille Royale d'Angleterre à Saint Germain en Laye; mais l'air étant trop vif pour un homme dont la poitrine commençoit d'être attaquée, Leurs Majestés Britanniques eurent la bonté de se rendre à Versailles. Le tableau

fut continué dans la chambre du Roi, & rapporté ensuite à Paris chez Mignard, où il fut achevé.

Les nouvelles publiques (*a*) annoncerent, *que le Roi Jacques & la Reine son épouse étoient venus chez cet excellent Peintre pour faire donner la derniere main à leurs portraits, qui avec ceux du Prince & de la Princesse leurs enfans, ne font qu'un seul tableau, aussi admirable pour la composition, que pour la force du coloris & du dessein, ce qui fait une vraisemblance si parfaite, qu'on ne peut voir ce tableau sans surprise, &c.*

Mignard entroit alors dans sa quatre-vingt-cinquiéme année. L'hiver acheva de l'abbattre. Dans cet état de langueur il peignit le Saint Matthieu (*b*) qui est à Trianon.

(*a*) Extrait de la Gazette d'Hollande, art. de Paris, du Jeudi 18. Novembre 1694. On y fait mention aussi des portraits du Roi & de Madame de Maintenon.
(*b*) C'est un morceau de sept pieds de

DE PIERRE MIGNARD. 177

Cet homme laborieux continua toujours de s'occuper. Il ne paſſoit pas un jour ſans peindre, ou ſans deſſiner. Il n'y en avoit point où, comme on le dit d'Appelle, (a) *il ne tirât au moins quelques lignes.* Après avoir fini le Saint Matthieu, il entreprit de ſe peindre lui-même en Saint Luc, tenant une palette & des pinceaux. Et il eut encore le tems de finir ce tableau, à la réſerve d'un bout de tapis qu'il laiſſa imparfait.

Vers la fin d'Avril le mal ſe déclara dans toute ſon étenduë, & pendant plus d'un mois que Mignard demeura comme ſuſpendu entre la vie & la mort, ſes penſées ne ſe porterent plus aux choſes du monde. Philoſophe Chrétien, jamais on ne porta plus loin

haut. Le Roi avoit témoigné de l'empreſſement pour avoir le S. Matthieu, ce qui a empêché que Mignard ne l'ait fini avec la même préciſion que ſes autres ouvrages.

(*a*) Nulla dies ſine linea.

l'indifference pour cette figure du monde qui alloit passer à ses yeux. Il ne fallut point lui annoncer qu'il touchoit à cet instant fatal, où le tems finit, & où l'éternité commence. Il avoit sçû s'en avertir lui-même. Il demanda les Sacremens, & après qu'il les eut reçûs, son esprit parut encore plus tranquille.

La fermeté qu'il témoignoit, rasûroit en quelque maniere sa famille & ses amis. Mignard en avoit un grand nombre, tous s'interessoient tendrement à sa santé, entr'autres Monsieur & Madame de la Reynie. Leur merite singulier, & les soins constans qu'ils ont rendus à cet illustre mourant, meritent bien la distinction d'être nommés.

Enguehard & Fresquerre étoient les Medecins qu'on avoit appellés; & M. Fagon envoioit outre cela un courrier deux fois le jour par

ordre exprès du Roi, Ils aſsûrerent la veille même de ſa mort, que le danger n'étoit pas preſſant. Le malade ne leur répondit rien ; mais faiſant appeller ſa fille, auſſi-tôt qu'ils furent ſortis : *Ces gens-ci ſe trompent*, lui dit-il, *ceci ira plus vîte qu'ils ne croïent ; je me ſens bien, demain à midy je ne ſerai pas en vie. Commençons, ma fille, par me faire recevoir l'Extrême-Onction : quand les Medecins reviendront, ils ne me retrouveront plus.*

Ce qu'il avoit annoncé arriva. Après une courte & paiſible agonie, il expira le lendemain treiſiéme May 1695. entre ſix & ſept heures du matin, âgé de quatre-vingt quatre ans ſix mois & quelques jours. On lui fit le lendemain de magnifiques obſeques dans l'Egliſe de S. Roch ſa Paroiſſe.

Le Roi honora de ſes regrets la mort de ce ſçavant Maître. Il dit publiquement *qu'il ne vouloit*

plus de premier Peintre, & que les deux grands hommes qui avoient eû successivement cette charge, ne pouvoient être remplacés. Ils ne l'ont point été en effet, & jusqu'à la mort de ce Prince il n'y a point eû de premier Peintre.

Sa Majesté porta ses bontés pour Mignard au-delà même du tombeau. Par une distinction sans exemple, il daigna conserver à Mademoiselle Mignard le logement que son pere avoit à Versailles. Le Roi deffendit qu'on mît le scellé chez lui à Paris, quoique ce soit l'usage; & il approuva la destination que le deffunt avoit faite d'une partie de ses tableaux, qui tous à la rigueur appartenoient à Sa Majesté.

Mignard étoit également profond dans les trois parties de la peinture. Qu'il ait été grand Dessinateur, il l'a montré non seulement par les ouvrages qu'il a faits;

mais encore par ceux qu'il a conduits, tant à Paris pour la Place des Victoires dont il a donné les desseins, que pour Versailles, où l'on voit quinze Termes de marbre de neuf pieds de haut, executés d'après ses idées; aussi bien que deux statuës fort estimées, représentant, l'une la fidelité, l'autre la fourberie, dont les modéles ont été faits de sa main.

Le Marechal de la Feuillade disoit un jour au Roi : *Votre Majesté n'a qu'à donner à Mignard un Maçon, & il verra sortir de ses mains une belle statuë.* Le Crucifix d'ivoire qui est à Versailles, travaillé chez lui & sous ses yeux, par un homme qui avoit à peine appris à manier l'ivoire, est une preuve que M. de la Feuillade ne se trompoit pas.

Il seroit difficile de porter plus loin l'entente dans le coloris. Mignard a peint les objets d'une

grande force & d'une grande verité, surtout les carnations, qu'il rendoit veritablement de chair. Il avoit compris tout l'artifice du clair-obscur, & il en a sçû appliquer les grands principes dans l'union des grouppes & dans la distribution des ombres & des lumieres. On voit regner dans les ouvrages qu'il s'est attaché à finir cette admirable harmonie, dont l'accord ne fait pas un moindre effet pour les yeux, que la Musique pour les oreilles.

Sa composition est riche, gracieuse & noble. Grand Poëte dans l'invention, sa disposition est sçavante & sage : son stile heroïque & sublime : son pinçeau hardi moëlleux & leger. Tout cela sans perdre de vûë les beautés de détail. Ses expressions sont vraies, conformes à l'action, moderées sans être insipides ; toujours nobles, toujours élevées. Il a drap-

pé d'un grand goût : ses plis sont grands & bien jettés, marquant & flattant judicieusement le nud, en imitant, autant qu'il est possible, la varieté des étoffes.

Mignard s'étoit fait à Rome une maniere conforme à celle des Caraches, mêlant avec beaucoup d'art la grace & l'onction de Louis à la vivacité & à la fierté d'Annibal. Tous les ouvrages qu'il a faits à Rome depuis 1645. jusqu'à son départ, & ceux qu'il fit à son retour en France, sont de cette premiere maniere ; à laquelle dans la suite il substitua celle du Guide. Mais toujours Arbitre de son Art, il a sçû dans tous les tems traiter ses sujets, tantôt dans un goût plus ferme & plus prononcé, tantôt dans cette maniere claire que les Italiens appellent *vague*. Le Crucifix de Saint Cyr, le Saint Jean qui fut envoïé au Roi d'Espagne, & celui qui est chez M. le Garde des

Sceaux : la Vierge qui lit (*a*) : l'hommage de la Mer au Roi : la Foi & l'Espérance, &c. font voir qu'il sçavoit prendre à son gré toutes les différentes manieres, & y exceller.

Dans tout ce qui est sorti de ses mains l'on sent ce grand goût, ce feu, ce genie, présens du ciel que le travail & l'application ne donnent point. Quelle régularité dans la Perspective ! Quel usage de l'histoire & de la fable ! Quelle attention à observer les mœurs, à faire les choses selon *le Costume*, à fuir toute affectation, & à donner à chaque objet le caractere qui lui est le plus convenable ! Celui de la Majesté, il l'a élevé dans les sujets sacrés jusqu'à le rendre divin. Dans les sujets profanes rien n'est oublié de tout ce qui peut en relever le

(*a*) Ce tableau qui avoit été fait pour le Grand Duc, ne lui a pas été envoié, Madame la Comtesse de Feuquieres en a hérité.

prix

prix : rien ne s'y peut defirer :

Ni ce charme fecret dont l'œil eft enchanté,
Ni la grace plus belle encor que la beauté.
La Fontaine, Poëme d'Adonis.

On peut furtout lui appliquer ce que De Piles rapporte (*a*) comme l'aïant ouï dire à un grand Miniftre, fur la difference qui fe trouve entre Raphaël & Annibal Carache. *Il femble que Raphaël ait choifi fes principaux modéles parmi les gens de la Cour, & Annibal dans la Bourgeoifie.*

Enfin Mignard ne faifoit pas moins bien le Païfage, les animaux, & l'Architecture, que l'Hiftoire même. Les fonds de fes tableaux font voir à quel point il a excellé dans tous ces differens genres. Il ne réuffiffoit pas moins en petit qu'en grand : qualité rare dans les plus fameux Maîtres. Comme eux, il a ennobli fes travaux par la fref-

(*a*) Réflexions fur les Ouvrages des Caraches.

Q

que, dont il préferoit les brusques fiertés à la paresse de l'huile. Admirable en particulier dans le portrait, où il n'est peut-être inferieur, ni à Titien, ni à Vandek ; il a mérité que la France le compte déja au rang des hommes illustres qu'elle a produits.

A tant de talens s'unissoient les qualités du cœur & de l'esprit, mérite superieur à tout autre. Une probité rare a toujours fait son caractere. Sûr dans la societé, il n'a jamais manqué à aucun de ceux avec qui il avoit eû quelque liaison. Quoiqu'on ne le crût pas liberal, ses amis malheureux ont souvent éprouvé sa génerosité. Aïant appris à son retour de Rome qu'une personne qui lui avoit été chere avant son départ, n'étoit pas heureuse, il se crut obligé d'adoucir sa situation, & il lui a donné tant qu'elle a vêcû, des secours considerables dans une Province

éloignée où elle s'étoit retirée.

Après avoir donné une idée de ses mœurs & de son caractere, je dirai un mot de sa personne. Il avoit été beau dans sa jeunesse; dans un âge plus avancé il ne lui étoit resté qu'une phisionomie noble & serieuse. Il avoit les yeux bleus, & le regard doux, le nez bienfait. Sa taille étoit au dessus de la mediocre. Il avoit joui longtems d'une bonne santé, qu'il devoit autant à la sobrieté, qu'à la force de son temperament. Pendant les dernieres années il fut sujet à un rhume, qui après l'avoir fort incommodé à diverses reprises, fut cause de sa mort.

Ce Peintre avoit eû plusieurs Disciples en Italie, dont les noms me sont inconnus. Il a eû pour Eleves en France, outre Laurent Fauchier dont on a déja fait mention, Pierre Mignard son neveu & son feul, de l'Academie Royale de

Q ij

peinture, Peintre ordinaire de la Reine Marie Therese, de l'Academie Royale d'Architecture, Chevalier de l'Ordre de Christ, &c. Mignard avoit élevé son neveu avec toute la tendresse d'un pere, & il en avoit fait non seulement un bon Peintre, mais un grand Architecte. C'est par cette derniere qualité qu'il est principalement connu. La philosophie & l'amour du repos firent préferer à celui-ci le séjour d'Avignon, lieu de sa naissance, aux avantages qui lui furent offerts par la Cour.

La vie du neveu destinée à une main plus sçavante, est l'ouvrage du Pere Bougerel qui a bien voulu me la communiquer; le Public la verra avec plaisir dans l'Histoire des hommes illustres de Provence.

L'oncle n'a formé depuis que Nicolas Fouché qui vit encore, & qui a de la reputation; & un Flamand nommé Carré, auquel le

crédit de Mignard avoit fait obtenir une pension du Roi de quinze cens livres. Il la remit à M. de Villacerf, & se retira à Tournay sa patrie, dès qu'il eut perdu son Maître qu'il aimoit avec passion.

Pierre Mignard est mort fort riche, il a laissé quatre enfans; Charles, Pierre, Rodolphe & Catherine Mignard. Charles l'aîné, Gentilhomme de Monsieur, frere unique du Roi, est mort sans enfans. Pierre est entré dans l'Ordre des Mathurins; Rodolphe le cadet est vivant, & a posterité.

Catherine qui toujours inséparable de son pere, l'avoit suivi à la Cour, honorée des bontés du Roi, dont elle a reçû dans tous les tems des distinctions flatteuses, aussi-bien que de la Famille Royale, a épousé en 1696. Jules de Pas, Comte de Feuquieres (*a*),

─────────

(*a*) Il est le cinquiéme fils d'Isaac de Pas, Marquis de Feuquieres, Lieutenant Gene-

Colonel du Regiment d'Infanterie de son nom, Lieutenant General au Gouvernement, Province & Evêché de Toul. Ce Seigneur que des raisons particulieres ont engagé à quitter le Service après la Paix de Riswick, avoit soutenu dans les guerres de soixante & douze & de quatre-vingt-huit, l'éclat d'un nom qui reveille l'idée de la valeur.

La Comtesse de Feuquieres est cette fille cherie, dont on a parlé plus d'une fois dans le cours de cet Ouvrage. C'est sur ses Mémoires qu'on a écrit la vie de son illustre pere. C'est elle qui lui fait rendre un honneur si bien mérité, & lui donne cette derniere marque de sa pieté, de son respect & de sa tendre reconnoissance.

ral des Armées du Roi, Conseiller d'Etat d'épée, &c. & de Catherine de Grammont, fille d'Antoine, Duc de Grammont, & de Claude de Montmorency Boutteville.

Il sera de nos jours la sacremse merveille.

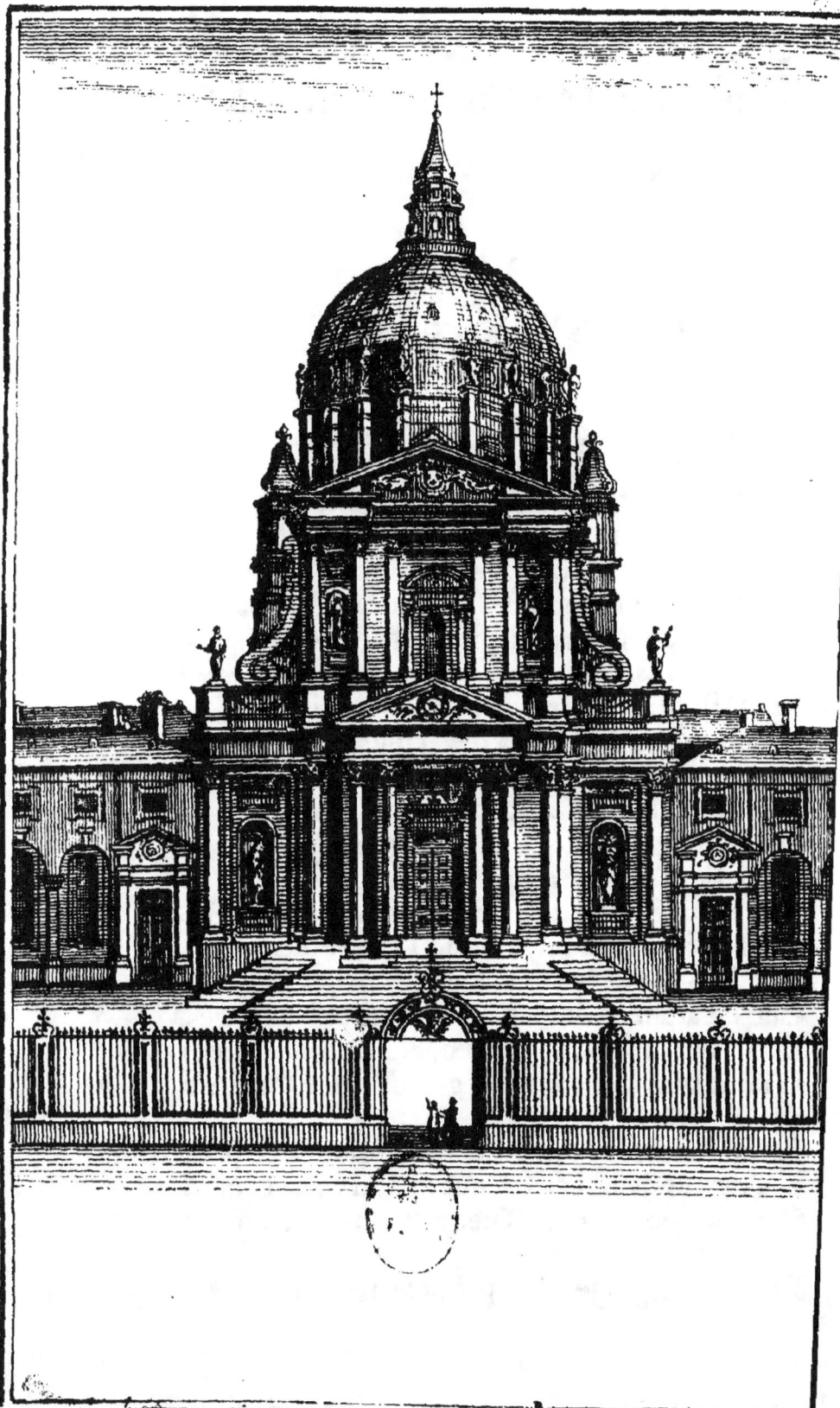

LA GLOIRE
DU
VAL-DE-GRACE.

DIGNE fruit de vingt ans de travaux
 somptueux,
Auguste Bastiment, Temple majestueux,
Dont le Dôme superbe, élevé dans la nuë,
Pare du grand Paris la magnifique vûë,
Et parmi tant d'objets semez de toutes parts,
Du Voyageur surpris prend les premiers re-
 gards.
Fais briller à jamais, dans ta noble richesse,
La splendeur du saint vœu d'une grande Prin-
 cesse;
Et porte un témoignage à la posterité
De sa magnificence, & de sa pieté.
Conserve à nos neveux une montre fidelle
Des exquises beautez que tu tiens de son zele,
Mais défens bien sur tout de l'injure des ans
Le Chef-d'œuvre fameux de ses riches presens;
Cet éclatant morceau de sçavante Peinture,
Dont elle a couronné ta noble Architecture.
C'est le plus bel effet des grands soins qu'elle a
 pris,
Et ton marbre & ton or ne sont point de ce prix.
 Toy qui dans cette Coupe à ton vaste genie,
Comme un ample Theatre, heureusement
 fournie,
Es venu déployer les précieux tresors,

LA GLOIRE

Que le Tibre t'a vû ramasser sur ses bords;
Dis-nous, fameux Mignard, par qui te sont versées
Les charmantes beautez de tes nobles pensées;
Et dans quel fonds tu prends cette varieté,
Dont l'esprit est surpris, & l'œil est enchanté?
Dis-nous quel feu divin, dans tes fecondes veilles,
De tes expressions enfantes les merveilles?
Quel charme ton pinceau répand dans tous ses traits?
Quelle force il y mêle à ses plus doux attraits?
Et quel est ce pouvoir qu'au bout des doigts tu portes,
Qui sç... faire à nos yeux vivre des choses mortes,
Et d'un peu de mélange, & de bruns, & de clairs,
Rendre esprit la couleur, & les pierres des chairs?
Tu te tais, & pretens que ce sont des matieres,
Dont tu dois nous cacher les sçavantes lumieres;
Et que ces beaux secrets, à tes travaux vendus,
Te coûtent un peu trop pour être répandus.
Mais ton pinceau s'explique, & trahit ton silence.
Malgré-toi de ton Art il nous fait confidence;
Et dans ses beaux efforts à nos yeux étalez,
Les mysteres profonds nous en sont revelez.
Une pleine lumiere ici nous est offerte;
Et ce Dôme pompeux est une école ouverte,
Où l'ouvrage faisant l'office de la voix,
Dicte de ton grand Art les souveraines loix.

L'Invention, le Dessein, & le Coloris.
Il nous dit fortement les trois nobles Parties
Qui rendent d'un tableau les beautez assorties;
Et dont, en s'unissant les talens relevez
Donnent à l'Univers les Peintres achevez.
Mais des trois, comme Reine, il nous expose celle,

Que ne peut nous donner le travail, ni le zele ;
Et qui comme un present de la faveur des Cieux, *L'Invention,*
Est du nom de divine appellée en tous lieux. *premiere*
Elle, dont l'essor monte au dessus du tonnere ; *Partie de la*
Et sans qui l'on demeure à ramper contre terre; *Peinture.*
Qui meut tout ; regle tout ; en ordonne à son
 choix,
Et des deux autres mene, & regit les emplois.
 Il nous enseigne à prendre une digne matiere,
Qui donne au feu du Peintre une vaste carriere,
Et puisse recevoir tous les grands ornemens,
Qu'enfante un beau genie en ses accouchemens,
Et dont la Poësie, & sa sœur la Peinture
Parent l'instruction de leur docte imposture ;
Composent avec art ces attraits, ces douceurs,
Qui font à leurs leçons un passage en nos cœurs,
Et par qui de tout tems, ces deux Sœurs si
 pareilles
Charment, l'une les yeux, & l'autre les oreilles.
 Mais il nous dit de fuïr un discord apparent
Du lieu que l'on nous donne, & du sujet qu'on
 prend,
Et de ne point placer dans un tombeau des
 fêtes ;
Le Ciel contre nos pieds, & l'Enfer sur nos têtes.
 Il nous apprend à faire avec détachement,
De Groupes contrastez un noble ageancement,
Qui du champ du Tableau fasse un juste partage,
En conservant les bords un peu legers d'ou-
 vrage ;
N'ayant nul embarras; nul fracas vicieux,
Qui rompe ce repos si fort ami des yeux :
Mais où, sans se presser, le groupe se rassemble,
Et forme un doux concert, fasse un beau tout-
 ensemble,
Où rien ne soit à l'œil mandié, ni redit ;

R

Tout s'y voyant tiré d'un vaste fonds d'esprit,
Assaisonné du sel de nos graces antiques,
Et non du fade goût des ornemens gothiques :
Ces monstres odieux des siecles ignorans,
Que de la barbarie ont produits les torrens ;
Quand leur cours inondant presque toute la terre,
Fit à la politesse une mortelle guerre,
Et de la grande Rome abbatant les remparts,
Vint avec son empire, étouffer les beaux Arts.
 Il nous montre à poser avec noblesse, & grace
La premiere Figure à la plus belle place ;
Riche d'un agrément, d'un brillant de grandeur,
Qui s'empare d'abord des yeux du Spectateur :
Prenant un soin exact que dans tout un ouvrage,
Elle joüe aux regards le plus beau personnage ;
Et que par aucun role au spectacle placé,
Le Heros du Tableau ne se voye effacé.
 Il nous enseigne à fuir les ornemens débiles
Des épisodes froids, & qui sont inutiles.
A donner au sujet toute sa verité.
A lui garder par tout pleine fidelité ;
Et ne se point porter à prendre de licence,
A moins qu'à des beautez elle donne naissance.

II.
Le Dessein seconde Partie de la Peinture.

Il nous dicte amplement les leçons du Dessein,
Dans la maniere Grecque, & dans le goût Romain :
Le grand choix du beau vrai, de la belle nature,
Sur les restes exquis de l'antique Sculpture ;
Qui prenant d'un sujet la brillante beauté,
En sçavoit separer la foible verité,
Et formant de plusieurs une beauté parfaite,
Nous corrige par l'Art la Nature qu'on traite.
 Il nous explique à fond, dans ses instructions,
L'union de la grace, & des proportions :
Les figures par tout doctement dégradées,

Et leurs extremitez soigneusement gardées.
Les contrastes sçavans des membres agroupez,
Grands nobles, étendus, & bien développez ;
Balancez sur leur centre en beauté d'attitude ;
Tous formez l'un pour l'autre avec exactitude,
Et n'offrant point aux yeux ces galimatias,
Où la tête n'est point de la jambe, ou du bras ;
Leur juste attachement aux lieux qui les font
 naître,
Et les muscles touchez, autant qu'ils doivent
 l'être.
La beauté des contours observez avec soin ;
Point durement traitez, amples, tirez de loin,
Inégaux, ondoyans, & tenans de la flâme,
Afin de conserver plus d'action, & d'ame.
Les nobles airs de tête amplement variez,
Et tous au caractere avec choix mariez.
Et c'est là qu'un grand Peintre, avec pleine
 largesse,
D'une seconde idée étale la richesse ;
Faisant briller par tout de la diversité,
Et ne tombant jamais dans un air repeté :
Mais un Peintre commun trouve une peine
 extrême,
A sortir, dans ses airs, de l'amour de soi-même;
De redites sans nombre il fatigue les yeux,
Et plein de son image il se peint en tous lieux.
 Il nous enseigne aussi les belles draperies
De grands plis bien jettez suffisamment nour-
 ries,
Dont l'ornement aux yeux doit conserver le nû :
Mais qui pour le marquer soit un peu retenu ;
Qui ne s'y cole point, mais en suive la grace,
& sans la serrer trop, la caresse & l'embrasse.
 Il nous montre à quel air; dans quelles actions;
Se distinguent à l'œil toutes les passions.

Les mouvemens du cœur, peints d'une adresse
 extrême,
Par des gestes puisez dans la passion même.
Bien marquez, pour parler, appuyez, forts,
 & nets;
Imitant en vigueur les gestes des muets,
Qui veulent reparer la voix que la Nature
Leur a voulu nier ainsi qu'à la Peinture.

<small>III.
Le Coloris
troisiéme
Partie de la
Peinture.</small>
Il nous étale enfin les mysteres exquis
De la belle partie où triompha Zeuxis,
Et qui le revêtant d'une gloire immortelle,
Le fit aller du pair avec le grand Apelle.
L'union, les concerts, & les tons des couleurs,
Contrastes, amitiez, ruptures & valeurs :
Qui font les grands effets, les fortes impostures,
L'achevement de l'Art, & l'ame des Figures.
Il nous dit clairement dans quel choix le plus
 beau,
On peut prendre le jour, & le champ du
 Tableau.
Les distributions, & d'ombre, & de lumiere,
Sur chacun des objets, & sur la masse entiere.
Leur dégradation dans l'espace de l'air,
Par les tons différens de l'obscur & du clair;
Et quelle force il faut aux objets mis en place,
Que l'approche distingue, & le lointain efface.
Les gracieux repos, que par des soins communs,
Les bruns donnent aux clairs, comme les clairs
 aux bruns.
Avec quel agrément d'insensible passage
Doivent ces opposez entrer en assemblage;
Par quelle douce chûte ils doivent y tomber,
Et dans un milieu tendre aux yeux se dérober.
Ces fonds officieux qu'avec art on se donne,
Qui reçoivent si bien ce qu'on leur abandonne.
Par quels coups de pinceau formant de la ron-
 deur,

Le Peintre donne au plat le relief du Sculpteur.
Quel adouciſſement des teintes de lumiere
Fait perdre ce qui tourne, & le chaſſe derriere,
Et comme avec un champ fuyant, vague & le-
 ger,
La fierté de l'obſcur ſur la douceur du clair
Triomphant de la toile, en tire avec puiſſance
Les figures que veut garder ſa reſiſtance,
Et malgré tout l'effort qu'elle opoſe à ſes coups,
Les détache du fond, & les ameine à nous.
 Il nous dit tout cela, ton admirable ouvrage:
Mais, illuſtre Mignard, n'en prens aucun om-
 brage,
Ne crains pas que ton Art, par ta main décou-
 vert,
A marcher ſur tes pas tienne un chemin ouvert;
Et que de ſes leçons les grands & beaux oracles
Elevent d'autres mains à tes doctes miracles.
Il y faut les talens que ton merite joint;
Et ce ſont des ſecrets qui ne s'apprennent point.
On n'acquiert point, Mignard, par les ſoins
 qu'on ſe donne,
Trois choſes dont les dons brillent dans ta
 perſonne,
Les paſſions, la grace, & les tons de couleur,
Qui des riches Tableaux font l'exquiſe valeur.
Ce ſont preſens du Ciel, qu'on voit peu, qu'il
 aſſemble,
Et les Siecles ont peine à les trouver enſemble;
C'eſt par là qu'à nos yeux nuls travaux enfantez,
De ton noble travail n'atteindront les beautés.
Malgré tous les pinceaux, que ta gloire réveille,
Il ſera de nos jours la fameuſe merveille;
Et des bouts de la terre, en ſes ſuperbes lieux,
Attirera les pas des Sçavans curieux.
 O vous, dignes objets de la noble tendreſſe,

R iij

Qu'à fait briller pour vous cette Auguste Princesse,
Dont au grand Dieu naissant, au veritable Dieu,
Le zele magnifique a consacré ce lieu;
Purs Esprits, où du Ciel sont des graces infuses,
Beaux Temples des vertus, admirables Récluses,
Qui dans vostre retraite, avec tant de ferveur,
Meslez parfaitement la retraite du cœur;
Et par un choix pieux hors du monde placées,
Ne détachez vers lui nulle de vos pensées,
Qu'il vous est cher d'avoir sans cesse devant vous
Ce tableau de l'objet de vos vœux les plus doux;
D'y nourrir par vos yeux les précieuses flâmes,
Dont si fidellement brûlent vos belles ames;
D'y sentir redoubler l'ardeur de vos desirs,
D'y donner à toute heure un encens de soûpirs;
Et d'embrasser du cœur une image si belle
Des celestes beautés de la gloire éternelle,
Beautés qui dans leurs fers tiennent vos libertés,
Et vous font mépriser toutes autres beautés.
 . . Toi qui fus jadis la Maîtresse du Monde,
Docte & fameuse Ecole en raretés féconde;
Où les Arts déterrez ont par un digne effort,
Reparé les degasts des Barbares du Nort;
Sources des beaux débris des Siecles memorables
O Rome, qu'à tes soins nous sommes redevables!
De nous avoir rendu façonné de ta main,
Ce grand homme chez toi devenu tout Romain,
Dont le pinceau célebre, avec magnificence,
De ses riches travaux vient parer notre France;

Et dans un noble luſtre y produire à nos yeux
Cette belle Peinture inconnuë en ces lieux,
La Freſque, dont la grace à l'autre preferée
Se conſerve un éclat d'éternelle durée :
Mais dont la promptitude, & les bruſques fier-
 tés
Veulent un grand genie à toucher ſes beautés.
 De l'autre, qu'on connoît, la traitable me-
 thode
Aux foibleſſes d'un Peintre aiſément s'accom-
 mode.
La pareſſe de l'huile, allant avec lenteur,
Du plus tardif genie attend la peſanteur.
Elle ſçait ſecourir, par le tems qu'elle donne,
Les faux pas que peut faire un Pinceau, qui ta-
 tonne ;
Et ſur cette Peinture on peut, pour faire mieux,
Revenir, quand on veut, avec de nouveaux
 yeux.
Cette commodité de retoucher l'ouvrage,
Aux Peintres chancelans eſt un grand avantage :
Et ce qu'on ne fait point en vingt fois qu'on re-
 prend,
On le peut faire en trente, on le peut faire en
 cent.
 Mais la Freſque eſt preſſante, & veut ſans
 complaiſance
Qu'un Peintre s'accommode à ſon impatience ;
La traite à ſa maniere, & d'un travail ſoudain
Saiſiſſe le moment, qu'elle donne à ſa main.
La ſevere rigueur de ce moment, qui paſſe,
Aux erreurs d'un Pinceau ne fait aucune grace.
Avec elle il n'eſt point de retour à tenter ;
Et tout au premier coup ſe doit executer.
Elle veut un eſprit, où ſe rencontre unie
La pleine connoiſſance avec le grand genie ;

Secouru d'une main propre à le seconder,
Et maîtresse de l'Art jusqu'à le gourmander ;
Une main prompte à suivre un beau feu qui la
 guide,
Et dont comme un éclair, la justesse rapide
Repande dans ses fonds, à grands traits non tâ-
 tés,
De ses expressions les touchantes beautés.
 C'est par là que la Fresque éclatante de gloi-
 re
Sur les honneurs de l'autre emporte la victoire,
Et que tous les Sçavans, en Juges délicats,
Donnent la préference à ses mâles appas.
Cent doctes mains chez elle ont cherché la
 loüange,
Et Jules, Annibal, Raphaël, Michel-Ange,
Les Mignards de leur siecle, en illustres Rivaux
Ont voulu par la Fresque annoblir leurs travaux,
 Nous la voyons ici doctement revêtuë
De tous les grands attraits qui surprennent la
 vûë.
Jamais rien de pareil n'a paru dans ces lieux ;
Et la belle inconnuë a frappé tous les yeux.
Elle a non seulement, par ses graces fertiles,
Charmé du grand Paris les connoisseurs habiles,
Et touché de la Cour le beau monde sçavant :
Ses miracles encor ont passé plus avant ;
Et de nos Courtisans les plus legers d'étude
Elle a pour quelque tems fixé l'inquiétude ;
Arrêté leur esprit, attaché leurs regards,
Et fait descendre en eux quelque goût des beaux
 Arts.
 Mais ce qui plus que tout éleve son merite,
C'est de l'auguste Roi l'éclatante visite.
Ce Monarque dont l'ame aux grandes qualités
Joint un goût delicat des sçavantes beautés ;

Qui separant le bon d'avec son apparence
Décide sans erreur, & loüe avec prudence ;
Loüis, le grand Loüis, dont l'Esprit souverain
Ne dit rien au hazard, & voit tout d'un œil
 sain,
A versé de sa bouche à ses graces brillantes
De deux précieux mots les douceurs chatouil-
 lantes ;
Et l'on sçait qu'en deux mots ce Roi judicieux
Fait des plus beaux travaux l'Eloge glorieux.
 Colbert, dont le bon goût suit celui de son
 Maître,
A senti même charme, & nous le fait paroître.
Ce vigoureux genie au travail si constant,
Dont la vaste prudence, à tous emplois s'é-
 tend,
Qui du choix souverain tient, par son haut
 merite,
Du Commerce & des Arts la suprême con-
 duite.
A d'une noble idée enfanté le dessein,
Qu'il confie aux talens de cette docte main ;
Et dont il veut par elle attacher la richesse
Aux sacrez murs du Temple, où son cœur s'in- *S. Eustache.*
 teresse.
La voilà, cette main, qui se met en chaleur :
Elle prend les pinceaux, trace, étend la cou-
 leur,
Empaste, adoucit, touche, & ne fait nulle
 pose :
Voilà qu'elle a fini ; l'Ouvrage aux yeux s'ex-
 pose,
Et nous y découvrons, aux yeux des grands ex-
 perts,
Trois miracles de l'Art en trois tableaux divers.
Mais parmi cent objets d'une beauté touchante,

Le Dieu porte au respect, & n'a rien qui n'enchante.
Rien en grace, en douceur, en vive majesté,
Qui ne présente à l'œil une divinité.
Elle est toute en ses traits, si brillans de noblesse.
La grandeur y paroît, l'équité, la sagesse,
La bonté, la puissance ; enfin ces traits font voir
Ce que l'esprit de l'homme a peine à concevoir.

 Poursuis, ô grand Colbert, à vouloir dans la France
Des Arts que tu regis établir l'excellence,
Et donne à ce projet, & si grand & si beau,
Tous les riches momens d'un si docte pinceau.
Attache à des travaux, dont l'éclat te renomme,
Le reste précieux des jours de ce grand Homme.
Tels hommes rarement se peuvent présenter ;
Et quand le Ciel les donne il en faut profiter.
De ces mains, dont les tems ne sont guéres prodigues,
Tu dois à l'Univers les sçavantes fatigues.
C'est à ton ministere à les aller saisir ;
Pour les mettre aux emplois, que tu peus leur choisir,
Et pour ta propre gloire il ne faut point attendre,
Qu'elles viennent t'offrir, ce que ton choix doit prendre.
Les grands Hommes, Colbert, sont mauvais courtisans ;
Peu faits à s'acquiter des devoirs complaisans.
A leurs reflexions tout entiers ils se donnent,
Et ce n'est que par là, qu'ils se perfectionnent.
L'étude & la visite ont leurs talens à part.

Qui se donne à sa Cour, se dérobe à son Art.
Un esprit partagé rarement s'y consomme ;
Et les emplois de feu demandent tout un Homme.
Ils ne sçauroient quitter les soins de leur metier,
Pour aller chaque jour fatiguer ton Portier ;
Ni par tout près de toi, par d'assidus hommages,
Mandier des prôneurs les éclatans suffrages.
Cet amour de travail, qui toujours regne en eux,
Rend à tous autres soins leur esprit paresseux ;
Et tu dois consentir à cette negligence,
Qui de leurs beaux talens te nourrit l'excellence.
Souffre que dans leur Art s'avançant chaque jour,
Par leurs Ouvrages seuls ils te fassent leur cour.
Leur merite à tes yeux y peut assez paroître.
Consultes-en ton goût, il s'y connoît en maître,
Et te dira toujours, pour l'honneur de ton choix,
Sur qui tu dois verser l'éclat des grands emplois.
 C'est ainsi que des Arts la renaissante gloire
De tes illustres soins ornera la memoire,
Et que ton nom porté dans cent travaux pompeux
Passera triomphant à nos derniers Neveux.

DIALOGUES
SUR
LA PEINTURE.
Par M. de Fenelon Archevêque de Cambray.

DIALOGUES
SUR
LA PEINTURE.

Parrhasius & Poussin.

Par. L y a déja assez long-temps qu'on nous faisoit attendre votre venuë, il faut que vous soyés mort assez vieux.

Pouss. Ouy, & j'ai travaillé jusques dans une vieillesse fort avancée.

Par. On vous a marqué ici un rang assez honorable à la tête des Peintres François, si vous aviés été mis parmi les Italiens, vous se-

riés en meilleure compagnie. Mais ces Peintres que Vazari nous vante tous les jours, vous auroient fait bien des querelles. Il y a ces deux Ecoles Lombarde & Florentine, sans parler de celle qui se forma ensuite à Rome. Tous ces gens-là nous rompent sans cesse la tête par leurs jalousies. Ils avoient pris pour Juges de leurs differens Apelles, Zeuxis & moi. Mais nous aurions plus d'affaires que Minos, Eaque & Radamante, si nous les voulions accorder. Ils sont même jaloux des Anciens & osent se comparer à nous. Leur vanité est insupportable.

Pouss. Il ne faut point faire de comparaison, car vos ouvrages ne restent point pour en juger, & je crois que vous n'en faites plus sur les bords du Styx. Il y fait un peu trop obscur pour y exceller dans le coloris, dans la perspective & dans la dégradation de lumiere.

Un

Un tableau fait ici bas ne pourroit être qu'une nuit, tout y feroit ombre. Pour revenir à vous autres Anciens, je conviens que le préjugé general est en votre faveur. Il y a sujet de croire que votre art, qui est du même goût que la Sculpture, avoit été poussé jusqu'à la même perfection, & que vos tableaux égaloient les statuës de Praxiteles, de Scopas & de Phidias; mais enfin il ne nous reste rien de vous, & la comparaison n'est plus possible. Par-là vous êtes hors de toute atteinte, & vous nous tenés en respect. Ce qui est vrai, c'est que nous autres Peintres modernes, nous devons nos meilleurs ouvrages aux modeles antiques que nous avons étudiés dans les bas reliefs. Ces bàs-reliefs quoiqu'ils appartiennent à la Sculpture, font assez entendre avec quel goût on devoit peindre dans ce tems-là. C'est une demie peinture.

Par. Je suis ravi de trouver un Peintre moderne si équitable & si modeste. Vous comprenés bien que quand Zeuxis fit des raisins qui trompoient les petits oiseaux, il falloit que la nature fût bien imitée pour tromper la nature même. Quand je fis ensuite un rideau qui trompa les yeux si habiles du grand Zeuxis, il se confessa vaincu. Voiés jusqu'où nous avions poussé cette belle erreur. Non, non, ce n'est pas pour rien que tous les siecles nous ont vantés. Mais dites-moi quelque chose de vos ouvrages. On a rapporté ici à Phocion que vous aviés fait de beaux tableaux où il est representé. Cette nouvelle l'a réjoüi. Est-elle veritable?

Pouss. Sans doute, j'ai representé son corps que deux esclaves emportent hors de la ville d'Athenes. Ils paroissent tous deux affligés, & ces deux douleurs ne se ressemblent en rien. Le premier de ces

esclaves est vieux ; il est enveloppé dans une draperie negligée, le nud des bras & des jambes montre un homme fort & nerveux, c'est une carnation qui marque un corps endurci au travail. L'autre est jeune, couvert d'une tunique qui fait des plis assez gracieux ; les deux attitudes sont differentes dans la même action, & les deux airs de têtes sont fort variés, quoiqu'ils soient tous deux serviles.

Par. Bon, l'art n'imite bien la nature qu'autant qu'il attrape cette varieté infinie dans ses ouvrages. Mais le mort....

Pouss. Le mort est caché sous une draperie confuse qui l'enveloppe ; cette draperie est negligée & pauvre. Dans ce convoi tout est capable d'exciter la pitié & la douleur.

Par. On ne voit donc point le mort ?

Pouss. On ne laisse pas de remar-

quer sous cette draperie confuse, la forme de la tête & de tout le corps. Pour les jambes, elles sont découvertes. On y peut remarquer non seulement la couleur flétrie de la chair morte, mais encore la roideur & la pesanteur des membres affaissés. Ces deux esclaves qui emportent ce corps le long d'un grand chemin, trouvent à côté du chemin de grandes pierres taillées en quarré, dont quelques-unes sont élevées en ordre au-dessus des autres, ensorte qu'on croit voir les ruînes de quelque majestueux édifice. Le chemin paroît sablonneux & battu.

Par. Qu'avés vous mis aux deux côtés de ce tableau pour accompagner vos figures principales?

Pouss. Au côté droit sont deux ou trois arbres, dont le tronc est d'une écorce âpre & noueuse. Ils ont peu de branches dont le verd qui est un peu foible, se perd in-

sensiblement dans le sombre azur du ciel. Derriere ces longues tiges d'arbres on voit la ville d'Athenes.

Par. Il faut un contraste bien marqué dans le côté gauche.

Pouss. Le voici. C'est un terrein raboteux. On y voit des creux qui sont dans une ombre très-forte, & des pointes de roches fort éclairées. Là se presentent aussi quelques buissons assez sauvages. Il y a un peu au dessus un chemin qui mene à un boccage sombre & épais, un ciel extremement clair donne encore plus de force à cette verdure sombre.

Par. Bon, voilà qui est bien. Je vois que vous sçavés le grand art des couleurs, qui est de fortifier l'une par son opposition avec l'autre.

Pouss. Au-delà de ce terrein rude se presente un gazon frais & tendre. On y voit un Berger appuïé

sur sa houlette, & occupé à regarder ses moutons blancs comme la neige, qui errent en paissant dans une prairie. Le chien du Berger est couché & dort derriere lui. Dans cette campagne on voit un autre chemin, où passe un chariot traîné par des bœufs. Vous remarqués d'abord la force & la pesanteur de ces animaux, dont le cou est penché vers la terre, & qui marchent à pas lents. Un homme d'un air rustique est devant le chariot, une femme marche derriere, & elle paroît la fidelle compagne de ce simple villageois. Deux autres femmes voilées sont sur le chariot.

Par. Rien ne fait un plus sensible plaisir que ces peintures champêtres. Nous les devons aux Poëtes. Ils ont commencé à chanter dans leurs vers les graces naïves de la nature simple & sans art. Nous les avons suivis. Les ornemens d'une campagne où la nature est

belle, font une image plus riante que toutes les magnificences que l'art a pû inventer.

Pouſ. On voit au côté droit dans ce chemin, ſur un cheval alezan, un Cavalier enveloppé dans un manteau rouge. Le Cavalier & le cheval ſont penchés en avant. Ils ſemblent s'élancer pour courir avec plus de viteſſe. Les crins du cheval, les cheveux de l'homme, ſon manteau, tout eſt flottant & repouſſé par le vent en arriere.

Par. Ceux qui ne ſçavent que repreſenter des figures gracieuſes, n'ont atteint que le genre médiocre. Il faut peindre l'action & le mouvement, animer les figures, & exprimer les paſſions de l'ame. Je vois que vous êtes bien entré dans le goût de l'antique.

Pouſ. Plus avant on trouve un gazon ſous lequel paroît un terrain de ſable, trois figures humaines ſont ſur cette herbe. Il y en a

une debout, couverte d'une robe blanche, à grands plis flottans. Les deux autres sont assises auprès d'elle sur le bord de l'eau, & il y en a une qui jouë de la lyre. Au bout de ce terrein couvert de gazon, on voit un bâtiment quarré orné de bas-reliefs & de festons, d'un bon goût d'Architecture simple & noble. C'est sans doute un tombeau de quelque Citoyen qui étoit mort peut-être avec moins de vertu, mais plus de fortune que Phocion.

Par. Je n'oublie pas que vous m'avés parlé du bord de l'eau. Est-ce-la riviere d'Athenes nommée Ilissus?

Pouss. Oüi, elle paroît en deux endroits aux côtés de ce tombeau, cette eau est pure & claire. Le ciel serein qui est peint dans cette eau, sert à la rendre encore plus belle. Elle est bordée de saules naissans, & d'autres arbrisseaux tendres dont la fraîcheur réjoüit la vûë.

Par.

Par. Jusques-là il ne me reste rien à souhaiter. Mais vous avés encore un grand & difficile objet à me representer. C'est-là que je vous attends.

Pous. Quoi?

Par. C'est la ville. C'est-là qu'il faut montrer que vous sçavés l'Histoire, *le Costume*, l'Architecture.

Pous. J'ai peint cette grande ville d'Athenes sous la pente d'un long costeau, pour la mieux faire voir. Les bâtimens y sont par degrés dans un amphiteatre naturel; cette ville ne paroît point grande du premier coup d'œil. On n'en voit près de soi qu'un morceau assez médiocre. Mais le derriere qui s'enfuit, découvre une grande étenduë d'édifices.

Par. Y avés-vous évité la confusion?

Pous. J'ai évité la confusion & la symetrie. J'ai fait beaucoup de bâtimens irréguliers. Mais ils ne

T

laissent pas de faire un assemblage gracieux, où chaque chose a sa place la plus naturelle. Tout se demêle & se distingue sans peine. Tout s'unit & fait corps. Ainsi il y a une confusion apparente, & un ordre veritable quand on l'observe de près.

Par. N'avés-vous pas mis sur le devant quelque principal édifice.

Pouss. J'y ai mis deux Temples. Chacun a une grande enceinte comme il la doit avoir, où l'on distingue le corps du Temple des autres bâtimens qui l'accompagnent. Le Temple qui est à la main droite a un portail orné de quatre grandes colomnes de l'ordre Corinthien, avec un fronton & des statuës. Autour de ce Temple on voit des festons pendans : c'est une fête qu j'ai voulu representer suivant la verité de l'Histoire. Pendant qu'on emporte Phocion hors de la ville vers le bûcher, tout le peu-

ple en joye & en pompe fait une grande solemnité autour du Temple dont je vous parle. Quoique ce peuple paroisse assez loin, on ne laisse pas de remarquer sans peine une action de joye pour honorer les Dieux. Derriere ce Temple paroît une grosse tour très-haute, au sommet de laquelle est une statuë de quelque Divinité. Cette tour est comme une grosse colomne.

Par. Où est-ce que vous en avés pris l'idée ?

Pouss. Je ne m'en souviens plus. Mais elle est sûrement prise dans l'antique, car jamais je n'ai pris la liberté de rien donner à l'antiquité qui ne fût tiré de ses monumens. On voit aussi auprés de cette tour un obelisque.

Par. Et l'autre Temple, n'en dirés vous rien ?

Pouss. Cet autre Temple est un édifice rond, soutenu de colom-

nes ; l'architecture en paroît majestueuse & singuliere. Dans l'encenite on remarque divers grands bâtimens avec des frontons. Quelques arbres en dérobent une partie à la vûë. J'ai voulu marquer un bois sacré.

Par. Mais venons au corps de la ville.

Pouss. J'ai crû y devoir marquer les divers tems de la Republique d'Athenes, sa premiere simplicité, à remonter jusques vers les tems heroïques, & sa magnificence dans les siecles suivans où les Arts y ont fleuri. Ainsi j'ai fait beaucoup d'édifices ou ronds ou quarrés, avec une architecture reguliere, & beaucoup d'autres qui sentent cette antiquité rustique & guerriere. Tout y est d'une figure bizarre. On ne voit que tours, que creneaux, que hautes murailles, que petits bâtimens inégaux & simples. Une chose rend cette ville agréable, c'est

que tout y est mêlé de grands édifices & de boccages. J'ai crû qu'il falloit mettre de la verdure par tout ponr representer les bois sacrés des Temples, & les arbres qui étoient soit dans les gymnases ou dans les autres édifices publics. Par tout j'ai tâché d'éviter de faire des bâtimens qui eussent rapport à ceux de mon tems & de mon pays, pour donner à l'antiquité un caractere facile à reconnoître.

Par. Tout cela est observé judicieusement. Mais je ne vois point l'Acropolis. L'avés-vous oublié ? Ce seroit dommage.

Pouss. Je n'avois garde. Il est derriere toute la ville sur le sommet de la montagne, laquelle domine le côteau en pente. On voit à ses pieds de grands bâtimens fortifiés par des tours. La montagne est couverte d'une agréable verdure. Pour la Citadelle, il paroît une assez grande enceinte avec une vieil-

le tour qui s'éleve jusques dans la nuë. Vous remarquerés que la ville qui va toujours en baissant vers le côté gauche, s'éloigne insensiblement, & se perd entre un boccage fort sombre, dont je vous ai parlé, & un petit bouquet d'autres arbres d'un verd brun & enfoncé, qui est sur le bord de l'eau.

Par. Je ne suis pas encore content. Qu'avez-vous mis derriere toute cette ville ?

Pouf. C'est un lointain où l'on voit des montagnes escarpées & assez sauvages. Il y en a une derriere ces beaux Temples & cette pompe si riante, dont je vous ai parlé, qui est un roc tout nud & affreux. Il m'a paru que je devois faire le tour de la ville cultivé & gracieux, comme celui des grandes villes l'est toujours. Mais j'ai donné une certaine beauté sauvage au lointain, pour me conformer à l'Histoire qui parle de l'Attique

comme d'un pays rude & sterile.

Par. J'avoüe que ma curiosité est bien satisfaite, & je serois jaloux pour la gloire de l'Antiquité, si on pouvoit l'être d'un homme qui l'a imitée si modestement.

Pouss. Souvenés-vous au moins que si je vous ai long-tems entretenu de mon ouvrage, je l'ai fait pour ne vous rien refuser, & pour me soumettre à votre jugement.

Par. Après tant de siecles vous avés fait plus d'honneur à Phocion, que sa patrie n'auroit pû lui en faire le jour de sa mort par de somptueuses funerailles. Mais allons dans ce boccage ici près, où il est avec Timoleon & Aristide, pour lui apprendre de si agréables nouvelles.

Leonard de Vinci & Poussin.

Leo. VOTRE conversation avec Parrhasius fait beaucoup de bruit en ce bas monde, on assure qu'il est prévenu en votre faveur, & qu'il vous met au-dessus de tous les Peintres Italiens. Mais nous ne le souffrirons jamais...

Pouss. Le croyés-vous si facile à prévenir ? Vous lui faites tort. Vous vous faites tort à vous-même, & vous me faites trop d'honneur.

Leo. Mais il m'a dit qu'il ne connoissoit rien de si beau que le tableau que vous lui aviés representé. A quel propos offenser tant de grands hommes pour en loüer un seul qui...

Pouss. Mais pourquoi croyés-vous qu'on vous offense en loüant les

autres. Parrhasius n'a point fait de comparaison. Dequoi vous fâchés-vous ?

Leo. Oüi vraiment, un petit Peintre François, qui fut contraint de quitter sa patrie pour aller gagner sa vie à Rome.

Pouss. Ho ! puisque vous le prenés par-là, vous n'aurés pas le dernier mot. Hé bien, je quittai la France, il est vrai, pour aller vivre à Rome, où j'avois étudié les modeles antiques, & où la Peinture étoit plus en honneur qu'en mon pays. Mais enfin, quoiqu'étranger, j'étois admiré dans Rome. Et vous qui étiés Italien, ne fûtes-vous pas obligé d'abandonner votre pays, quoique la Peinture y fût si honorée, pour aller mourir à la Cour de François Premier.

Leo. Je voudrois bien examiner un peu quelqu'un de vos tableaux sur les regles de Peinture que j'ai expliquées dans mes livres. On

verroit autant de fautes que de coups de pinceau.

Pouſ. J'y conſens, je veux croire que je ne ſuis pas auſſi grand Peintre que vous, mais je ſuis moins jaloux de mes ouvrages. Je vais vous mettre devant les yeux toute l'ordonnance d'un de mes tableaux. Si vous y remarqués des défauts, je les avoüerai franchement ; ſi vous approuvés ce que j'ai fait, je vous contraindrai à m'eſtimer un peu plus que vous ne faites.

Leo. Hé bien, voyons donc. Mais je ſuis un ſevere Critique, ſouvenés vous en.

Pouſ. Tant mieux. Repreſentés-vous un rocher qui eſt dans le côté gauche du tableau. De ce rocher tombe une ſource d'eau pure & claire, qui après avoir fait quelques petits boüillons dans ſa chute, s'enfuit au travers de la campagne. Un homme qui étoit venu

pour puiser de cette eau, est saisi par un serpent monstrueux. Le serpent se lie au tour de son corps, & entrelasse ses bras & ses jambes par plusieurs tours, le serre, l'empoisonne de son venin, & l'étoufe. Cet homme est déja mort. Il est étendu. On voit la pesanteur & la roideur de tous ses membres. Sa chair est déja livide. Son visage affreux represente une mort cruelle.

Leo. Si vous ne nous presentés point d'autre objet, voilà un tableau bien triste.

Pouss. Vous allés voir quelque chose qui augmente encore cette tristesse. C'est un autre homme qui s'avance vers la fontaine, il apperçoit le serpent autour de l'homme mort. Il s'arrête soudainement. Un de ses pieds demeure suspendu. Il leve un bras en haut, l'autre tombe en bas. Mais les deux mains

s'ouvrent ; elles marquent la surprise & l'horreur.

Leo. Ce second objet quoique triste, ne laisse pas d'animer le tableau, & de faire un certain plaisir semblable à ceux que goûtoient les spectateurs de ces anciennes Tragedies, où tout inspiroit la terreur & la pitié ; mais nous verrons bien-tôt si vous avés…

Pouss. Ah, ah ! vous commencés à vous humaniser un peu ; mais attendés la suite, s'il vous plaît, vous jugerés selon vos regles quand j'aurai tout dit. Là auprès est un grand chemin, sur le bord duquel paroît une femme qui voit l'homme effrayé, mais qui ne sçauroit voir l'homme mort, parce qu'elle est dans un enfoncement & que le terrain fait une espece de rideau entr'elle & la fontaine. La vûë de cet homme effrayé fait en elle un contre-coup de terreur. Ces deux

frayeurs sont, comme on dit, ce que les douleurs doivent être, les grandes se taisent, les petites se plaignent. La frayeur de cet homme le rend immobile. Celle de cette femme qui est moindre, est plus marquée par la grimace de son visage. On voit en elle une peur de femme, qui ne peut rien retenir, qui exprime toute son allarme, qui se laisse aller à ce qu'elle sent ; elle tombe assise, elle laisse tomber & oublie ce qu'elle porte ; elle tend les bras & semble crier. N'est-il pas vrai que ces divers degrés de crainte & de surprise font une espece de jeu qui touche & qui plait?

Leo. J'en conviens. Mais qu'est-ce que ce dessein ? Est-ce une histoire ? Je ne la connois pas. C'est plûtôt un caprice.

Pouss. C'est un caprice. Ce genre d'ouvrage nous sied fort bien, pourvû que le caprice soit reglé, & qu'il ne s'écarte en rien de la

vraie nature. On voit au côté gauche quelques grands arbres qui paroissent vieux, & tels que ces anciens chênes qui ont passé autrefois pour les Divinités d'un pays. Leurs tiges venerables ont une écorce rude & âpre, qui fait fuïr un boccage tendre & naissant, placé derriere. Ce boccage a une fraîcheur délicieuse. On voudroity être. On s'imagine un Esté brûlant, qui respecte ce bois sacré. Il est planté le long d'une eau claire, & semble se mirer dedans. On voit d'un côté un verd enfoncé. De l'autre une eau pure, où l'on découvre le sombre azur d'un ciel serain. Dans cette eau se presentent divers objets qui amusent la vûë, pour la délasser de tout ce qu'elle a vû d'affreux. Sur le devant du tableau les figures sont toutes tragiques. Mais dans ce fond tout est paisible, doux & riant : ici on voit de jeunes gens qui se baignent & qui se joüent en

nageant, là des Pêcheurs dans un bateau. L'un se panche en avant, & semble prêt à tomber : c'est qu'ils tirent un filet. Deux autres panchés en arriere, rament avec effort. D'autres sont sur le bord de l'eau, & joüent à la moure. Il paroît dans les visages que l'un pense à un nombre pour surprendre son compagnon, qui paroît attentif de peur d'être surpris. D'autres se promenent au-delà de cet eau sur un gazon frais & tendre. En les voyant dans un si beau lieu, peu s'en faut qu'on n'envie leur bonheur. On voit assez loin une femme qui va sur un âne à la ville voisine, & qui est suivie de deux hommes. Aussi-tôt on s'imagine voir ces bonnes gens, qui dans leur simplicité rustique, vont porter aux villes l'abondance des champs qu'ils ont cultivés. Dans le même coin gauche paroît au dessus du boccage une monta-

gne assez escarpée, sur laquelle est un château.

Leo. Le côté gauche de votre tableau me donne de la curiosité de voir le côté droit.

Pouss. C'est un petit côteau qui vient en pente insensible jusques au bord de la riviere. Sur cette pente on voit en confusion des arbrisseaux & des buissons sur un terrain inculte. Au devant de ce côteau sont plantés de grands arbres, entre lesquels on apperçoit la campagne, l'eau & le ciel.

Leo. Mais ce ciel, comment l'avez-vous fait ?

Pouss. Il est d'un bel azur, mêlé de nuages clairs, qui semblent être d'or & d'argent.

Leo. Vous l'avés fait ainsi, sans doute, pour avoir la liberté de disposer à votre gré de la lumiere, & pour la répandre sur chaque objet selon vos desseins.

Pouss.

Pouf. Je l'avoüe. Mais vous devés avoüer aussi qu'il paroît par-là que je n'ignore point vos regles que vous vantés tant.

Leo. Qu'y a-t'il dans le milieu de ce tableau au-delà de cette riviere ?

Pouf. Une ville dont j'ai déja parlé. Elle est dans un enfoncement où elle se perd ; un côteau plein de verdure en dérobe une partie. On voit de vieilles tours, des creneaux, de grands édifices, & une confusion de maisons dans une ombre très-forte ; ce qui releve certains endroits éclairés par une certaine lumiere douce & vive qui vient d'enhaut. Au dessus de cette ville paroît ce que l'on voit presque toujours au dessus des villes dans un beau tems. C'est une fumée qui s'éleve, & qui fait fuïr les montagnes qui font le lointain. Ces montagnes de figure bizarre,

V

varient l'horison ; ensorte que les yeux sont contens.

Leo. Ce tableau, sur ce que vous m'en dites, me paroît moins sçavant que celui de Phocion.

Pouf. Il y a moins de sçience de l'Architecture, il est vrai. D'ailleurs on n'y voit aucune connoissance de l'Antiquité. Mais en revanche la sçience d'exprimer les passions y est assez grande. Deplus tout ce paysage a des graces & une tendresse que l'autre n'égale point.

Leo. Vous seriés donc, à tout prendre, pour ce dernier tableau ?

Pouf. Sans hésiter je le préfere. Mais vous, qu'en pensés-vous sur ma relation ?

Leo. Je ne connois pas assez le tableau de Phocion pour le comparer. Je vois que vous avés assez étudié les bons modeles du siecle passé & mes Livres. Mais vous loüés trop vos ouvrages.

Pouſ. C'eſt vous qui m'avés contraint d'en parler. Mais ſçachés que ce n'eſt ni dans vos Livres ni dans les tableaux du ſiecle paſſé que je me ſuis inſtruit, c'eſt dans les bas reliefs antiques où vous avés étudié auſſi bien que moi : ſi je pouvois un jour retourner parmi les vivans, je peindrois bien la jalouſie, car vous m'en donnés ici d'excellens modeles. Pour moi je ne prétends vous rien ôter de votre ſçience ni de votre gloire; mais je vous cederois avec plus de plaiſir, ſi vous étiés moins entêté de votre rang. Allons trouver Parrhaſius. Vous lui ferés votre critique, il décidera, s'il vous plaît; car je ne vous cede à vous autres Meſſieurs les Modernes, qu'à condition que vous cederès aux Anciens. Après que Parrhaſius aura prononcé, je ſerai prêt à retourner ſur la terre, pour corriger mon tableau.

APPROBATION.

J'AI lû par ordre de Monseigneur le Garde des Sceaux, *La Vie de M. Mignard*, & j'ay cru que l'impression en seroit agréable au Public. Fait à Paris, ce 25. Nov. 1729.

FONTENELLE.

PRIVILEGE DU ROY.

LOUIS, par la grace de Dieu, Roi de France & de Navarre, à nos amez & feaux Conseillers les gens tenans nos Cours de Parlement, Maîtres des Requêtes ordinaires de notre Hôtel, Grand-Conseil, Prévôt de Paris, Baillifs, Sénéchaux, leurs Lieutenans-Civils, & autres nos Justiciers qu'il appartiendra, Salut. Notre bien-amé le sieur Abbé de Maziere de Monville, nous ayant fait remontrer qu'il souhaiteroit faire imprimer & donner au Public un Ouvrage qui a pour titre, *La Vie de Pierre Mignard, premier Peintre du Roi, avec le Poëme de Moliere sur les Peintures du Val-de-grace, & deux Dialogues de M. Fénélon, Archevêque de Cambray, sur la Peinture*. S'il Nous plaisoit lui accorder nos Lettres de Privileges sur ce nécessaires, offrant pour cet effet de la faire imprimer en bon papier & beaux caracteres, suivant la feuille imprimée & attachée pour modele sous le contrescel des Présentes. A ces causes, voulant favorablement traiter ledit Exposant, Nous lui avons permis & permettons par ces Présentes de faire imprimer ledit Ouvrage ci-dessus spécifié en un ou plusieurs volumes, conjointement ou séparément, & autant de fois que bon lui semblera, sur papier & caracteres conformes à ladite feuille imprimée & attachée sous notredit contrescel, & de le vendre, faire vendre & débiter par tout notre Roïaume pendant le tems de six années consécutives, à compter

du jour de la date desdites Présentes. Faisons défenses à toutes sortes de personnes de quelque qualité & condition qu'elles soient, d'en introduire d'impression étrangere dans aucun lieu de notre obéïssance ; comme aussi à tous Libraires, Imprimeurs, & autres, d'imprimer, faire imprimer, vendre, faire vendre, débiter, ni contrefaire ledit ouvrage ci-dessus exposé en tout ni en partie, ni d'en faire aucuns extraits sous quelque prétexte que ce soit, d'augmentation, correction, changement de titre, ou autrement, sans la permission expresse & par écrit dudit sieur Exposant, ou ceux qui auront droit de lui, à peine de confiscation des exemplaires contrefaits, de quinze cens livres d'amende contre chacun des contrevenans, dont un tiers à Nous, un tiers à l'Hôtel-Dieu de Paris, l'autre tiers audit sieur Exposant, & de tous dépens, dommages & intérêts. A la charge que ces Présentes seront enregistrées tout au long sur le Registre de la Communauté des Libraires & Imprimeurs de Paris dans trois mois de la datte d'icelles ; que l'impression de ce Livre sera faite dans notre Roïaume, & non ailleurs, & que l'Impetrant se conformera en tout aux Reglemens de la Librairie, & notament à celui du 10. Avril 1725. & qu'avant que de l'exposer en vente le manuscrit ou imprimé qui aura servi de copie à l'impression dudit Livre sera remis dans le même état où l'Approbation y aura été donnée ès mains de notre très-cher & Féal Chevalier Garde des Sceaux de France le sieur Chauvelin, & qu'il en sera ensuite remis deux exemplaires dans notre Bibliotheque publique, un dans celle de notre Château du Louvre, & un dans celle de nottredit très-cher & feal Chevalier Garde des Sceaux de France le sieur Chauvelin ; le tout à peine de nullité des Présentes. Du contenu desquelles vous mandons & enjoignons de faire joüir ledit sieur Exposant ou ses aïant cause pleinement & paisiblement, sans souffrir qu'il leur soit fait aucun trouble ou empêchement. Voulons que la copie desdites Présentes qui sera imprimée tout au long au commencement ou à la fin dudit Livre soit tenuë pour duëment signifiée, & qu'aux copies collationnées par l'un de nos amez & feaux Conseillers & Secretaires, foi soit ajoûtée comme à l'original.

Commandons au premier notre Huissier ou Sergent de Mire pour l'exécution d'icelles tous actes requis & nécessaires, sans demander autre permission, & nonobstant clameur de Haro, Charte Normande, & Lettres à ce contraires. Car tel est notre plaisir. Donné à Versailles le neuviéme jour du mois de Decembre, l'an de grace mil sept cens vingt-neuf, & de notre regne le quinziéme. Par le Roi en son Conseil,
DE S. HILAIRE.

Registré sur le Registre VII. de la Chambre Royale & Syndicale de la Librairie & Imprimerie de Paris, n° 510. fol. 458. conformément au Reglement de 1723. qui fait défenses, art. IV. à toutes personnes de quelque qualité qu'elles soient, autres que les Libraires & Imprimeurs, de vendre, débiter & faire afficher aucuns Livres pour les vendre en leurs noms, soit qu'ils s'en disent les Auteurs, ou autrement ; & à la charge de fournir les exemplaires prescrits par l'article VIII. du même Reglement. à Paris, le 7. Fevrier 1730. Signé,

P. A. LE MERCIER, Syndic.

Fautes à corriger.

Pages.	Lignes.	Fautes.	Correctio
14	derniere	carpita maras	carpit amaras
46	17	qu'ille	qu'elle
48	4	joint	jointe
55	à l'addition	la Chapelle	Chapelle
77	11	pour donner	pour en donner
78	11 & 12	J.C. representé	est representé
*89	21	Niobée	Niobé
95	16	*Spocalice*	*Sposalice*
103	15	les	le
109	16	tons	tous
112	21	tour	tout
131	13	composés	composée
135	4 & 5	redites	redite
142	19	devoué	devouée
160	4	l'angagerent	l'engagerent
161	3 & 4	envoia	envoioit
168	16	interieur	interieure
172	3	*vois*	*voie*
176	13	*vraisemblance*	*resemblance*
179	16 & 17	treiséme	trente-uniéme

Pagination incorrecte — date incorrecte

NF Z 43-120-12

Contraste insuffisant
NF Z 43-120-14

www.ingramcontent.com/pod-product-compliance
Lightning Source LLC
Chambersburg PA
CBHW071624220526
45469CB00002B/464